Kinako

キナコ

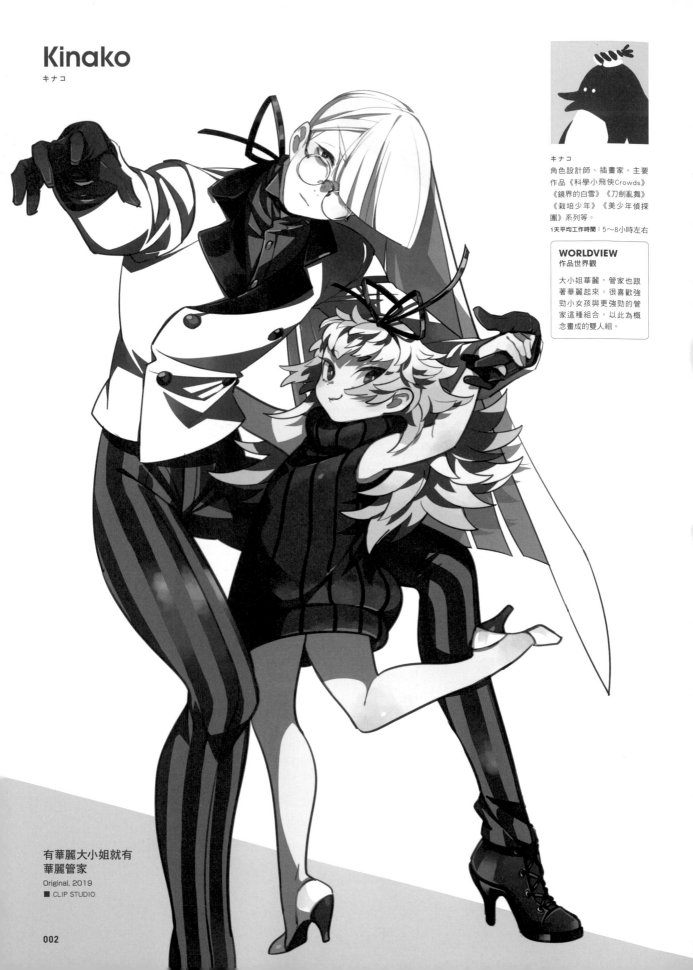

キナコ

角色設計師、插畫家。主要
作品《科學小飛俠Crowds》
《鏡界的白雪》《刀劍亂舞》
《栽培少年》《美少年偵探
團》系列等。

1天平均工作時間：5～8小時左右

WORLDVIEW
作品世界觀

大小姐華麗，管家也跟
著華麗起來。很喜歡強
勁小女孩與更強勁的管
家這種組合，以此為概
念畫成的雙人組。

有華麗大小姐就有
華麗管家
Original, 2019
■ CLIP STUDIO

CONTENTS

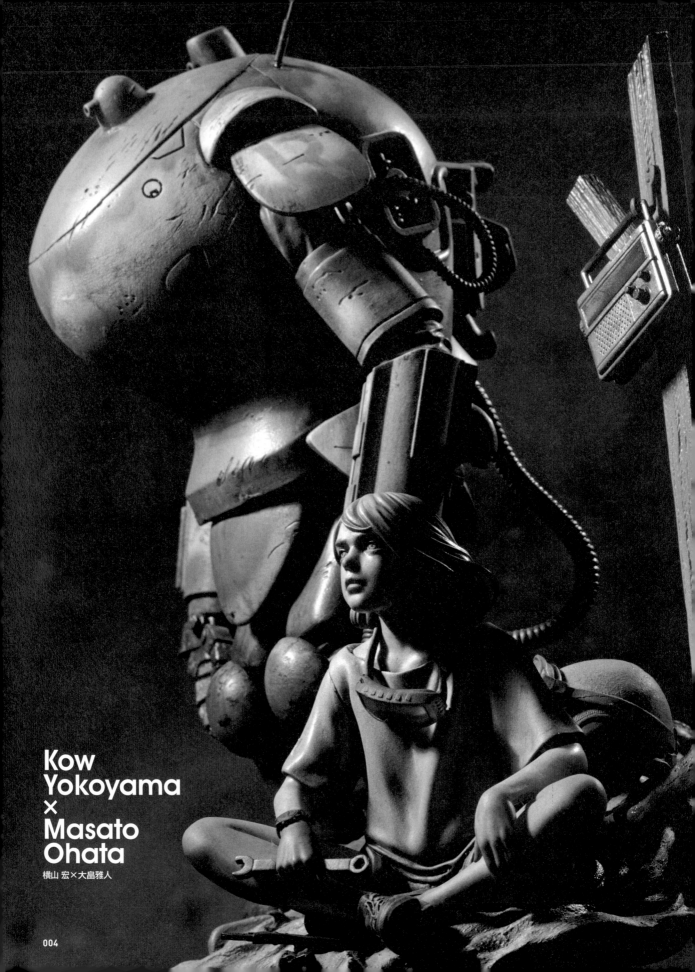

Kow
Yokoyama
×
Masato
Ohata

横山 宏×大畠雅人

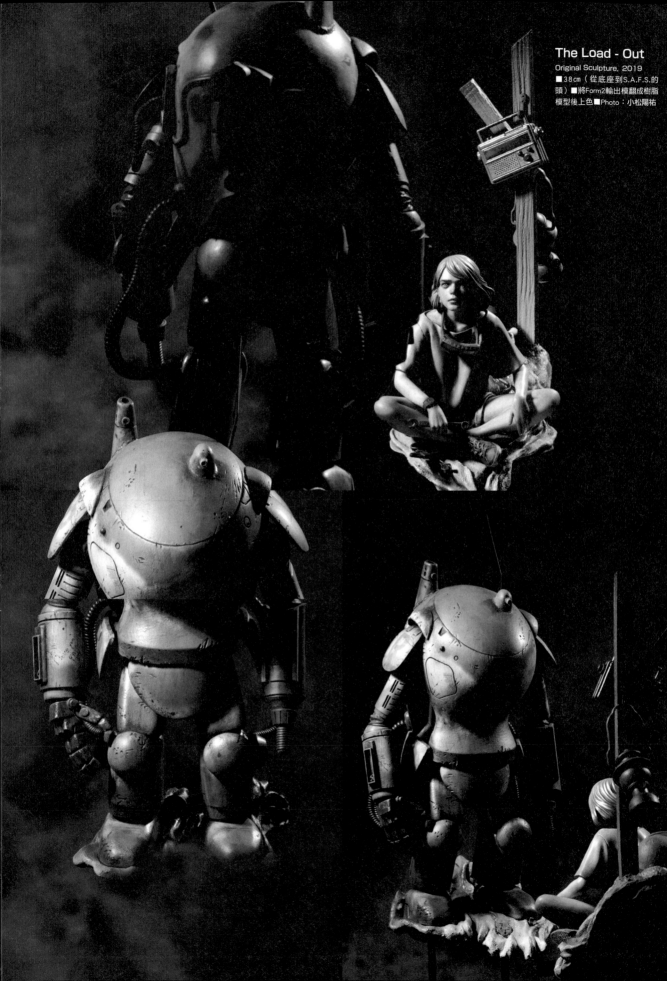

The Load - Out

Original Sculpture, 2019

■38cm（從底座到S.A.F.S.的
頭）■將Form2輸出模翻成樹脂
模型後上色■Photo：小松陽祐

横山宏（YOKOYAMA・KOU）
1956年生，福岡縣北九州市人。武藏野美術大學造型系畢業，主修日本畫。插畫家、立體造型作家。在學期間就以合田佐和子助手身分，參與寺山修司與唐十郎領導的劇團舞台設計。在《SF Magazine》雜誌上以插畫出道。其後發表了廣告、雜誌、遊戲等相關插圖與立體雕塑作品。1982年於雜誌《Hobby Japan》的連載企畫「SF 3D原創」極受歡迎。之後更名為「Maschinen Krieger」重新連載。世界各地都有許多死忠支持者。日本SF作家俱樂部會員。2013年起擔任武藏野美術大學視覺傳達設計學系講師。

1天平均工作時間：約14小時左右的時間在思考造型。

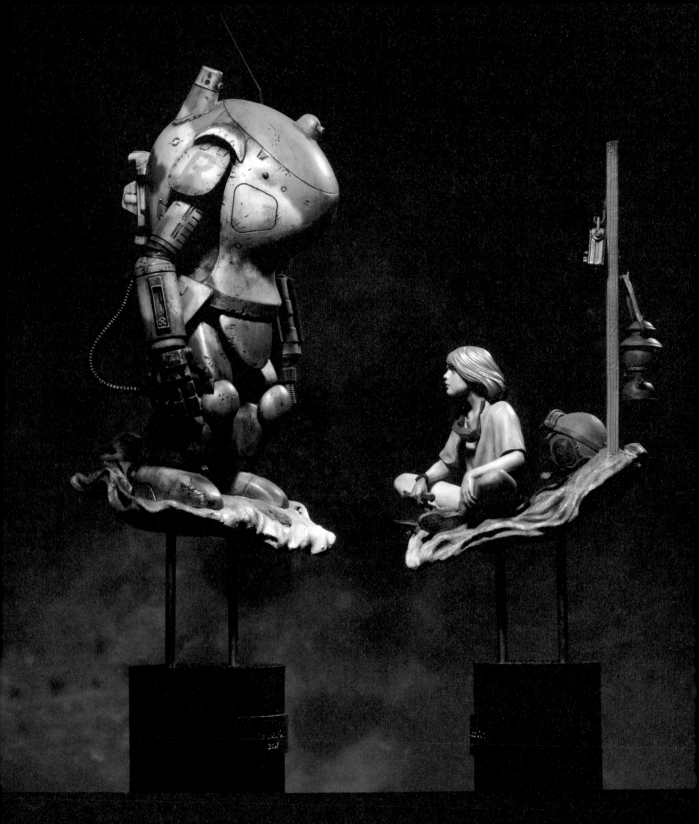

大畠雅人
1985年生於千葉縣。武藏野美術大學油畫系版畫組畢業。2013年就職於M.I.C.股份有限公司。分配於數位原型小組，負責多項商業原型製作。於2015年Wonder Festival 上初次發表原創模型「contagion girl」。隔年冬季Wonder Festival發表的第二號原創模型作品「survival01：killer」，被選為豆魚雷AAC（Amazing Artist Collection）第7期作品。獲選為Wonder Festival 2018上海prestige日本邀請作家。現以自由原型師身分活躍於業界。
1天平均工作時間：8小時

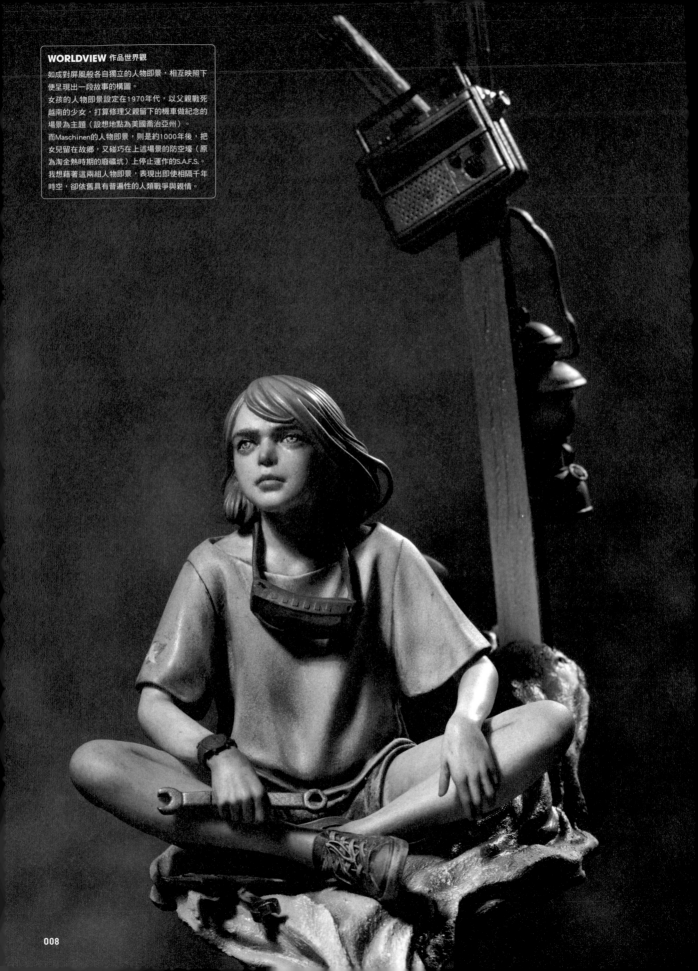

如成對屏風般各自獨立的人物即景,相互映照下便呈現出一段故事的構圖。

女孩的人物即景設定在1970年代,以父親戰死越南的少女,打算修理父親留下的機車做紀念的場景為主題(設想地點為美國喬治亞州)。

而Maschinen的人物即景,則是約1000年後,把女兒留在故鄉,又碰巧在上述場景的防空壕(原為淘金熱時期的廢礦坑)上停止運作的S.A.F.S.。

我想藉著這兩組人物即景,表現出即使相隔千年時空,卻依舊具有普遍性的人類戰爭與親情。

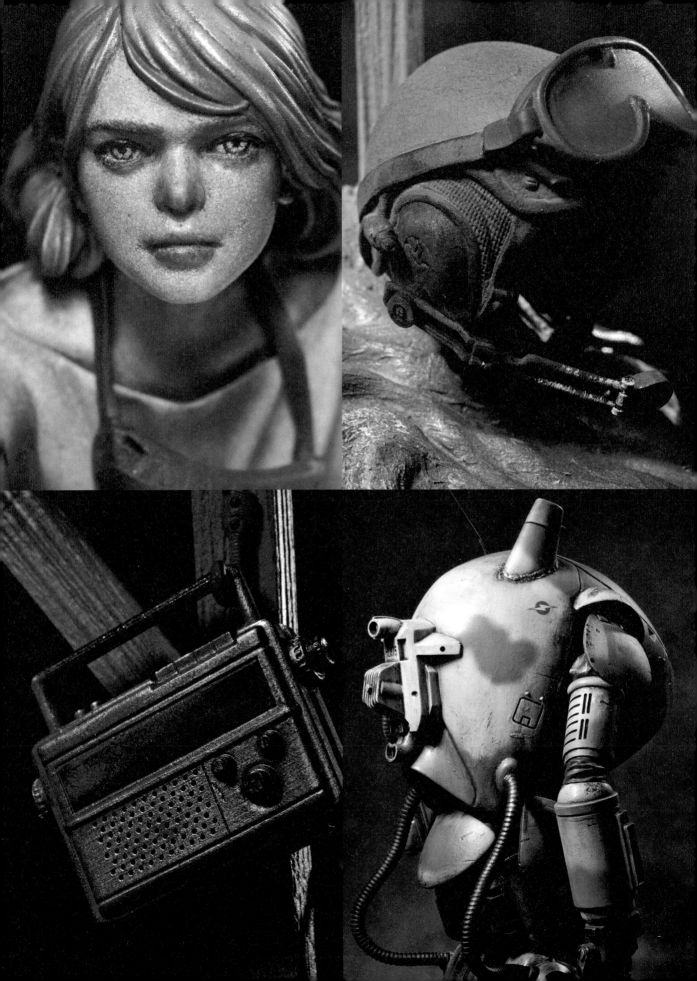

Ryu
Oyama

大山 竜

驅蟲戰士

Original Sculpture, 2019

■24cm■美國灰土・AB補土

■Photo：北浦栄

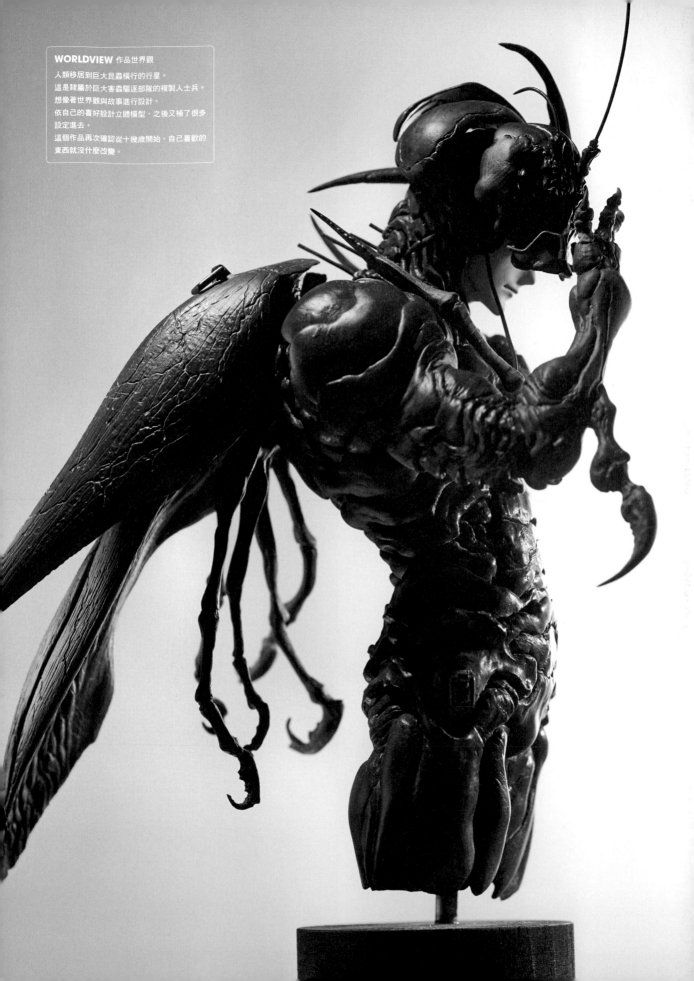

WORLDVIEW 作品世界觀

人類移居到巨大昆蟲橫行的行星。
這是隸屬於巨大害蟲驅逐部隊的複製人士兵。
想像著世界觀與故事進行設計。
依自己的喜好設計立體模型，之後又補了很多
設定進去。
這個作品再次確認從十幾歲開始，自己喜歡的
東西就沒什麼改變。

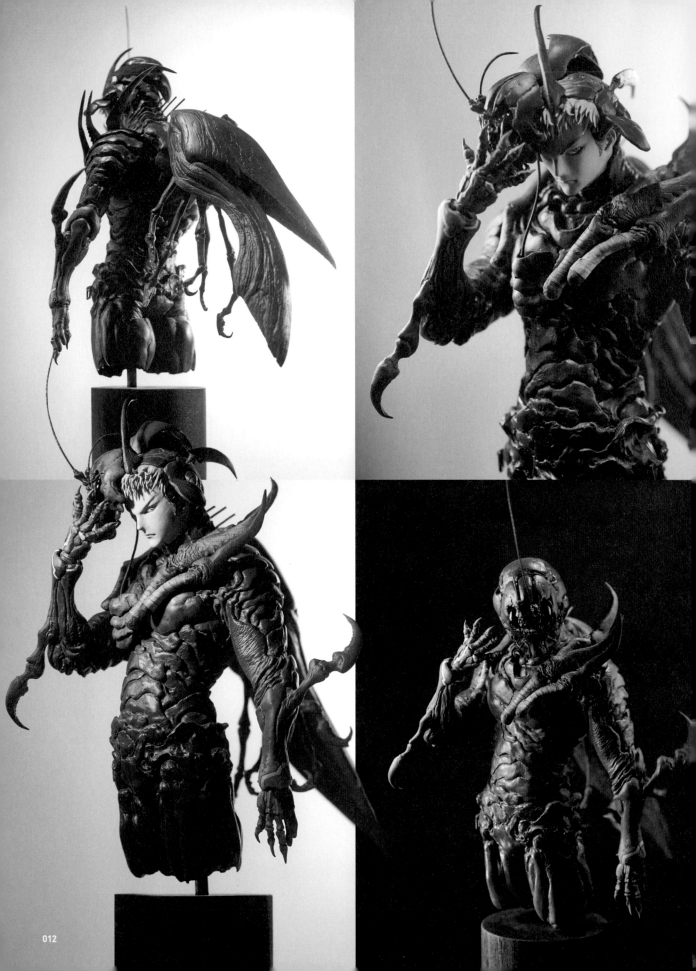

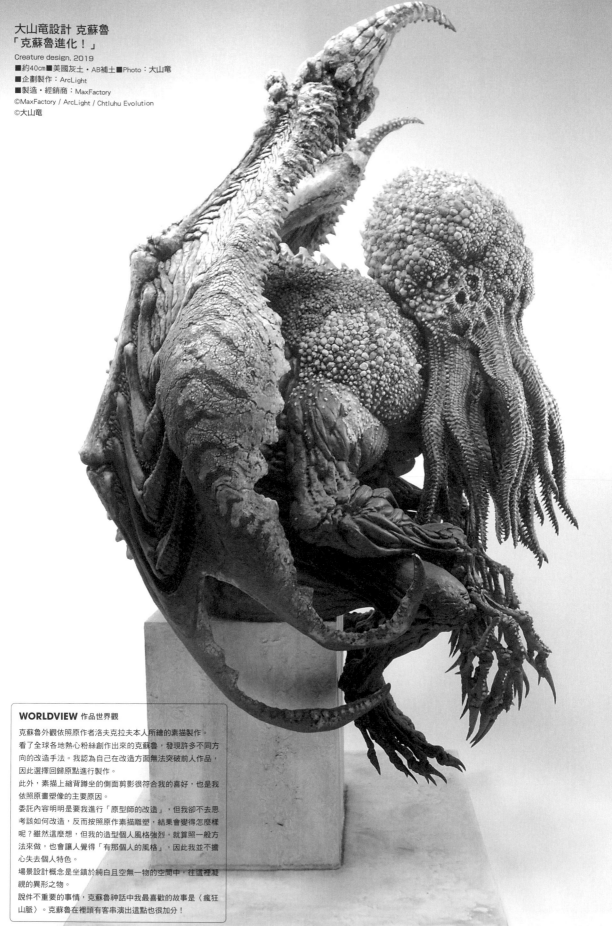

大山竜設計 克蘇魯
「克蘇魯進化！」
Creature design, 2019
■約40cm■美國灰土・AB補土■Photo：大山竜
■企劃製作：ArcLight
■製造・經銷商：MaxFactory
©MaxFactory / ArcLight / Chtluhu Evolution
©大山竜

WORLDVIEW 作品世界觀
克蘇魯外觀依照原作者洛夫克拉夫本人所繪的素描製作。
看了全球各地熱心粉絲創作出來的克蘇魯，發現許多不同方
向的改造手法。我認為自己在改造方面無法突破前人作品，
因此選擇回歸原點進行製作。
此外，素描上縮背蹲坐的側面剪影很符合我的喜好，也是我
依照原畫塑像的主要原因。
委託內容明是要我進行「原型師的改造」，但我卻不去思
考該如何改造，反而按照原作素描雕塑，結果會變成怎麼樣
呢？雖然這麼想，但我的造型個人風格強烈，就算照一般方
法來做，也會讓人覺得「有那個人的風格」，因此我並不擔
心失去個人特色。
場景設計概念是坐鎮於純白且空無一物的空間中，往這裡凝
視的異形之物。
說件不重要的事情，克蘇魯神話中我最喜歡的故事是〈瘋狂
山脈〉。克蘇魯在裡頭有客串演出這點也很加分！

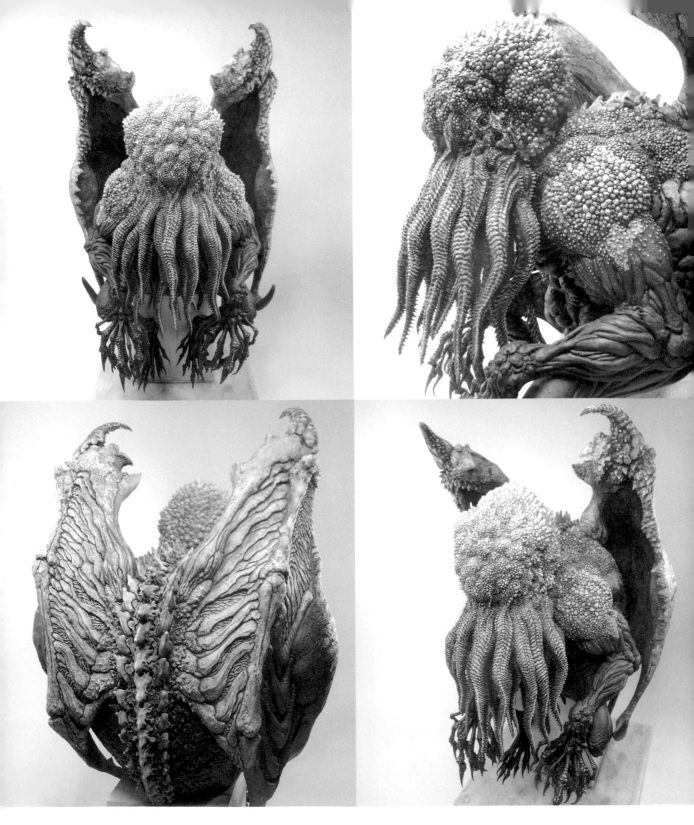

大山竜

1977年1月22日生。國中一年級受到電影《哥吉拉vs碧奧蘭蒂》的震撼，從此著迷於黏土雕塑，看到Hobby JAPAN雜誌上竹谷隆之的作品後，對模型領域心生嚮往，打算未來持續以立體雕塑為興趣、以繪畫為正職，但進入美術高中後發現會畫畫的同學多不勝數，於是便放棄了繪畫這條路，選擇設有造型系的美術大學就讀。大學時期幾乎沒去上課，成天窩在大學圖書館看電影、翻閱各式美術書籍，以壯烈的成績遭校方退學，一年後，時值21歲，正式踏入GK原型師業界，在怪獸與生物的雕塑領域逐漸累積名氣，今年邁入原型師生涯第21年。興趣是飼養爬蟲類與黏土雕塑（大多製作動畫與電玩的角色）。2016年發行首部作品集《大山龍作品集＆造形雕塑技法書》，2017年出版《超絕造型作品集＆實作技法》。同時擔任大阪藝術大學模型課程講師。近期則接觸電玩中奇幻生物的設計等工作，涉足領域廣泛。

1天平均工作時間：7小時

黃鐵礦化的菊石
Original Sculpture, 2018
■約19cm ■原型：New fando石粉黏土
／上色範本：樹脂模型
■Photo：小松陽祐

Shokubutu Shojo-en/ Iwanaga Sakurako

植物少女園／石長 櫻子

WORLDVIEW 作品世界觀

菊石若埋在富含硫黃化合物的地底下，
在逐漸變成化石的過程中，外殼成分會
被化合物取代而黃鐵礦化。而且，大概
沒有人看過活著的菊石吧？只有外殼能
夠保存至今，因此軟體部分是想像圖。
如此一來，做成這種形態也未嘗不可。
這並非把菊石擬人化。我不知道乍看是
耳朵的部分，是否真的具備耳朵功能。
就算外觀看起來像人，但牠還是不同於
人類的生物。既沒有肚臍也沒有手指。
若有蒐集、擺設這類不可思議生物標本
等珍品的珍奇屋（Wunderkammer）該
多麼美好啊。這件作品，是我為了打造
理想中的蒐藏室所踏出的第一步。

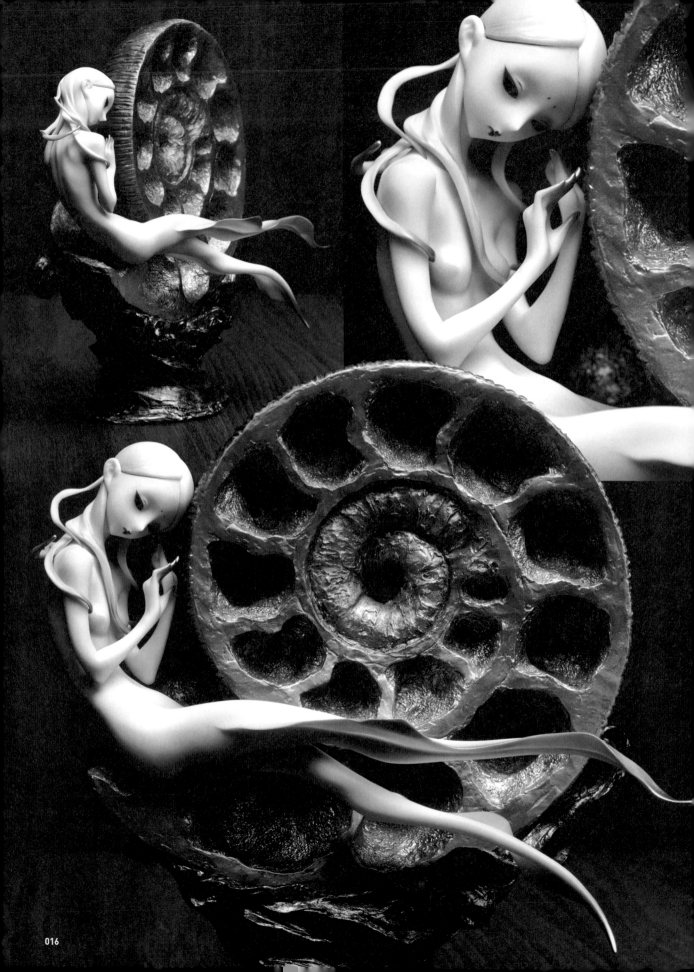

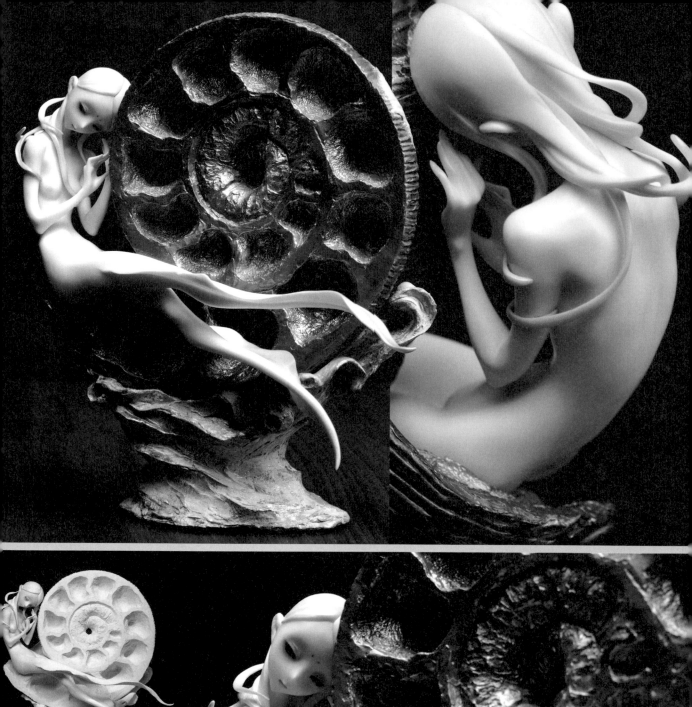
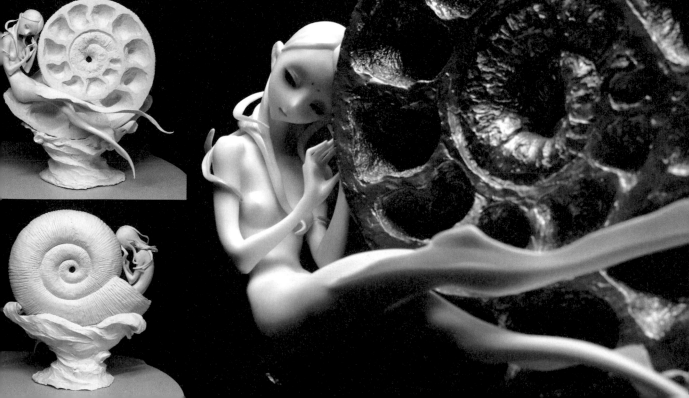

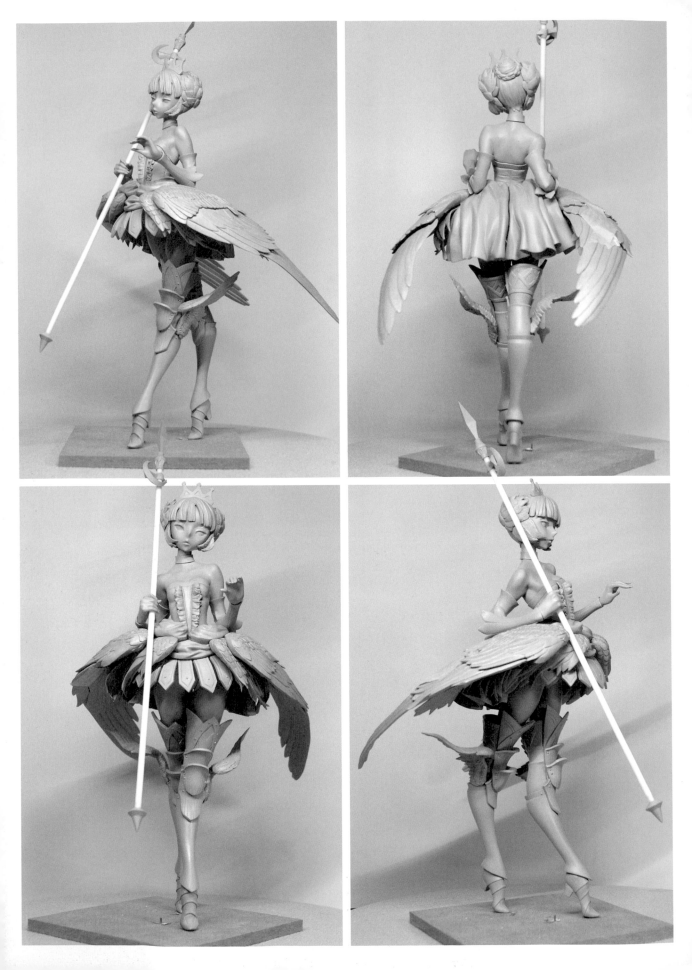

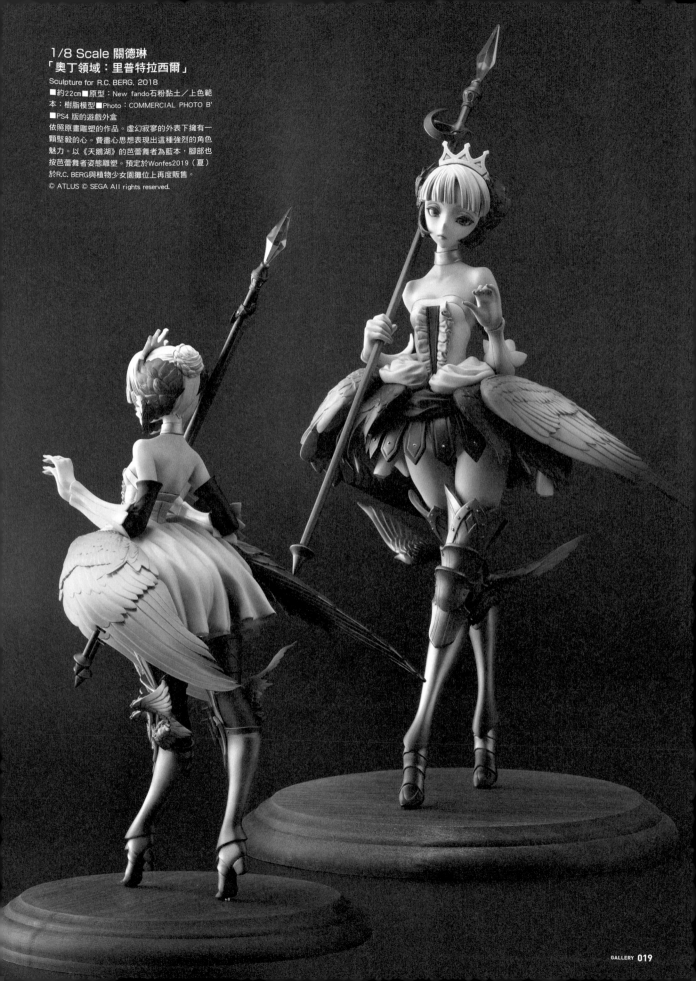

1/8 Scale 關德琳
「奧丁領域：里普特拉西爾」
Sculpture for R.C. BERG, 2018
■約22cm■原型：New fando石粉黏土／上色範
本：樹脂模型■Photo：COMMERCIAL PHOTO B'
■PS4 版的遊戲外盒

依照原畫雕塑的作品。虛幻寂寥的外表下擁有一
顆堅毅的心。費盡心思想表現出這種強烈的角色
魅力。以《天鵝湖》的芭蕾舞者為藍本，腳部也
按芭蕾舞者姿態雕塑。預定於Wonfes2019（夏）
於R.C. BERG與植物少女園攤位上再度販售。

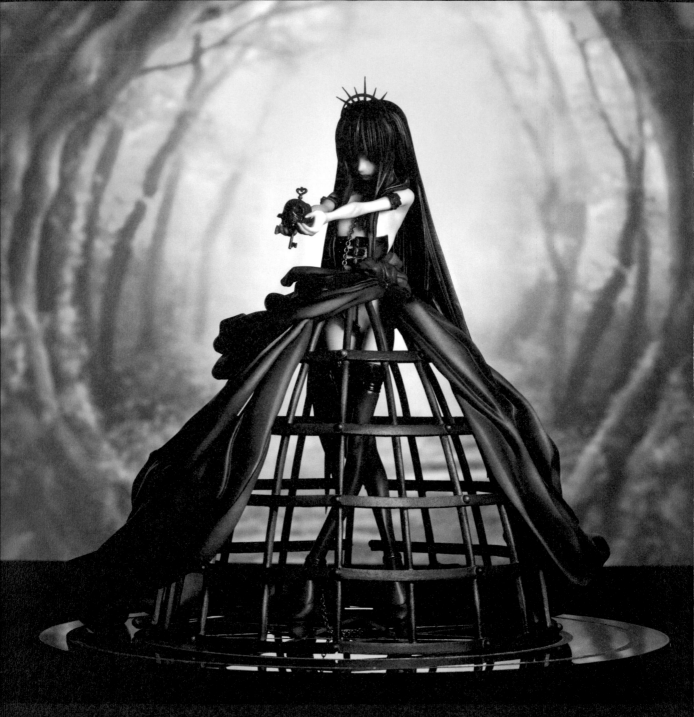

Melty Snow
－白雪公主與七大罪－
Original Sculpture, 2011

■約21cm■原型：New fando石粉黏土／上色範本：樹脂
模型■Photo：小松陽祐

> **WORLDVIEW 作品世界觀**
>
> 「若有愛我的覺悟，就吃下這顆蘋果吧。」插在蘋
> 果上的是貞操帶鑰匙。她的身邊沒有七矮人，只有
> 七大罪。在森林中等待著既憎恨世間萬物又能夠無
> 條件接納自己的人。究竟誰知道，至今有幾個王子
> 成功了呢？

植物少女園／石長 櫻子

2003年參加海洋堂主辦的「Wonder
Festival」，正式搭檔開始造型創作。
2006年入選Wonder Showcase（第14
期第34回），2007年開始製作商業原
型。主要作品為「初音未來 深海少女
ver.」「黑執事 謝爾‧凡多姆海伍」
等。最新作品為「Fate/Grand Order
Avenger/黑貞德〔Alter〕- 受昏暗火焰
環繞的龍之魔女」。

一邊參加Wonfes，一邊持續發表創作作品。

個人網站：http://shokuen.com【植物少女園】
1天平均工作時間：3～12小時（依時期而變動）

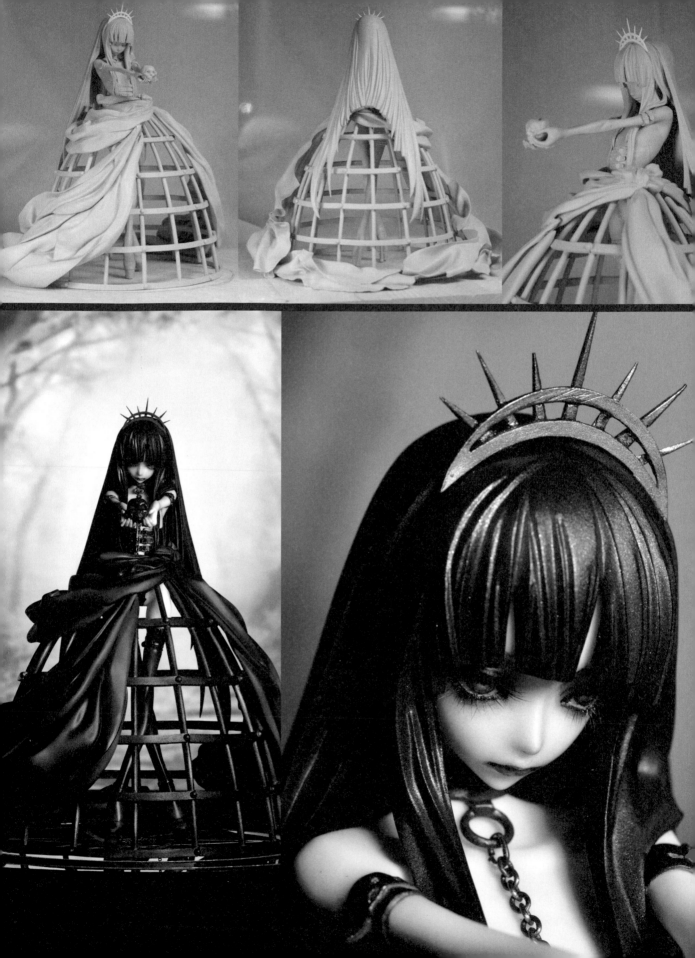

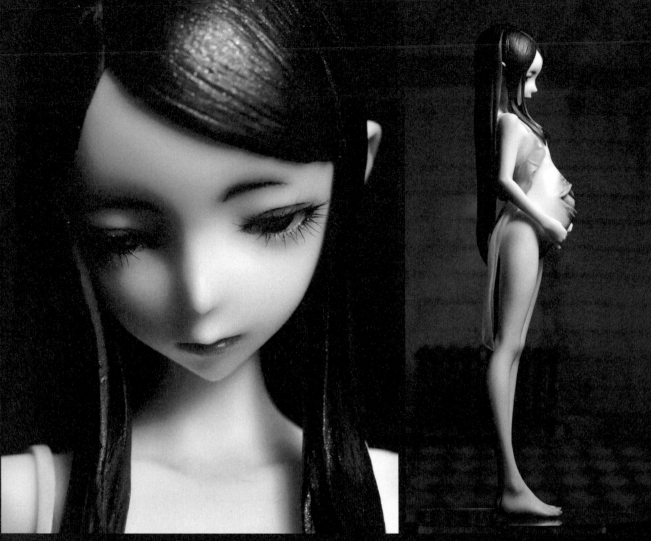

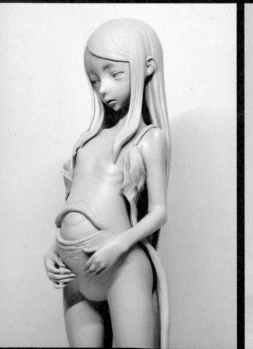

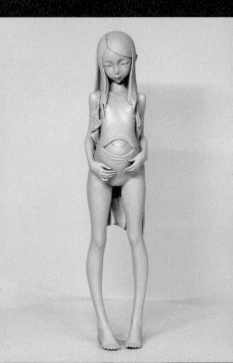

惡魔之子
-Children of Daemon-
Original Sculpture, 2016
■約18cm■原型：New fando石粉黏土／上色
範本：樹脂模型■Photo：小松陽祐

WORLDVIEW 作品世界觀

惡魔之子同時有腹部寄生物與女孩
本身兩重含意。這個露出虛無表情
的女孩，到底在想些什麼呢？她的
印象色是白色，當中有一處正逐漸
被黑色浸染並向外擴散。

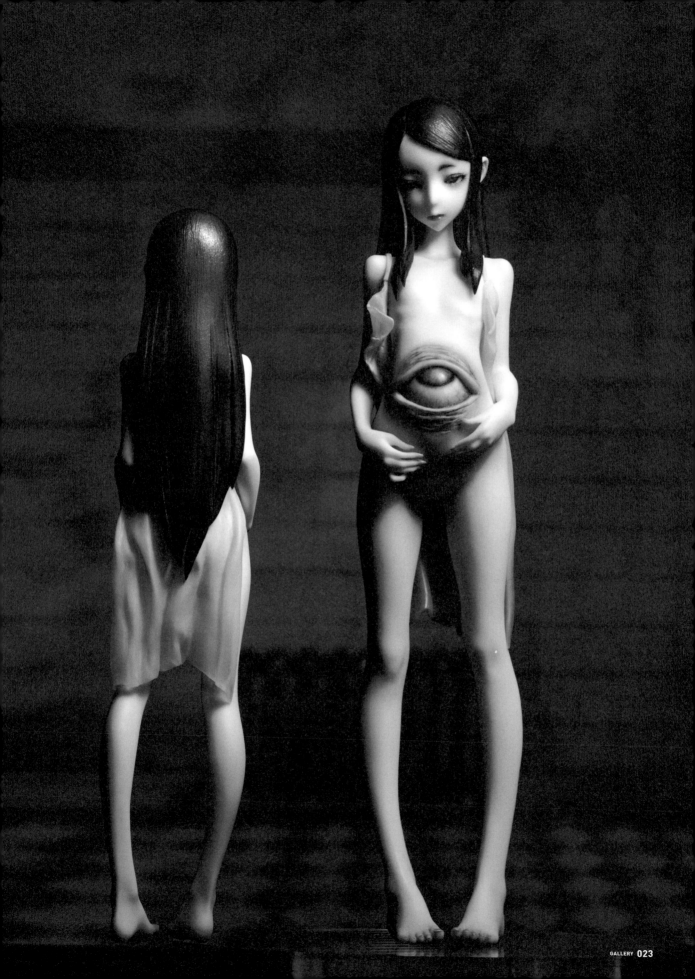

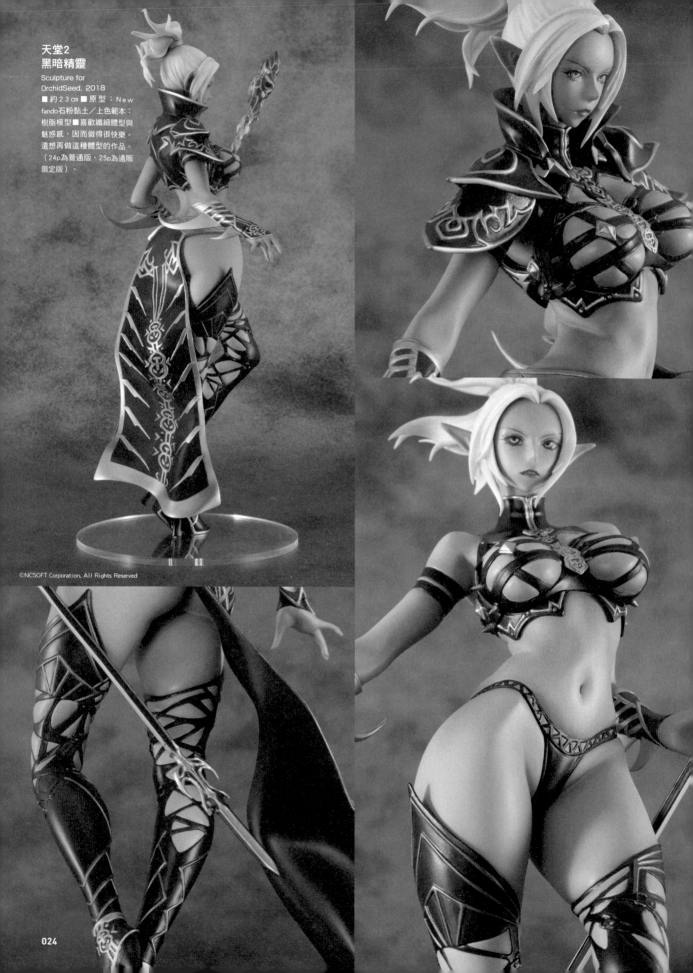

天堂2
黑暗精靈
Sculpture for
OrchidSeed, 2018
■約23cm■原型：New
fando石粉黏土／上色範本：
樹脂模型■喜歡纖細體型與
魅惑感，因而做得很快樂。
還想再做這種體型的作品。
（24p為普通版、25p為通販
限定版）。

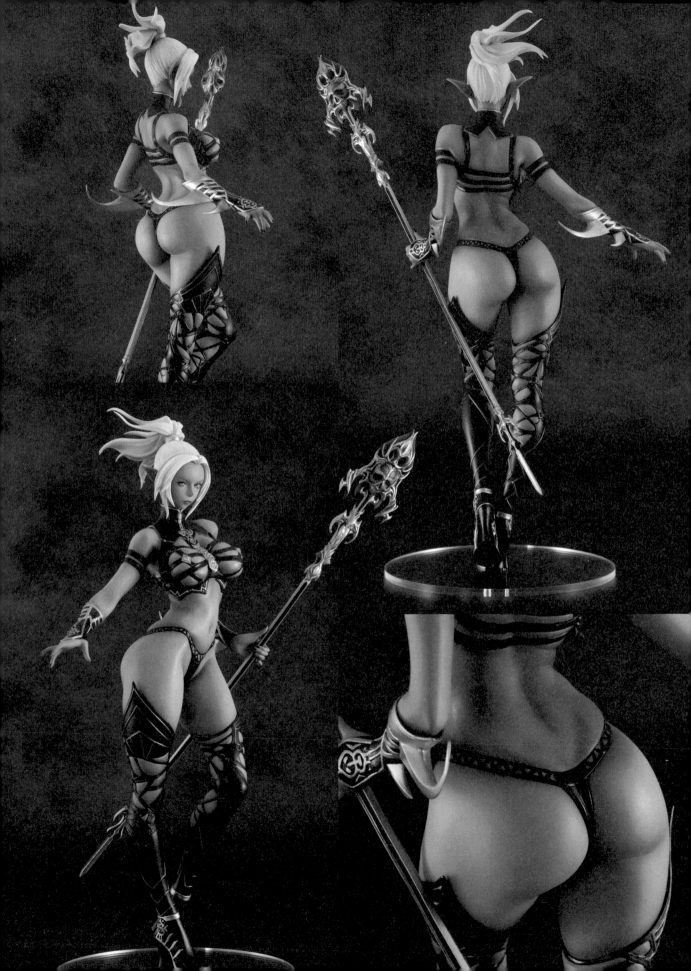

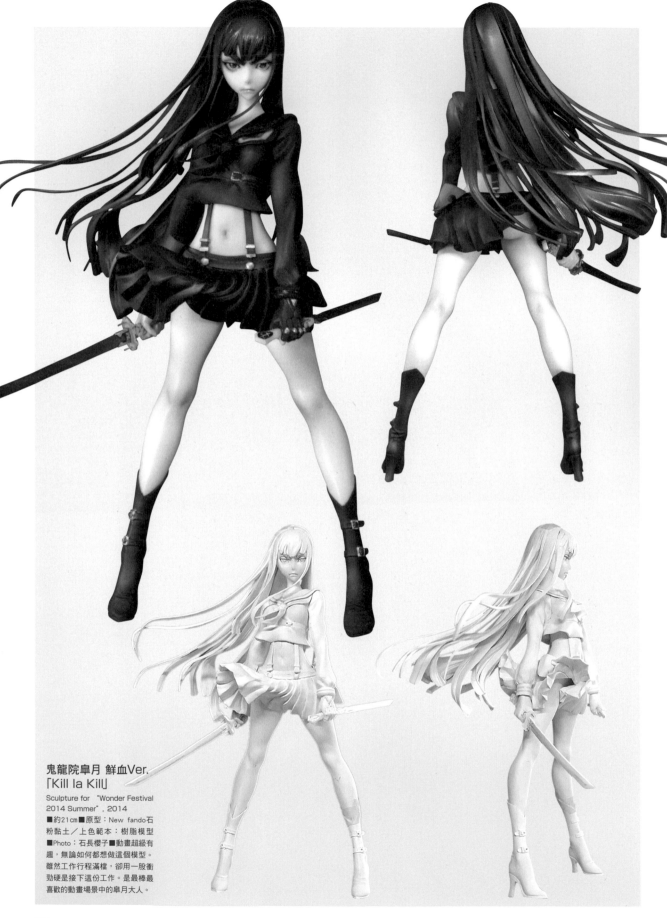

鬼龍院皐月 鮮血Ver.
「Kill la Kill」

Sculpture for "Wonder Festival
2014 Summer", 2014

■約21cm／原型：New fando石
粉黏土／上色範本：樹脂模型
■Photo：石長櫻子■動畫超級有
趣，無論如何都想做這個模型。
雖然工作行程滿檔，卻用一股衝
勁硬是接下這份工作。是最棒最
喜歡的動畫場景中的皐月大人。

同級生 胸像
Sculpture for "Wonder Festival 2017 Summer", 2017
■約20cm■原型：New fando石粉黏土／上色範本：樹脂模型
■Photo：石長櫻子■想藉大尺寸模型雕塑出明日美子老師的美麗線條，尤其是人物臉龐部分。由於尺寸較大，製作身體時陷入苦戰，卻也因此累積了經驗值。下次製作時應該就能更加熟練了！
© 中村明日美子／茜新社

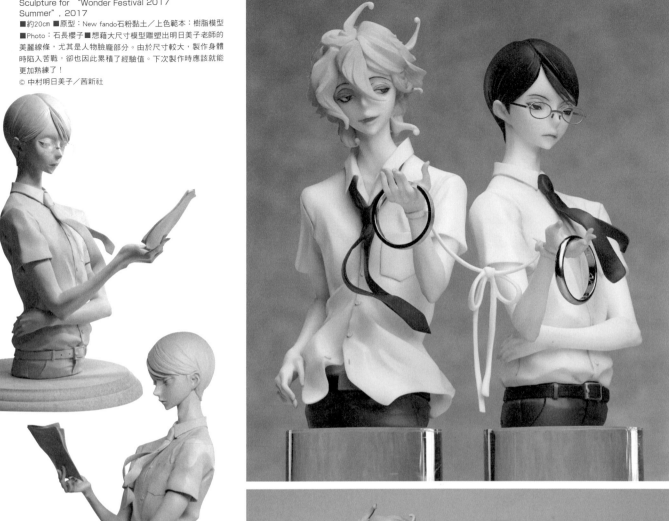

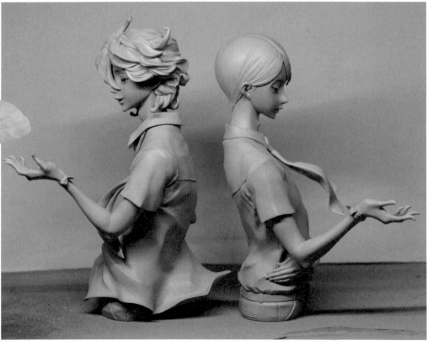

Statue and ring style 佐条利人 草壁光 「同級生」
Sculpture for FREEing, 2018
■約12cm■原型：Form2輸出作品+New fando石粉黏土／上色範本：樹脂模型■Photo：児玉洋平■掃描20cm的原型後再縮小尺寸，並改變手腕姿勢，調整人物手上拿的東西。把石粉黏土裏在Form2輸出模上進行微調。繫上黃色緞帶並讓角色戴上漫畫中出現的戒指後，瞬間興奮起來了呢。■戒指設計：LO COCO & KUBPART（ロココ＆クッパルト）
©中村明日美子／茜新社

Akinori Takaki

高木アキノリ

Centipede Dragon
Original Sculpture, 2019
■31cm■以ZBrush・Phrozen
Shuffle XL輸出■Photo：北浦栄

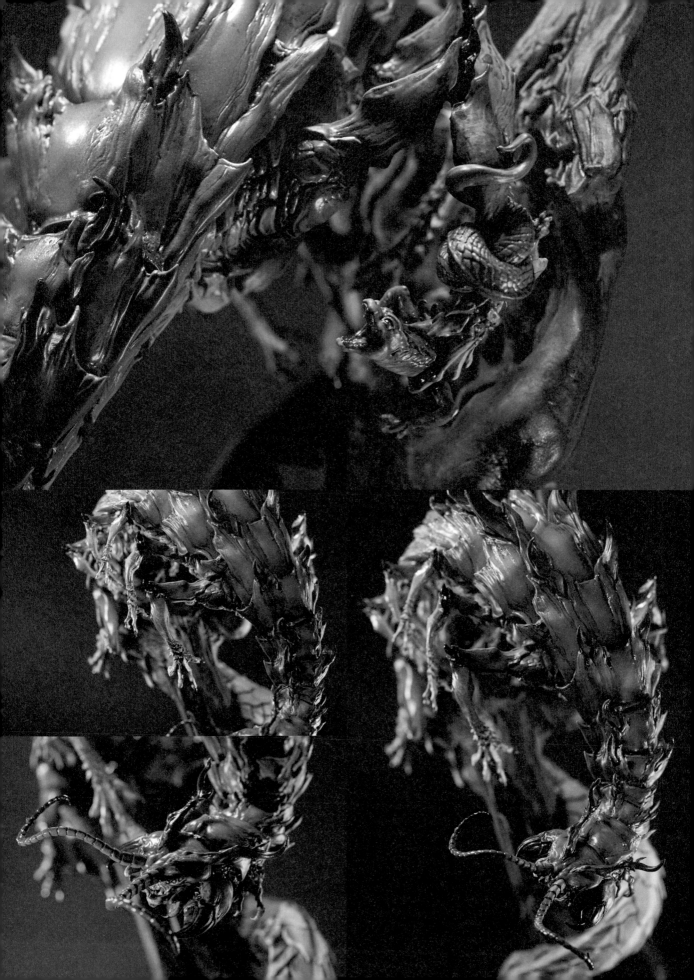

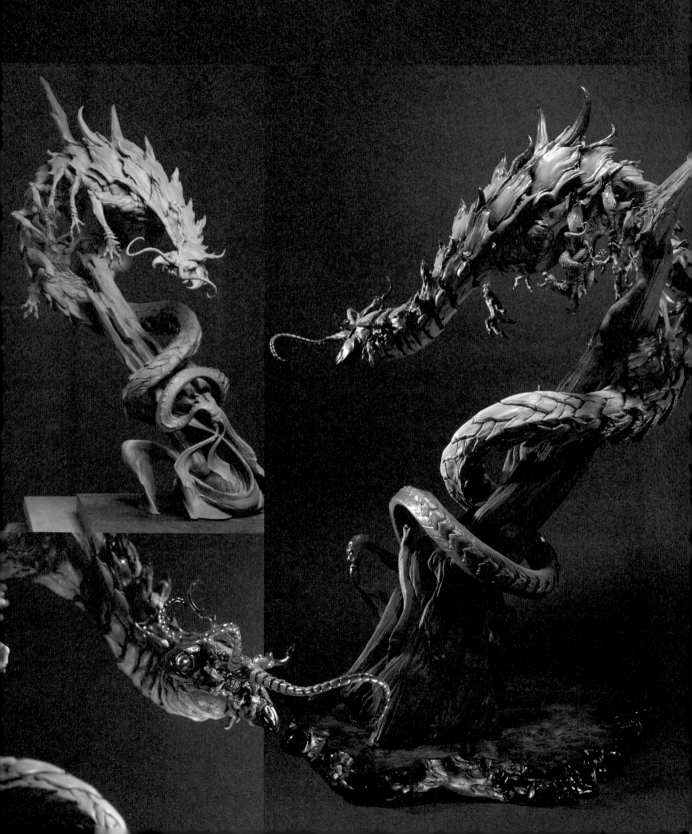

WORLDVIEW 作品世界觀

這件蜈蚣龍模型的作品世界觀是「龍也有天敵」，因此做了一隻左爪被蜈蚣龍抓住，似乎正要被吃掉的龍。原本想做另一個作品，是一隻踩住蜈蚣龍小孩的龍，和這件作品相互對照，但時間不夠只好作罷。

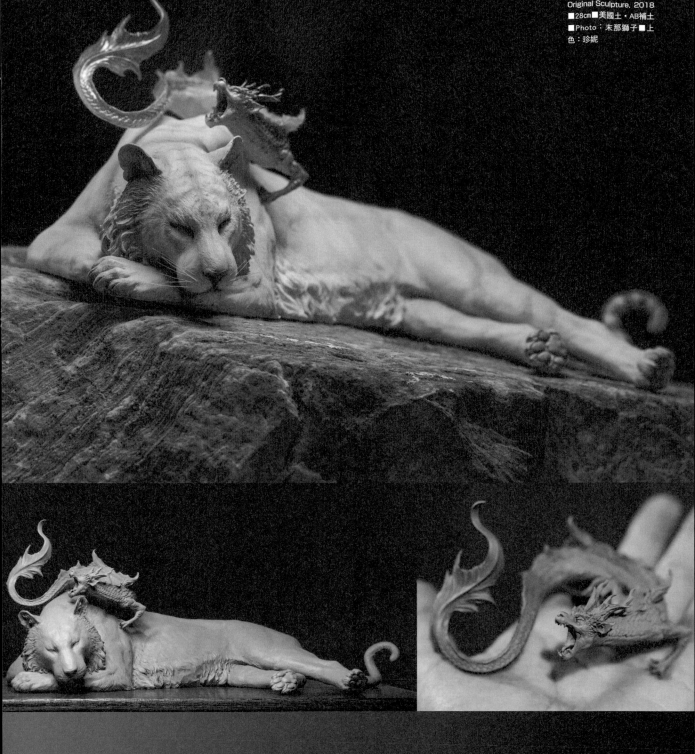

Original Sculpture, 2018
■28cm■美國土・AB補土
■Photo：末那獅子■上色：珍妮

WORLDVIEW 作品世界觀

想做正在睡覺的老虎，又覺得只有老虎有點寂寞，因此加上幼龍。雕塑老虎時想在一定程度上還原真實老虎姿態，而讓龍趴在老虎上，又能夠展現出帶奇幻風格的世界觀。
老虎用白色系、龍用青色系上色，就成了「青龍白虎」。
塗裝由末那工作室的珍妮小姐負責。很高興能借助她那高超技術與色彩品味來為作品上色。

高木アキノリ
用美國土和ZBrush製作模型。
今年買了3D列印機，因此想用ZBrush來努力一番。
1天平均工作時間：8小時

スタチュー企画・制作
株式会社Gecco

DEAD BY DAYLIGHT

レイス

THE WRAITH

2019

GECCO新企劃，

知名恐怖生存遊戲《黎明殺機》（Dead by Daylight）決定雕像化！

第一彈是元老級殺手「幽靈殺手」

竹谷隆之的
造型與
世界觀

竹谷隆之雕塑中所展現的「真實感」，
是他建構作品世界觀時最重要的心法。
同樣的細節跟質地，在真實感強烈影響下，
會產生怎樣的新面貌呢？
本文將帶領讀者透過電影《正宗哥吉拉》
模型製作過程，
從竹谷先生開發的壓花刀開始，
見識竹谷流造型的表現手法。

Photo：竹谷隆之、岡本麻衣

電影《正宗哥吉拉》中，提供給竹
谷團隊工作人員的手製壓花刀。全
員使用同樣的壓花刀，便能統一並
提昇哥吉拉的皮膚質感。

營造出作品世界觀的模型質感與
持續進化的竹谷式壓花刀

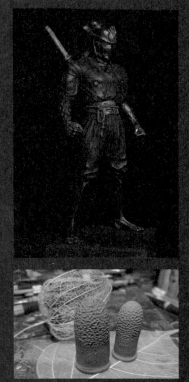

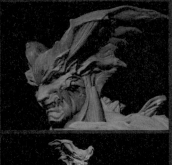

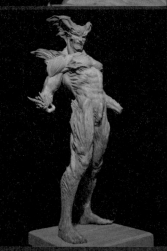

最早的自製壓花刀

之所以製作壓花刀，基本上就是為了輕鬆省事而已（笑）。因為當時「想要尖端長這樣的工具」，但市面上卻沒有販售，只好自己動手做。

印象中，第一次把壓花刀應用在模型上，是雨宮（慶太）導演的《未來忍者・慶雲機忍外傳》中的白怒火這個角色。角色前臂設計了許多雙菱花凹紋，實在很不想一個一個雕刻，於是用塑膠棒做了壓花刀。不過那應該不是我第一把自製壓花刀。先做出一隻手臂，用電動刻磨機雕出雛型，再裹上AB補土，壓上花紋，最後清除多餘的土。現在我會直接用數位建模處理，然而在當時那個年代，別說是數位建模，連「數位」這個名詞都還沒創造出來……

再來就是，所謂自製壓花刀，與其說是刀，不如說是各式各樣的材質庫呢。而且也不算是自己打造出來的，而是去TOKYU HANDS之類的店，買乾燥花葉子回來，把葉脈壓在黏土表面上就完成了。此外，我也經常利用用途廣泛的三東商會指套。把指套壓在黏土上，就變得很像怪人的皮膚了。後來又取了皮包表面、鱷魚皮、雞皮、各種植物等紋樣……依序用矽膠和矽膠黏土取樣做成材質庫。也有時候取完樣就滿足了，最後那張樣卡根本沒派上用場……

左上：第一個應用壓花刀的模型：《未來忍者 慶雲機忍外傳》（1988）「白怒火」（角色設計為寺田克也）。手臂的菱形部分是先在周圍打洞，包上補土後用菱形壓花刀壓紋，接著打磨成型。當時心想「死也不要一個一個刻菱形！」才做了壓花刀，不過最後還是很耗時耗力。
右：原型幾乎都是用Fando（石粉黏土）製作。第一次在最後細修階段時用上了樹脂黏土（美國土）的《惡魔人》原型（1995）。
左下：利用用途廣泛的三東商會指套（有數種尺寸）以及乾燥花的葉子和燈籠草的葉脈來營造幻想生物感。

黏土的變遷

不管過去還是現在，原型的細小尖端以及需要強度的部分我都用AB補土製作。早期我主要用Fando（石粉黏土）雕塑原型，後來才逐漸轉向美國土（樹脂黏土）。《惡魔人》原型最初也是用Fando（石粉黏土）雕塑。製作後期，高柳（祐介）分了一點美國土給我，對我說：「最近有這種材料喔」。起初我只有少量使用。現在則完全改用樹脂黏土來做原型了。還有，最近GSI Creos出了一款「郡氏樹脂土」，我也很推薦那款黏土。（笑）

Creos在開發郡氏樹脂土時，多次希望我替他們評估樣品，因此我就提出了「再軟一點比較好」、「色調該如何」等審查員般的意見。幾次修改後才變成「這種柔軟度就對了」的黏土，不過上市商品比最終樣品更硬一點（笑）。也是，量產的話很難控制。啊，但目前的產品已經做出完美柔軟度了！除了膚色以外，也有更看得清楚原型細節的灰色可以選擇（工商時間）。

左上：二十歲左右正式踏入雕塑界後，就持續使用至今的三枝固定班底。每一枝都已經換過不知道第幾代了。最右邊的是PADICO製。因為會用沾著補土的手碰它，於是握把就變越來越有型了。
右上：用百元店的指甲銼刀打磨壓花刀。三角形工具則用三種砂紙由粗到細研磨。
下：工作室的一隅是竹谷空間。除了工具以外，還有各種素材零件和積存下來的植物素材與動物骨頭。

實際表演！用必備抹刀60秒塑型

用市售商品改良而成的3、4種抹刀，幾乎可以進行所有細節雕塑。活用這個經驗，X-works的抹刀便誕生了。

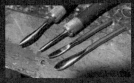

與X-works股份有限公司共同開發，現正銷售中的竹谷式塑形抹刀頭。

必備1 粗刀 主要用來抹平表面，做出較大的紋路。

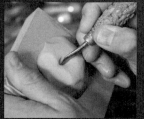
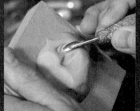

必備2 轉印刀 由搓壓轉印貼紙的工具改造而成。

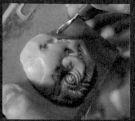
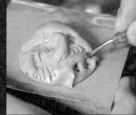

必備3 尖刀 用來雕刻細部與尖細溝痕。這兩枝的歷史是最古老的。

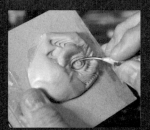
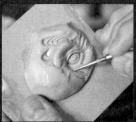
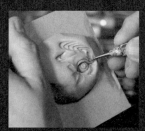
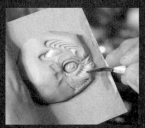

5款壓花刀

根據過往工作經驗開發，專為昆蟲和幻想生物打造的壓花刀。

壓花刀1 較大花紋用

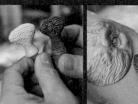
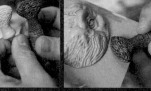

能在AB補土表面隨意製造溝痕的壓花刀。左邊是原型，右邊是樹脂複製品再加工的模型。曾經把這種壓花刀應用在巨大昆蟲的展示品原型上。

壓花刀2 深溝用

壓花刀原型是先熱加工塑膠棒，再用電動刻磨機削磨而成。曾經拿它來幫忙雕塑正宗哥吉拉第四形態。用來做出大而深的刻痕。

壓花刀3 細小疙瘩皮膚用

將塑膠管覆上AB補土做成指套狀。指套上的隆起部分可以製造出褶曲的溝痕。補土硬化到一定程度後，比較能夠捏出清晰的紋路。圖中為原型。

壓花刀4 直線與波紋用

把百元商店賣的去鼻頭粉刺棒削成拷問刑具的樣子。只要有了這把刀，就可以削掉黏土，同時做出平行線和波紋。

壓花刀5 基本質地用

切下市售橡膠手套的指尖部分，做成指套狀的東西。把它攤平後，內側用瞬間接著劑固定後的成品。用在大範圍或微調上很方便。

《正宗哥吉拉》雛型（Maquette）用花紋壓花刀／竹谷世界觀之起源「漁夫的角度」

電影《正宗哥吉拉》中，由竹谷團隊負責製作用來掃描代換成3DCG的哥吉拉雛型（Maquette）。為了讓雛型細節可以反映在數位後製的畫面上，不管多麼細微的地方，都必須繃緊神經製作。以下便為讀者介紹為了雕塑出在幻想生物界中，具有至高無上地位的哥吉拉的「真實感」，反覆失敗後終於開發成功的究極模型雕塑工具。

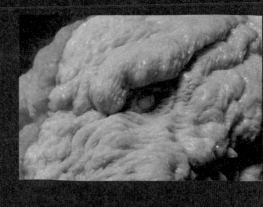

1 第四形態表皮質感用壓花刀

在工作室和導演們開會，談到第四形態的表皮時，我突然拿出一顆發育不良的苦瓜。我一直覺得苦瓜的表面很像哥吉拉……順手帶到會議上做參考，沒想到導演竟採用了。於是就得讓哥吉拉渾身上下布滿不規則的苦瓜紋理了，為此倉促開發的壓花刀。

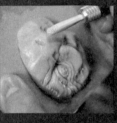
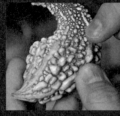

那顆參考用苦瓜的樹脂複製品。壓花刀不是用來做出疙瘩，而是用來刻出溝痕，壓上去就會浮現出不規則的疙瘩與突起物。

用在第四形態上的4種壓花刀

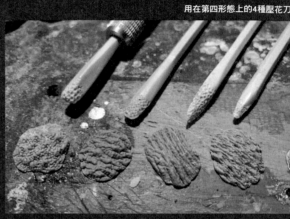

2 第二形態表皮質感用壓花刀

第二形態要做成浸泡在福馬林中的屍體皮膚質感，原型是在棒子前端裹上AB補土，硬化後用電動刻磨機刻上許多條細小皺痕而成。

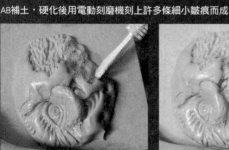
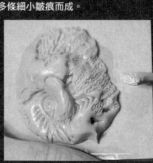

用在第二形態上的3種壓花刀

3 微調整用壓花刀

製作細小皺痕與微調用的細小工具。壓花後，要把壓紋融入周遭突起或紋理時很方便。用來細修生物表皮紋理。

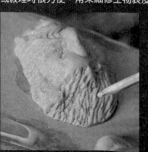
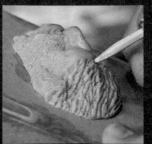

4 皺摺&疙瘩用壓花刀

長箭尾般的形狀，用來雕出深刻皺痕與一定程度上的表層紋路，可以像抹刀那樣使用。

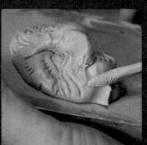
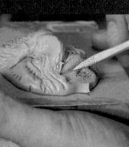

之所以不用主要壓花刀來做疙瘩的原因是，會做出許多相同形狀的疙瘩，視覺效果不夠好。在溝槽處壓花，並將兩端加上疙瘩後，再用壓花刀不規則地壓在表面上，就比較不會出現重複的形狀。話說回來，這本來就是為了想做出疙瘩感才打造的工具。前端不削尖，就可以直接在表面上進行一定程度的壓花。

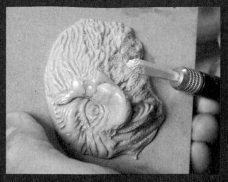
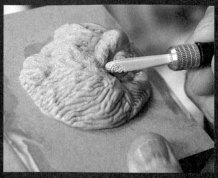

正宗哥吉拉
好評發售中
DVD／NT$400；BD／NT$780
發行・經銷商：威望國際
©2016 TOHO CO.,LTD.

竹谷世界觀起源「漁夫的角度」

反覆在竹谷隆之世界觀中出現的「敬畏大自然」、「真實感」、「連恐怖也要觀察的感性」以及「留戀逐漸朽壞之物」。這一切的根源，就是原創作品漁夫的角度」。

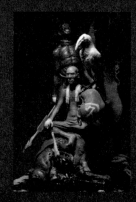

《漁師の角度 完全增補改訂版》（2013 年／講談社）
因特殊炸彈爆炸而無法回到東京的攝影師「我」，在北海道積丹遇見了駕駛搭載重力控制引擎漁船的漁夫「兼久爺爺」。巨大化的海怪、聽得懂人話的愛奴犬、謎之團體「Green Earth」……由竹谷隆之少年回憶與想像中誕生，威脅感十足的土著科幻寓言。

製作「漁夫的角度」時，我一心想著該怎麼做出獨特世界觀。把北海道的成長經驗說給東京人聽的時候，常常會嚇到他們，是不是可以利用這點呢。於是故事視角就從「我」這個軟弱青年出發，這個角色是孩提時代的我和前往東京的我的混合體。老爸在我面前豪邁地獵殺動物時所感受到的東西和都市的價值觀混在一起，使「我」與技術高超漁夫成為對比。此外，我的老家靠近海岸，物品在帶鹽分的海風吹拂下容易潮損。眼前的景物幾乎都生鏽了。繪畫般的鏽蝕痕跡成為時間流逝的印記。這種時移往事的深邃感若出現在作品中，便能引起我感官上的喜好。也因此，故事中便出現某種裝置能讓風化過程急遽加速的設定。我認為這樣才能讓都市居民、人工製品以及人類本身處於更嚴峻的世界裡。

基於這種情懷，我也很喜歡定點攝影的照片。樹木逐漸茁壯、建築物緩慢傾頹、消逝。然而遠處山脈的稜線卻絲毫沒有改變之類的……這種時間流逝感也能用雕塑來表現吧。

父親雖是漁夫，卻懂得用獵槍。當他射烏鴉的時候，會先從大群烏鴉中擊落其中一隻，派我撿回掉在側溝的烏鴉屍體，接著反覆把鳥屍盡可能地拋向高空。看到這種景象，認為同伴還活著的烏鴉會重新飛回來，此時就可以繼續射擊……嘴裡一邊喊著「咻一咻一」一邊丟擲尚帶溫度的屍體，烏鴉的血啪地飛濺在臉上……也因為如此，鄉下經驗必然成為這件作品的基底。兼久爺爺雖然有點極端，但幾乎就是我老爸本人。雖然曾經被他交代過，獵殺動物這種事「在東京不準講」就是了。（笑）

竹谷隆之　Takayuki Takeya
雕塑家。1963 年 12 月 10 日生，北海道人。阿佐谷美術專門學校畢業。從事影像、遊戲、玩具相關角色設計、改裝、模型製作工作。主要著作有《漁師の角度・完全增補改訂版》（講談社）、《造形のためのデザインとアレンジ 竹谷隆之精密デザイン畫集》（Graphic社）、《ROIDMUDE 竹谷隆之 仮面ライダードライブ デザインワークス》（Hobby Japan）等。

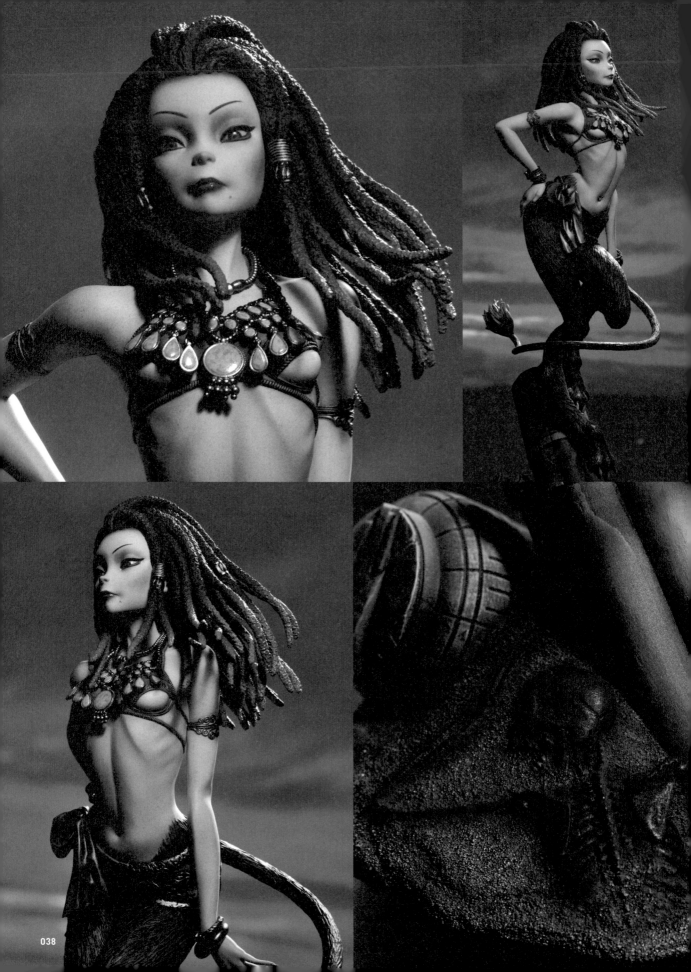

Yoshiki Fujimoto

藤本圭紀

DUEL

Original Sculpture, 2019

■約34cm■ZBrush建模後，
以Form2輸出。翻模後上色。

■Photo：小松陽祐

藤本圭紀

大阪藝術大學雕塑系畢業後，
就職於M.I.C股份有限公司。
負責製作商業原型，同時於
2012年開始原創模型製作。
2017年起成為自由工作者。

1天平均工作時間：8～10小時

WORLDVIEW
作品世界觀

靈感來源是神話的斯芬
克斯。想製作腳是獸
腳，頭髮是辮子頭，身
高更有3公尺高的角色。
製作中特別留意在直線
構圖中也要有律動感。
站在她的視線前方的是
挑戰者……心想著要做
出「不料現在正要開始
對決」這種緊張感。

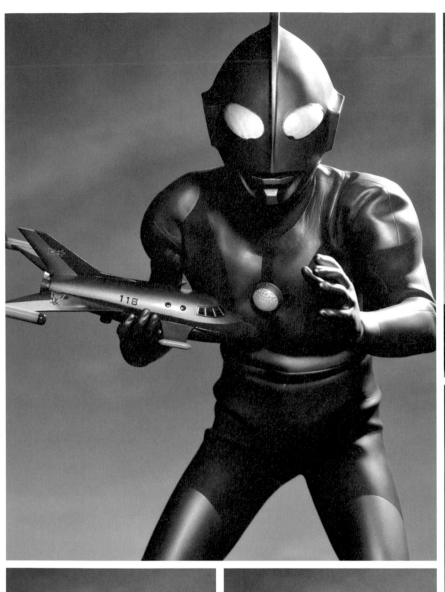
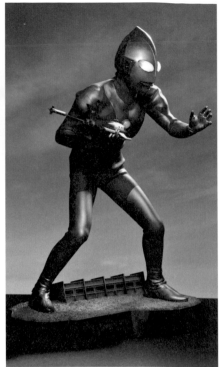
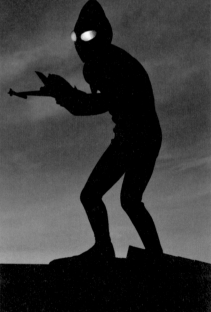
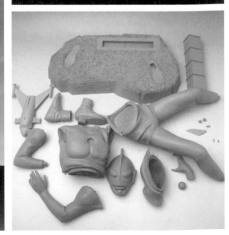
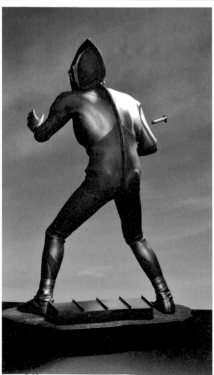
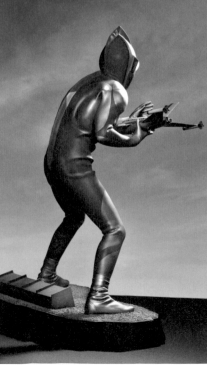

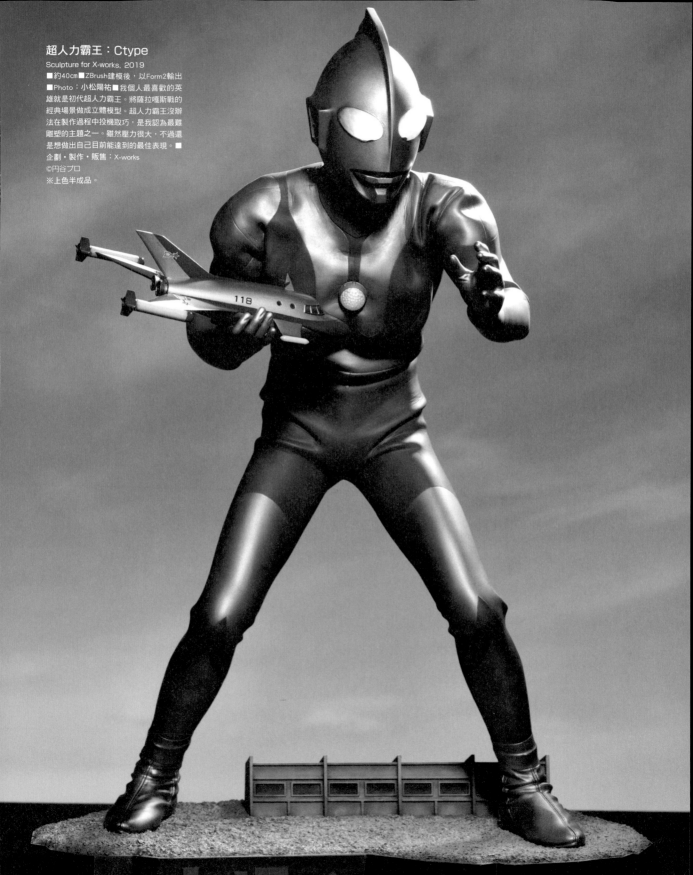

超人力霸王：Ctype
Sculpture for X-works, 2019
■約40cm■ZBrush建模後，以Form2輸出
■Photo：小松陽祐■我個人最喜歡的英雄就是初代超人力霸王。將薩拉嘎斯戰的經典場景做成立體模型。超人力霸王沒辦法在製作過程中投機取巧，是我認為最難雕塑的主題之一。雖然壓力很大，不過還是想做出自己目前能達到的最佳表現。■企劃・製作・販售：X-works
©円谷プロ
※上色半成品。

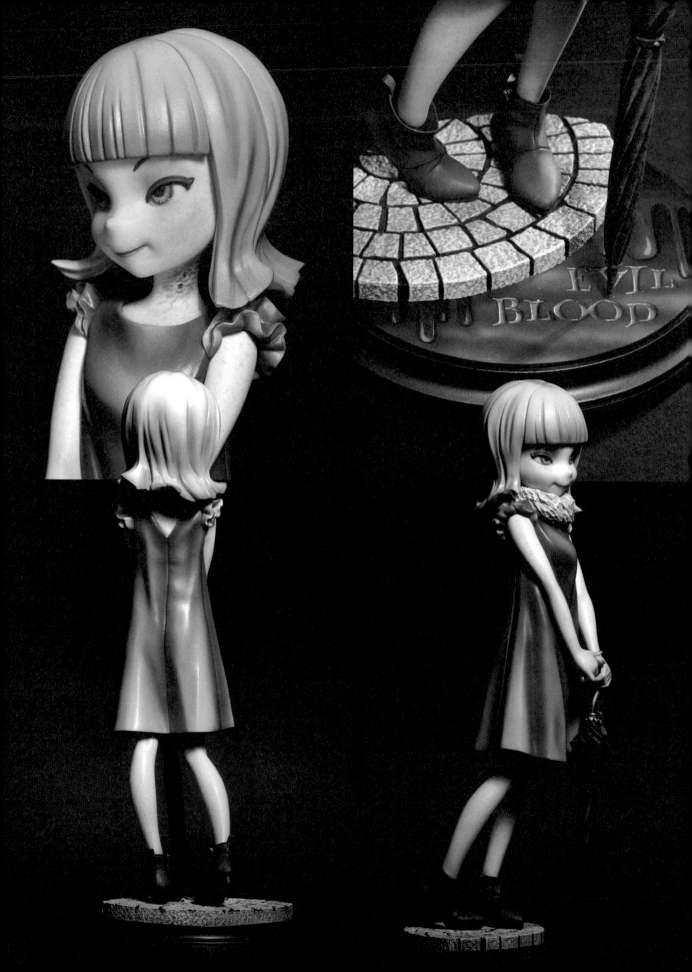

EVIL
BLOOD

Evil Blood

Original Sculpture, 2019

■約18cm■ZBrush建模後，以Form2
輸出。翻模後上色。■Photo：小松
陽祐

WORLDVIEW
作品世界觀

吸血鬼女孩。姿勢和底座周遭
等地方，歷經一番波折後，總
算後整合成目前的樣子。
喜歡裝飾著非固定吊飾的傘。
作品想給人「下雨過後，後方
傳來細微腳步聲，回頭一看，
那裡站著……」的印象。

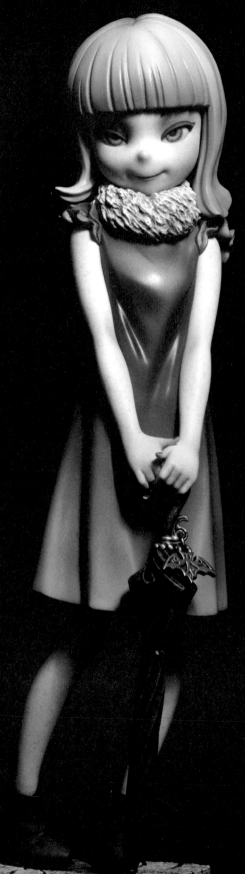

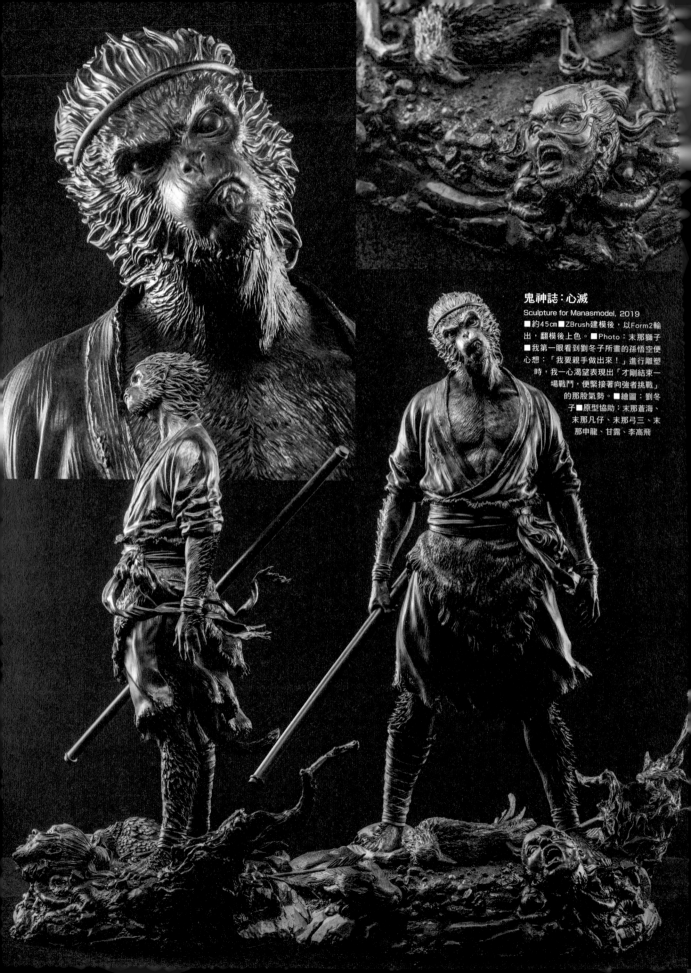

鬼神誌：心滅
Sculpture for Manasmodel, 2019
■約45cm■ZBrush建模後，以Form2輸出，翻模後上色。■Photo：末那獅子■我第一眼看到劉冬子所畫的孫悟空便心想：「我要親手做出來！」進行雕塑時，我一心渴望表現出「才剛結束一場戰鬥，便緊接著向強者挑戰」的那股氣勢。■繪圖：劉冬子■原型協助：末那蒼海、末那凡仔、末那弓三、末那申龍、甘露、李高飛

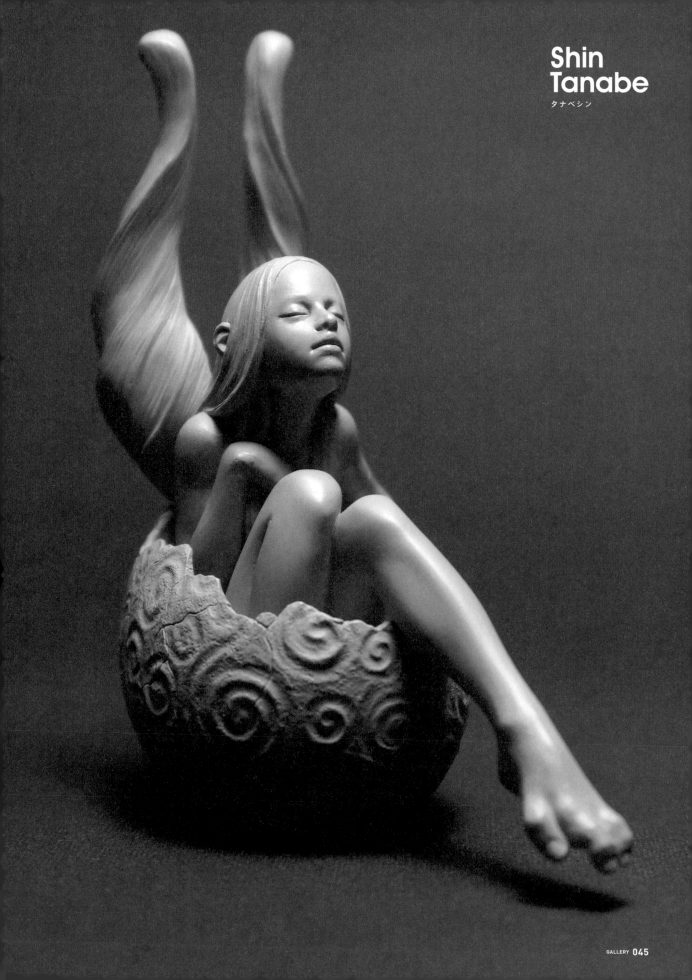

妖精之卵 Fairy Egg

Original Sculpture, 2019
■8cm■美國土（FIRM）・AB補土（MAGIC-SCULPT）・保麗補土■Photo：タナベシン

WORLDVIEW 作品世界觀

受到大山竜先生、高木アキノリ先生破殼幼龍系列影響的作品。設計成這種大小的生物，成品就是該生物的實際尺寸。這種生物會說話，但因為聲帶太小，只能聽到「逼一逼一」聲，聽不懂她在說什麼。

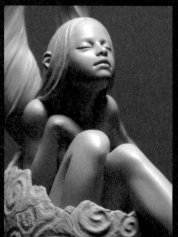

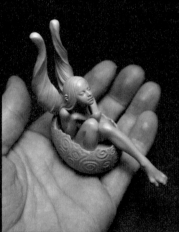

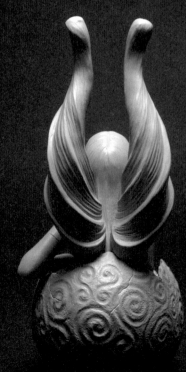

タナベシン

1973年生，三重縣人。大學畢業後，1995年隻身前往美國洛杉磯。在當地的玩具公司擔任原型師，負責動畫、電影角色等多項原型製作。代表作品為「魔鬼終結者」、「神鬼奇航」等。2007年回國後，以自由工作者身分開始在家鄉志摩市工作。一邊替諸多廠商製作人物模型，一邊創作個人作品。2017年負責設計製作G7伊勢志摩高峰會會議紀念碑。

1天平均工作時間：10小時

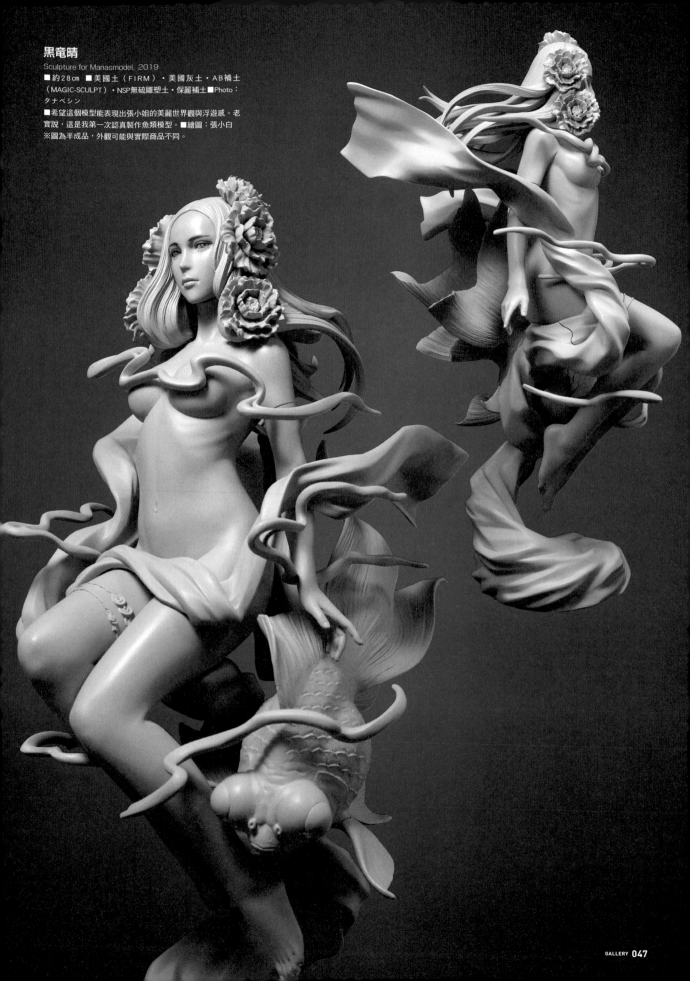

黒竜晴

Sculpture for Manasmodel. 2019

■約28cm ■美國土（FIRM）・美國灰土・AB補土
（MAGIC-SCULPT）・NSP無硫雕塑土・保麗補土■Photo：
タナベシン

■希望這個模型能表現出張小姐的美麗世界觀與浮遊感。老
實說，這是我第一次認真製作魚類模型。■繪圖：張小白
※圖為半成品，外觀可能與實際商品不同。

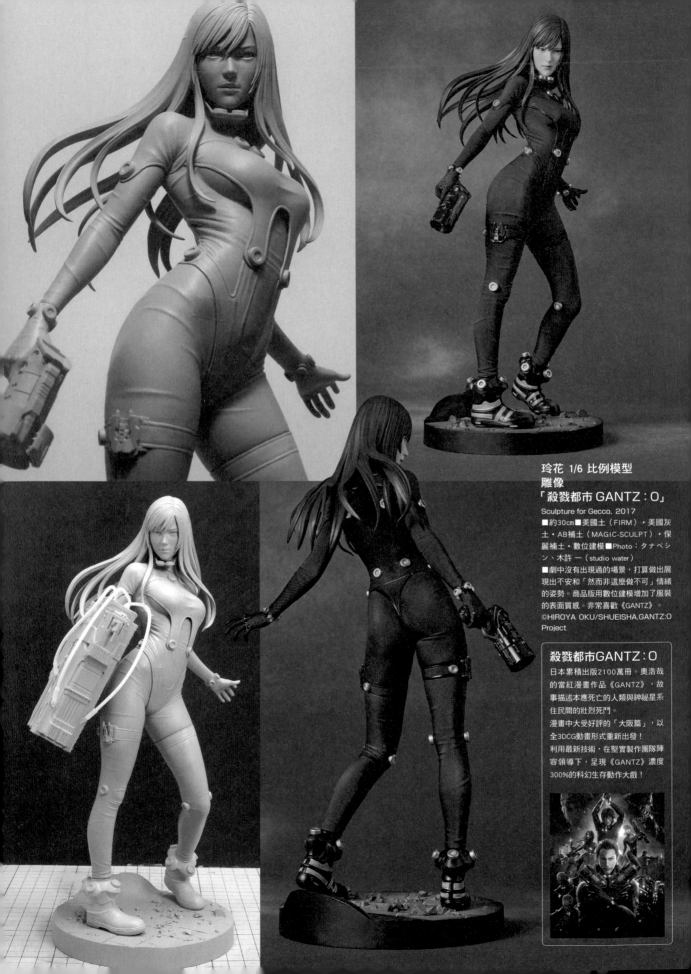

玲花 1/6 比例模型
雕像
「殺戮都市 GANTZ：O」
Sculpture for Gecco, 2017
■約30cm■美國土（FIRM）・美國灰
土・AB補土（MAGIC-SCULPT）・保
麗補土・數位建模■Photo：タナベシ
ン、木許 一（studio water）
■劇中沒有出現過的場景，打算做出展
現出不安和「然而非這麼做不可」情緒
的姿勢。商品版用數位建模增加了服裝
的表面質感。非常喜歡《GANTZ》。
©HIROYA OKU/SHUEISHA,GANTZ:O
Project

殺戮都市GANTZ：O
日本累積出版2100萬冊。奧浩哉
的當紅漫畫作品《GANTZ》，故
事描述本應死亡的人類與神祕星系
住民間的壯烈死鬥。
漫畫中大受好評的「大阪篇」，以
全3DCG動畫形式重新出發！
利用最新技術，在堅實製作團隊陣
容領導下，呈現《GANTZ》濃度
300%的科幻生存動作大戲！

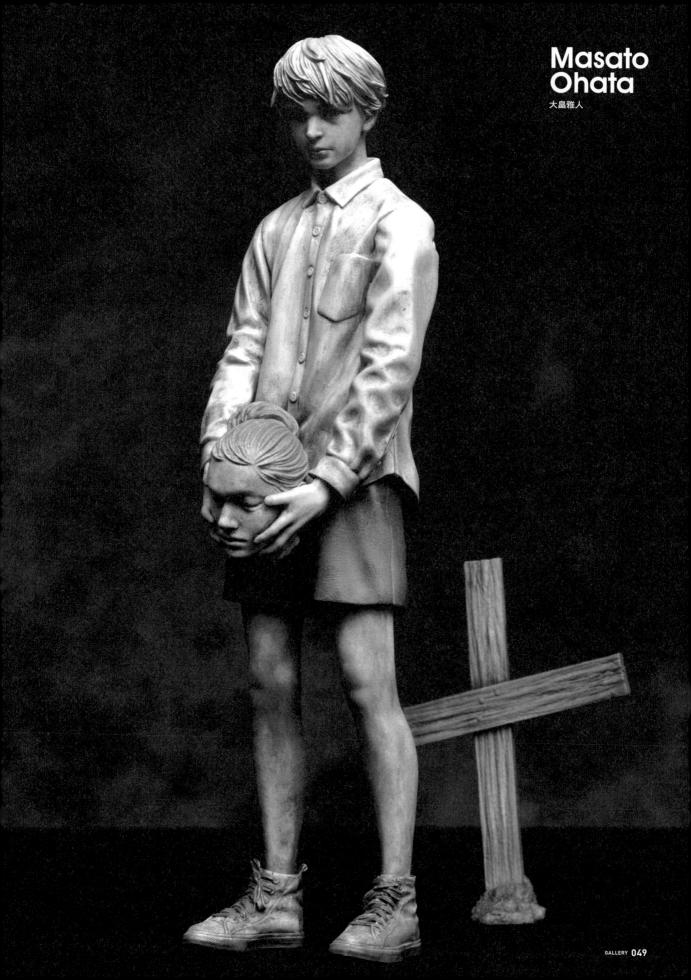

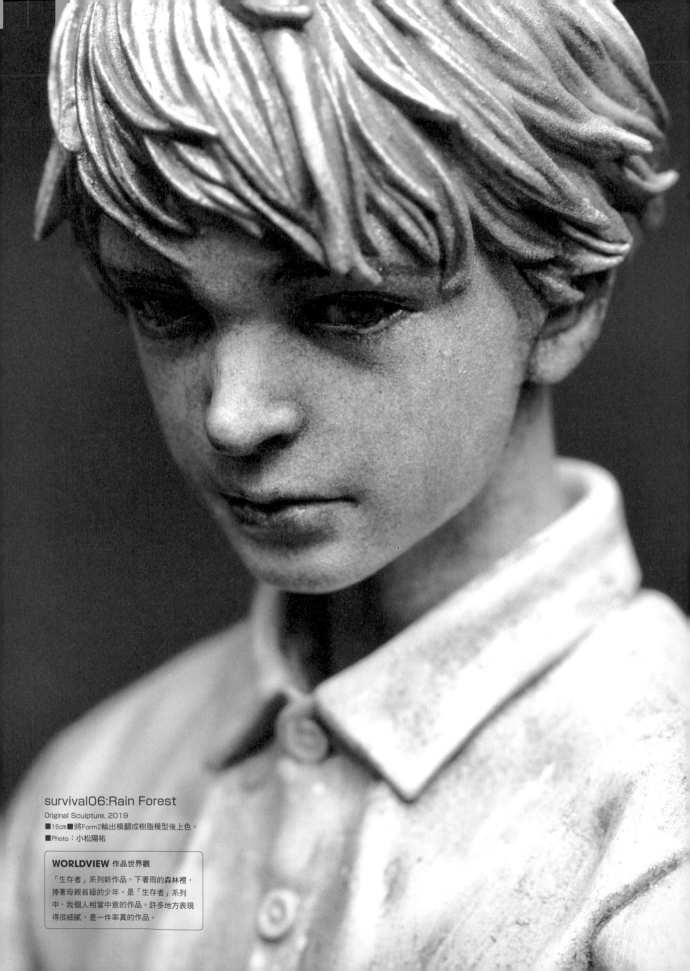

survival06:Rain Forest

Original Sculpture, 2019

■16cm■將Form2輸出模翻成樹脂模型後上色。

■Photo：小松陽祐

WORLDVIEW 作品世界觀

「生存者」系列新作品。下著雨的森林裡，
捧著母親首級的少年。是「生存者」系列
中，我個人相當中意的作品。許多地方表現
得很細膩，是一件率真的作品。

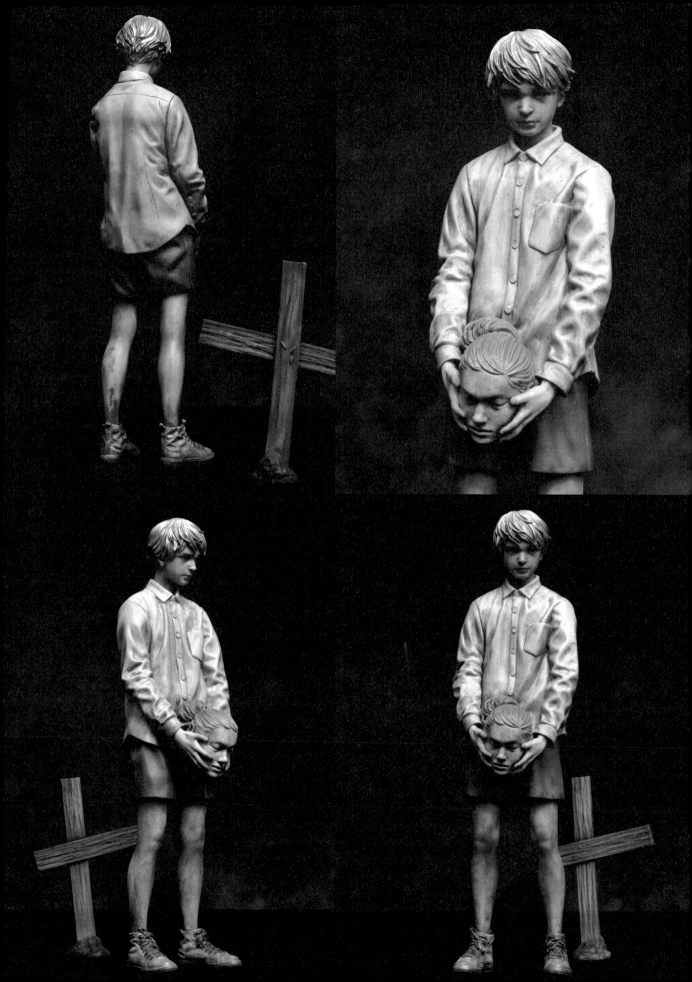

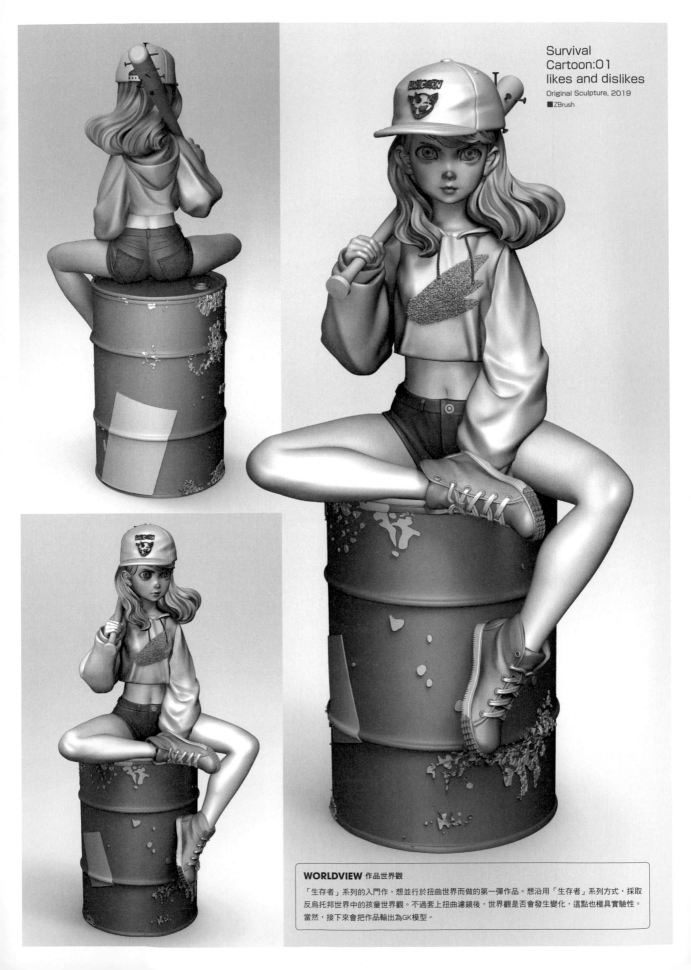

Survival
Cartoon:01
likes and dislikes
Original Sculpture, 2019
■ZBrush

WORLDVIEW 作品世界觀
「生存者」系列的入門作，想並行於扭曲世界而做的第一彈作品。想沿用「生存者」系列方式，採取
反烏托邦世界中的孩童世界觀。不過套上扭曲濾鏡後，世界觀是否會發生變化，這點也極具實驗性。
當然，接下來會把作品輸出為GK模型。

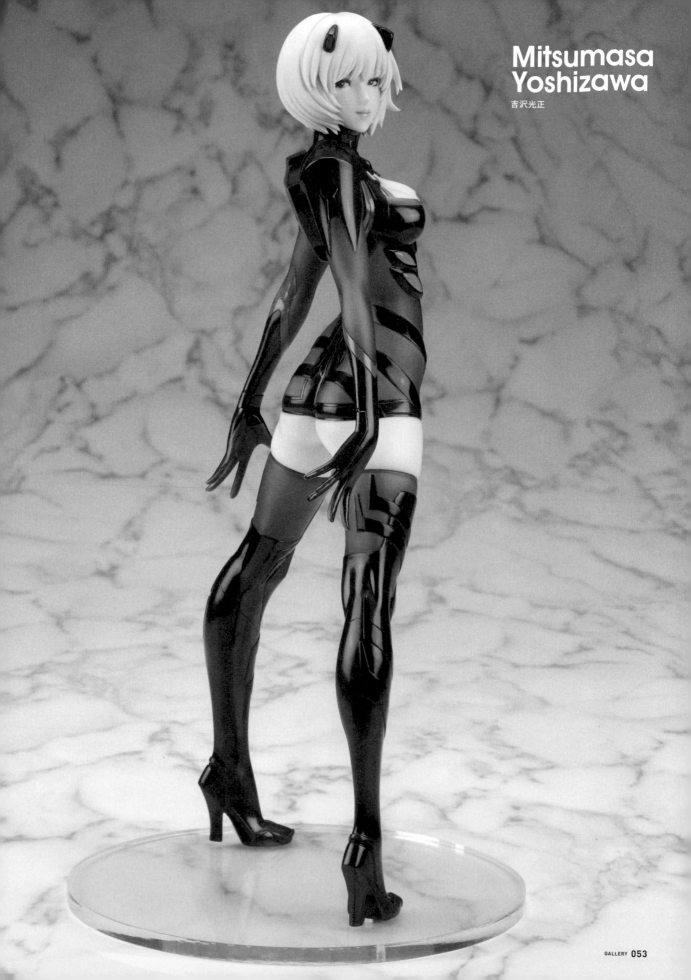

Mitsumasa
Yoshizawa
吉沢光正

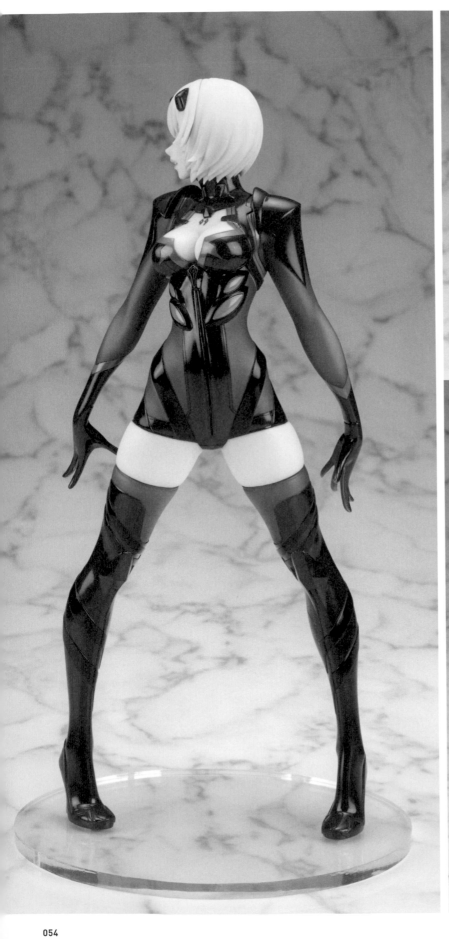
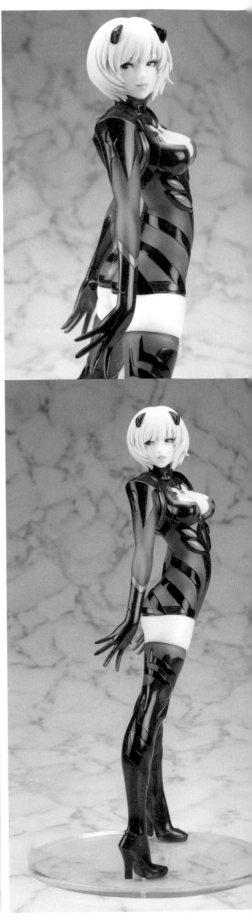

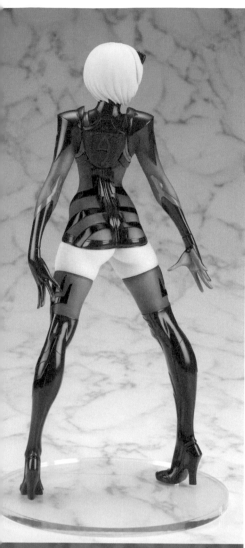

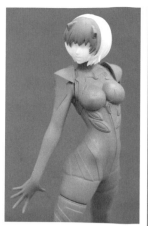

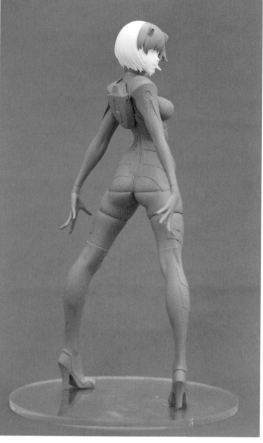

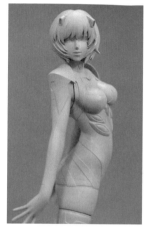

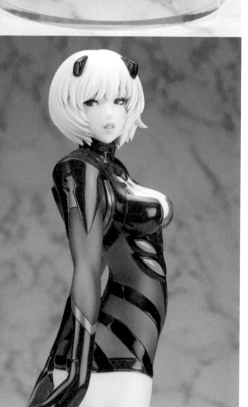

新世紀福音戰士新劇場版 Ayanami Rei（暫名）
Sculpture for FLARE Co.,Ltd., 2018
■全高約24cm■New fando（石粉黏土）■Photo：Entaniya股份有限公司
■無數次被綾波拯救（意味深長）。去年也在危機時刻被綾波拯救了。還想
再做一尊，不，兩尊綾波零〜
（EVANGERION STORE限定版附有微笑臉與普通臉兩款可替換臉部零件。）
■原型／上色：吉沢光正（REFLECT）■繪圖：山下しゅんや■企劃・製造
・販售：FLARE股份有限公司
©khara

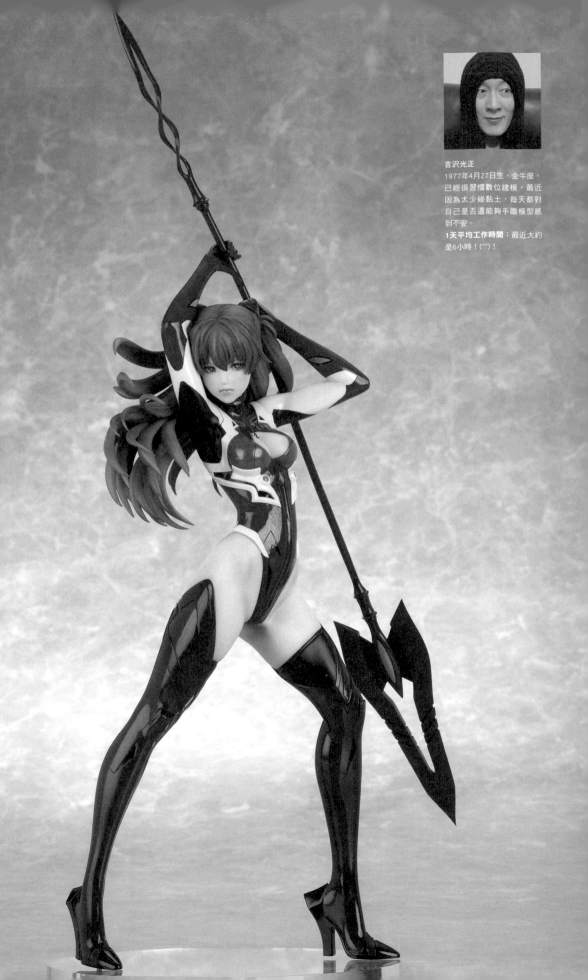

吉沢光正
1977年4月27日生，金牛座。
已經很習慣數位建模，最近
因為太少碰黏土，每天都對
自己是否還能夠手雕模型感
到不安。
1天平均工作時間：最近大約
是6小時！(^^)！

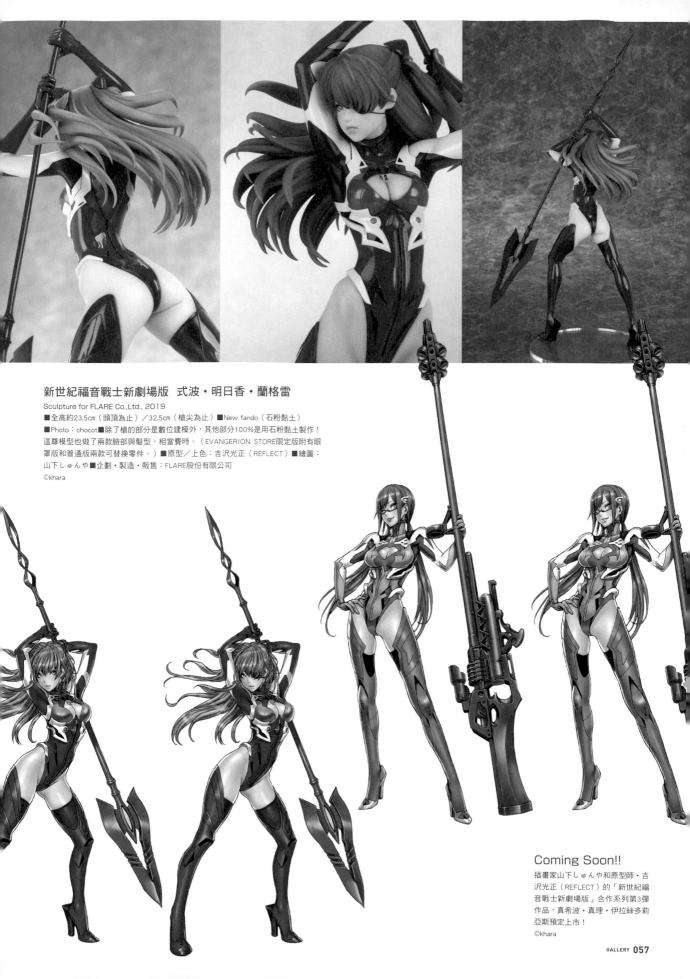

新世紀福音戰士新劇場版　式波・明日香・蘭格雷
Sculpture for FLARE Co.,Ltd., 2019
■全高約23.5cm（頭頂為止）／32.5cm（槍尖為止）■New fando（石粉黏土）
■Photo：chocot■除了槍的部分是數位建模外，其他部分100%是用石粉黏土製作！
這尊模型也做了兩款臉部與髮型，相當費時。（EVANGERION STORE限定版附有眼
罩版和普通版兩款可替換零件。）■原型／上色：吉沢光正（REFLECT）■繪圖：
山下しゅんや■企劃・製造・販售：FLARE股份有限公司
©khara

Coming Soon!!

插畫家山下しゅんや和原型師・吉
沢光正（REFLECT）的「新世紀福
音戰士新劇場版」合作系列第3彈
作品，真希波・真理・伊拉絲多莉
亞斯預定上市！
©khara

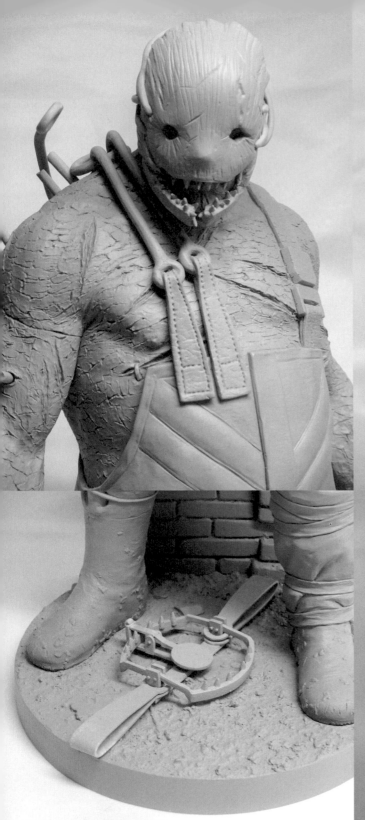
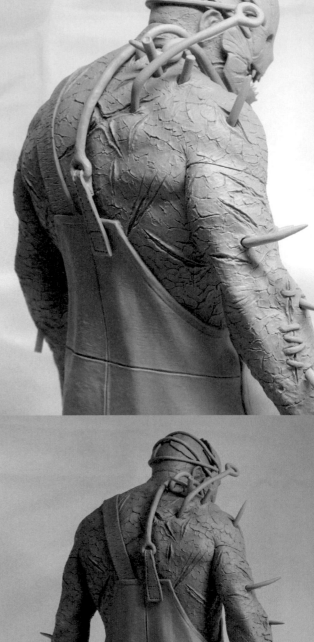

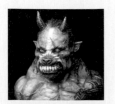

赤尾慎也
1976年生，岐阜縣人。熱愛漫畫
《烙印勇士》，看到模型雜誌裡的
模型，也想試著親手做做看，因此
踏上人物模型創作之路。
1天平均工作時間：6小時

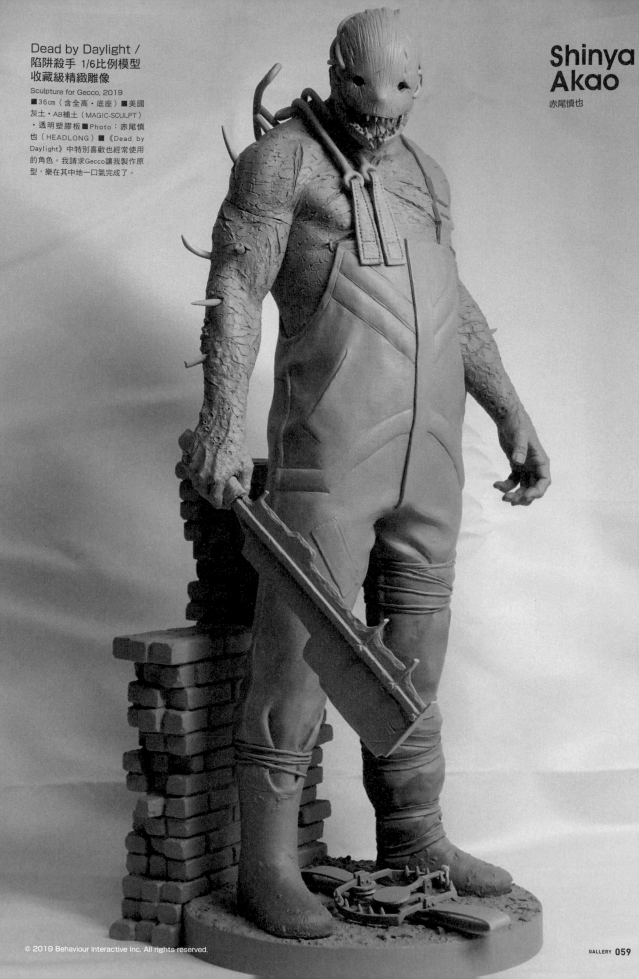

Dead by Daylight /
陷阱殺手 1/6比例模型
收藏級精緻雕像
Sculpture for Gecco, 2019
■36cm（含全高・底座）■美國
灰土・AB補土（MAGIC-SCULPT）
・透明塑膠板■Photo：赤尾慎
也（HEADLONG）■《Dead by
Daylight》中特別喜歡也經常使用
的角色。我請求Gecco讓我製作原
型，樂在其中地一口氣完成了。

Shinya
Akao

赤尾慎也

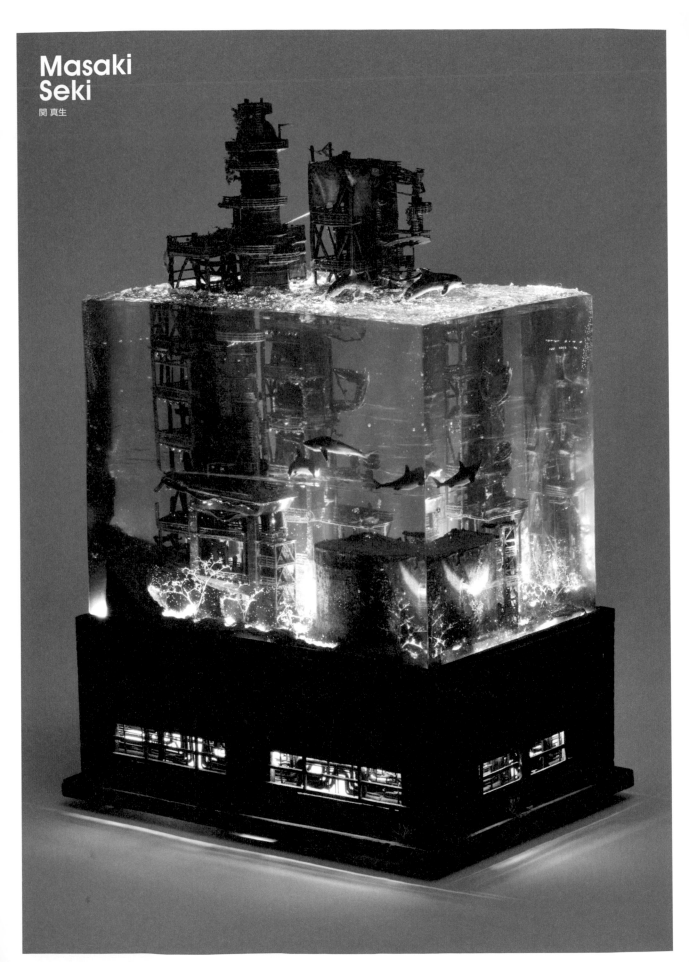

Masaki
Seki

関 真生

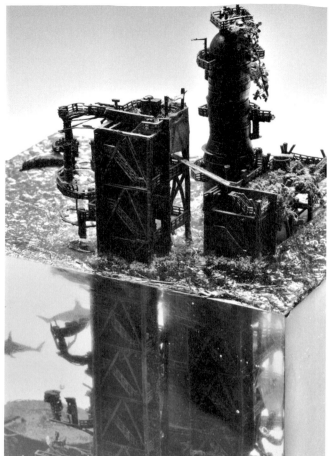

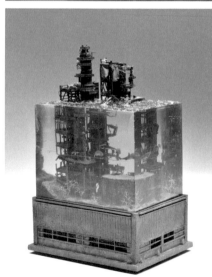

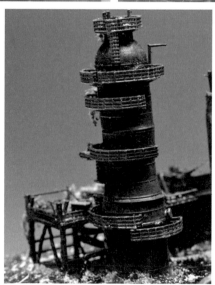

石化燃料的結局

Original Sculpture, 2019

■W9×D13×H25(cm)■樹脂・3D印表機（Photon）・模型造景樹・情景模型粉・無酸樹脂・百元商店造型油燈・透明塑膠板・塑膠棒・AB補土等■Photo：小松陽祐

WORLDVIEW 作品世界觀

人類過去曾在這裡提煉石油，現在只剩下依賴些微泥土和雨水生長的植物與它孤寂相伴。

関 真生

1969年生於大阪府，現居神奈川縣川崎市。2008年起開始製作情景模型。第十七屆全日本ORA-ZAKU大賽THUNDERBOLT（機動戰士鋼彈 雷霆宙域戰線）部門中獲得金獎。在BeeTV「優秀大人沉迷的世界」節目介紹下，沉沒於水中的情景模型蔚為話題，因此接受「鬧鐘電視」節目採訪。於第6屆濱松情景模型大獎賽的模型完成品部門中獲得大賞。

1天平均工作時間：3〜4小時

遊樂園的惡魔

Original Sculpture, 2018

■W25×D12×H12（cm）■GEOCRAPER
城市場景模型（日本卓上開發）・3D印
表機（Photon）・模型造景樹・情景模
型粉・無酸樹脂等■Photo：小松陽祐

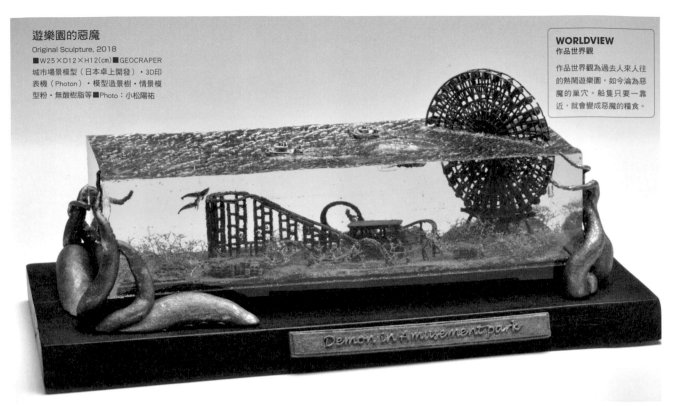

WORLDVIEW
作品世界觀

作品世界觀為過去人來人往
的熱鬧遊樂園，如今淪為惡
魔的巢穴。船隻只要一靠
近，就會變成惡魔的糧食。

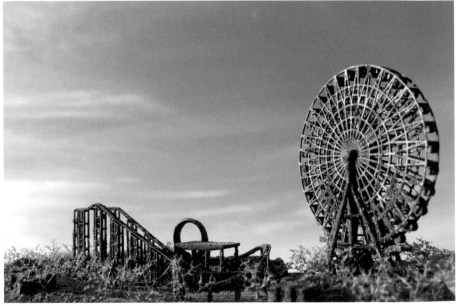

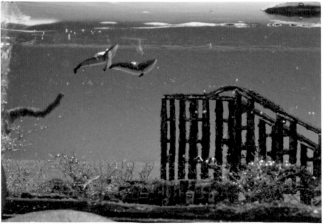

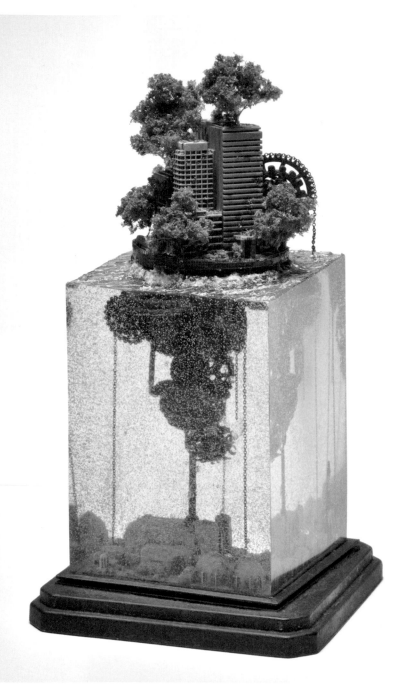

鏽島-Rust island-

Original Sculpture, 2017

■W9×D9×H16（cm）■GEOCRAPER城市場景
模型（日本卓上開發）・各式飾品用齒輪・故障
鐘錶齒輪・無酸樹脂等■Photo：小松陽祐

WORLDVIEW 作品世界觀

世界沉入海底的時代，人們為了尋求生存之
地，將建築物推到海面上。

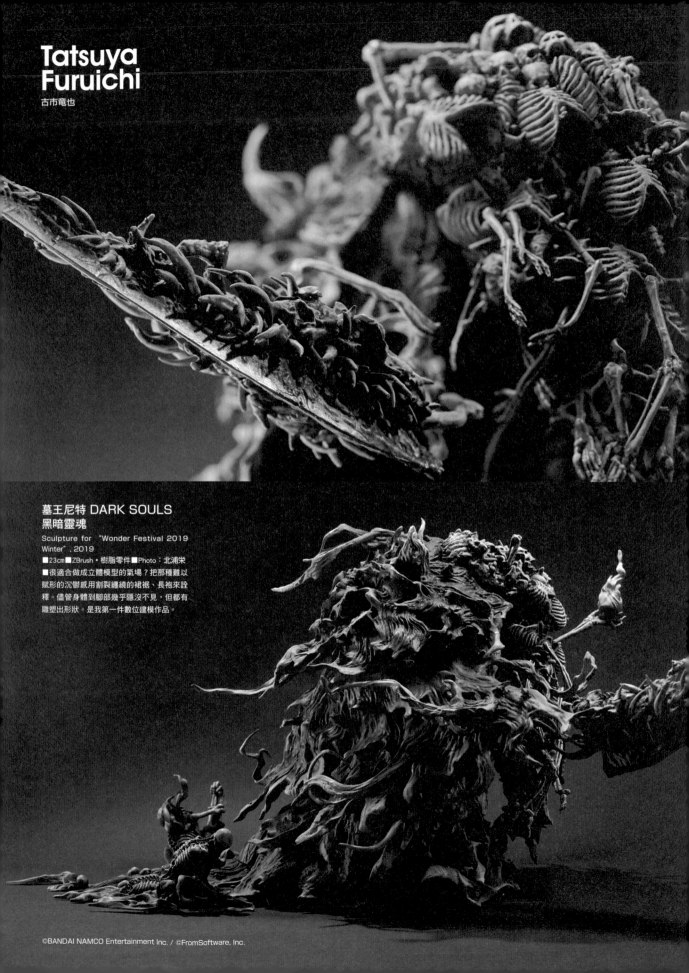

Tatsuya
Furuichi

古市竜也

墓王尼特 DARK SOULS
黑暗靈魂

Sculpture for "Wonder Festival 2019 Winter", 2019
■23cm■ZBrush・樹脂零件■Photo：北浦栄
■很適合做成立體模型的氣場？把那種難以賦形的沉鬱感用割裂纏繞的裙褶、長袍來詮釋。儘管身體到腳部幾乎隱沒不見，但都有雕塑出形狀。是我第一件數位建模作品。

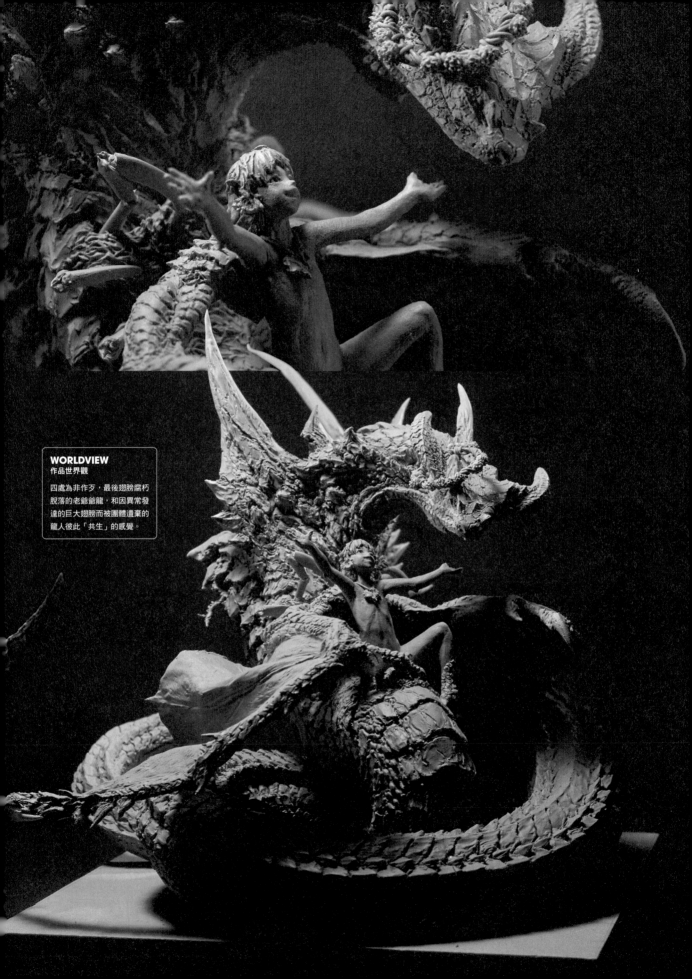

WORLDVIEW
作品世界觀

四處為非作歹，最後翅膀腐朽
脫落的老爺爺龍，和因異常發
達的巨大翅膀而被團體遺棄的
龍人彼此「共生」的感覺。

沒有絲毫悔恨的傑基

Fan Art, 2019
■含底座25cm■美國土■Photo：北浦栄
■劇情峰迴路轉，最終決戰竟然不是跟拉歐而是跟傑基大人的話……類似這樣的妄想。「不管用什麼方法，只要能把你送上天就好了！砰!!」這種感覺吧。現實生活中，自己身邊也遇到了值得感謝的事，因此也有祝賀彩炮的意義在。

出處：北斗神拳
原作・武論尊
漫畫・原哲夫

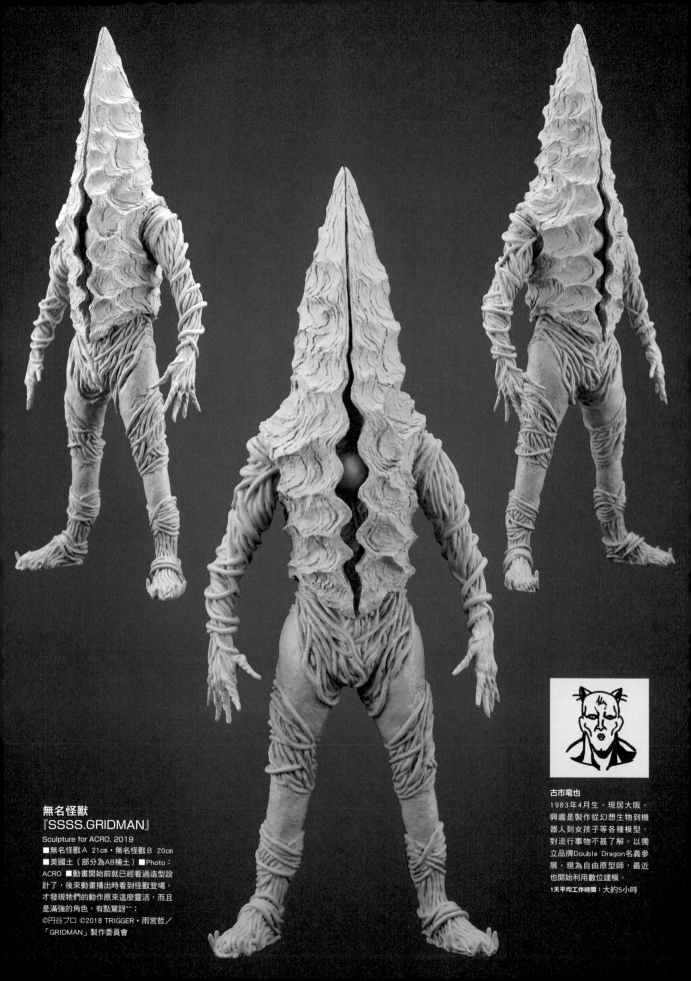

無名怪獸
『SSSS.GRIDMAN』
Sculpture for ACRO, 2019
■無名怪獸Ａ 21cm・無名怪獸Ｂ 20cm
■美國土（部分為AB補土）■Photo：
ACRO ■動畫開始前就已經看過造型設
計了，後來動畫播出時看到怪獸登場，
才發現牠們的動作原來這麼靈活，而且
是滿強的角色，有點驚訝^^;
©円谷プロ ©2018 TRIGGER・雨宮哲／
「GRIDMAN」製作委員會

古市竜也
1983年4月生。現居大阪。
興趣是製作從幻想生物到機
器人到女孩子等各種模型，
對流行事物不甚了解。以獨
立品牌Double Dragon名義參
展。現為自由原型師，最近
也開始利用數位建模。
1天平均工作時間：大約5小時

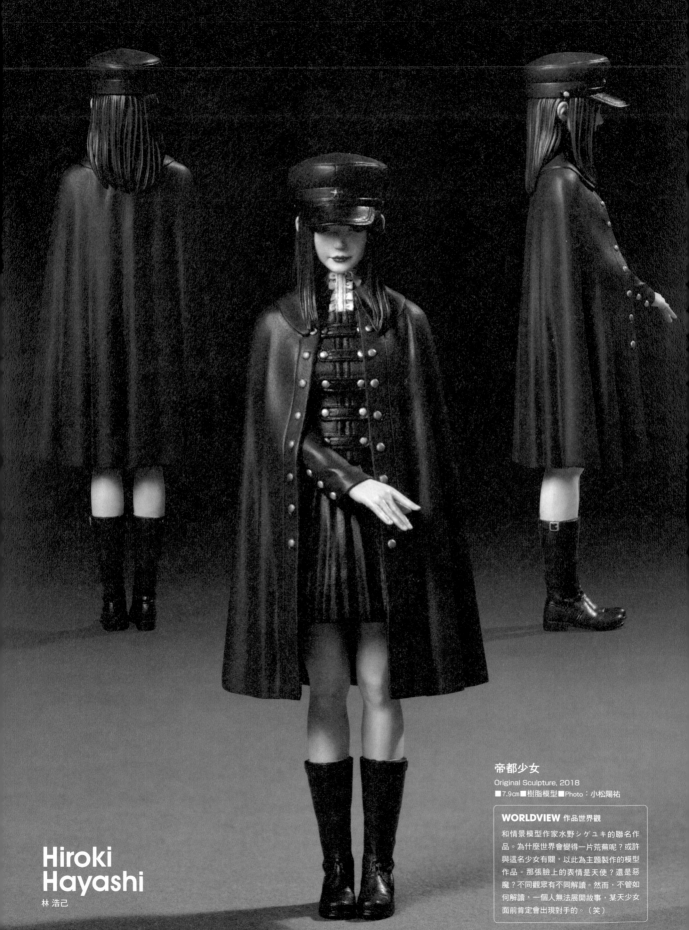

帝都少女
Original Sculpture, 2018
■7.9cm■樹脂模型■Photo：小松陽祐

WORLDVIEW 作品世界觀
和情景模型作家水野シゲユキ的聯名作
品。為什麼世界會變得一片荒蕪呢？或許
與這名少女有關，以此為主題製作的模型
作品。那張臉上的表情是天使？還是惡
魔？不同觀眾有不同解讀。然而，不管如
何解讀，一個人無法展開故事，某天少女
面前肯定會出現對手的。（笑）

Hiroki
Hayashi
林 浩己

HQ35-04（防毒面具）

Original Sculpture, 2017

■4.5cm ■樹脂模型 ■Photo：小松陽祐

WORLDVIEW 作品世界觀

於名古屋的模型展覽會上，發表了這件與情景模型作家水野先生的聯名作品。在具有壓倒性迫力的廢墟情景模型中放進人物模型時，若人物模型有固定表情，整體世界觀也會隨之固定，不免有些可惜。因此用面具藏起表情。讓觀眾能夠自行代入各種想像世界。至於為什麼是高中女生呢，單純只是興趣！

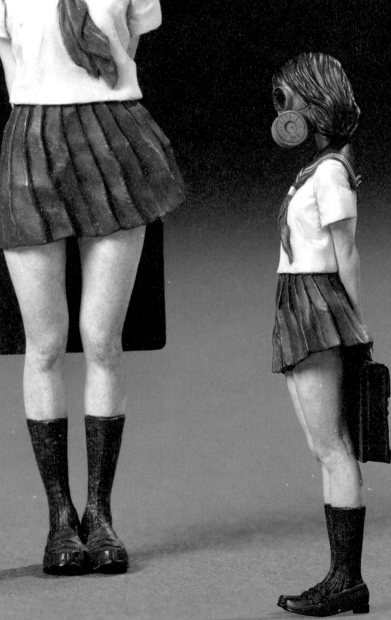

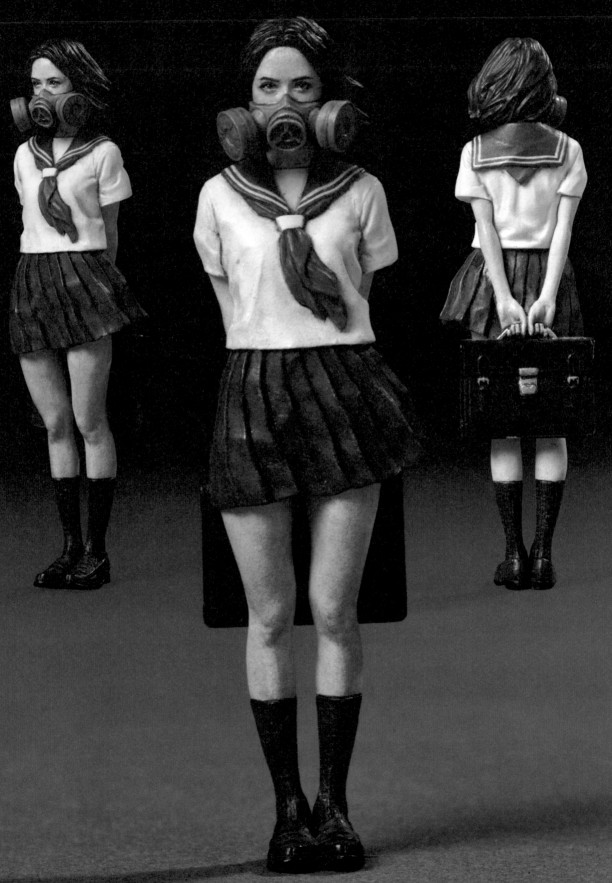

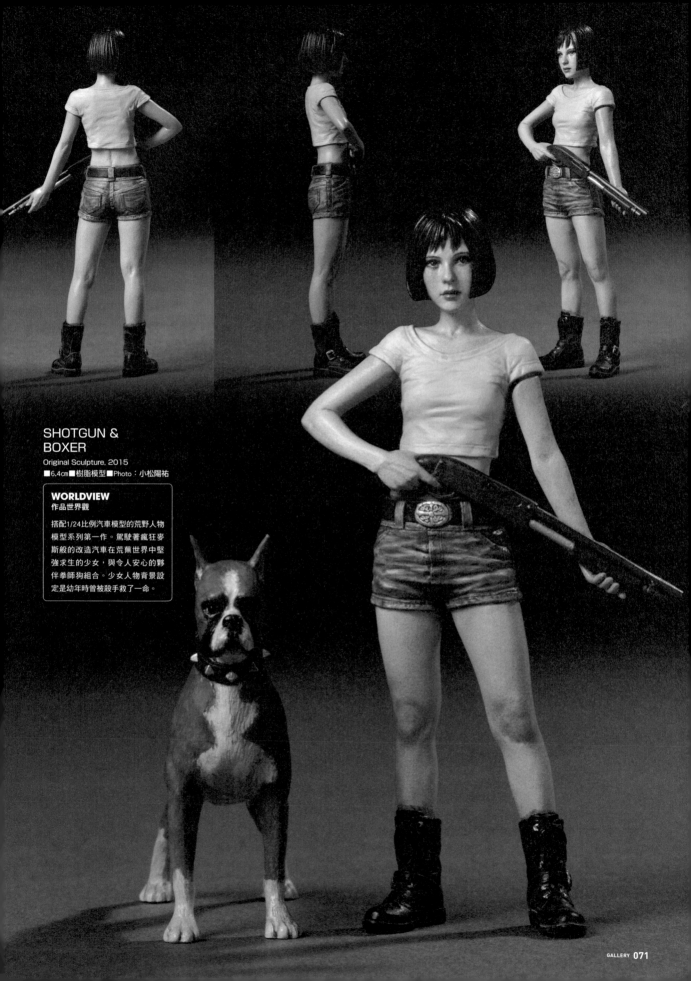

SHOTGUN & BOXER

Original Sculpture, 2015
■6.4cm■樹脂模型■Photo：小松陽祐

WORLDVIEW
作品世界觀

搭配1/24比例汽車模型的荒野人物
模型系列第一作。駕駛著瘋狂麥
斯般的改造汽車在荒蕪世界中堅
強求生的少女，與令人安心的夥
伴拳師狗組合。少女人物背景設
定是幼年時曾被殺手救了一命。

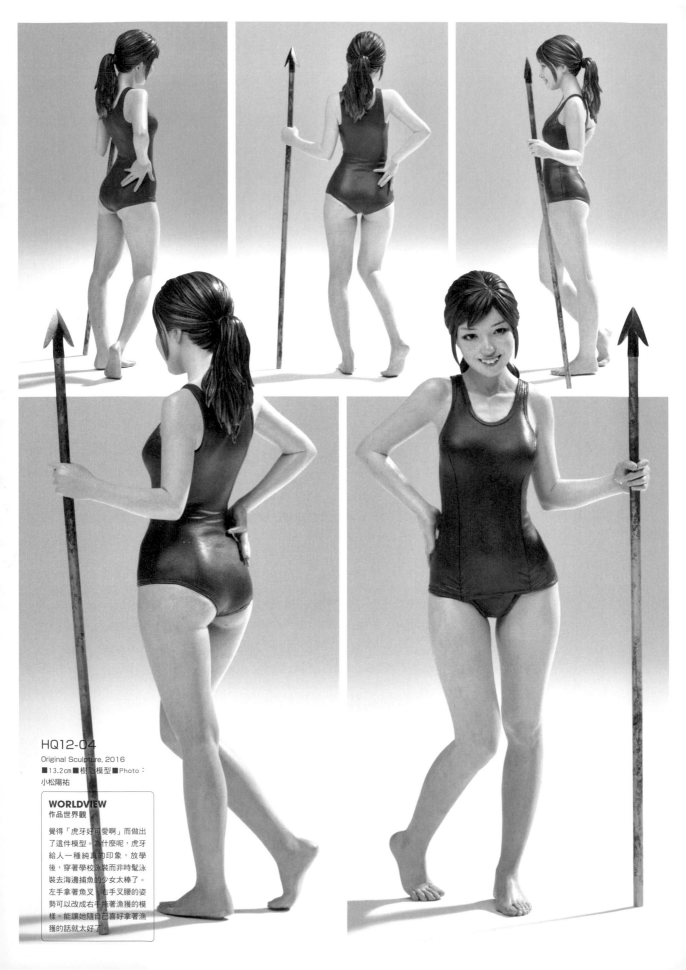

HQ12-04

Original Sculpture, 2016

■13.2cm■樹脂模型■Photo：
小松陽祐

WORLDVIEW
作品世界觀

覺得「虎牙好可愛啊」而做出
了這件模型。為什麼呢，虎牙
給人一種純真的印象，放學
後，穿著學校泳裝而非時髦泳
裝去海邊捕魚的少女太棒了。
左手拿著魚叉、右手叉腰的姿
勢可以改成右手拖著漁獲的模
樣。能讓她隨自己喜好拿著漁
獲的話就太好了。

林 浩己

1965年生，千葉縣人。現居神奈川縣。
近30年來以自由商業人物模型原型師為業。
商業原型幾乎都是動漫人物，林浩己卻十分
擅長雕塑真實人物模型，於是創立個人品牌
「atelier」，販售以真實人物為主的模型商
品。最近正在挑戰展覽會限定，將有版權的動
漫角色真人化的模型作品。
1天平均工作時間：8小時

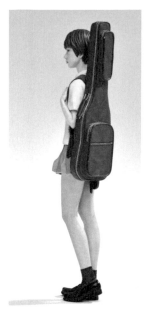

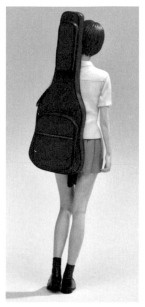

青春少女⑤
Original Sculpture, 2019
■8.3cm■樹脂模型■Photo：小松陽祐

WORLDVIEW 作品世界觀

作品切入點和過去以希望為主題製
作的青春少女不太一樣。從青春少
女④開始，主題就轉變成在困境中
舉步維艱的青春。這次的青春少女
⑤，人物設計概念是熱衷於音樂，
卻因家庭問題，必須拼命努力才能
不走上歧途的女孩子。要是能夠讓
人感受到這種氛圍的話就太好了。

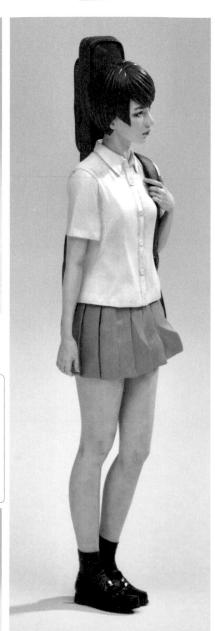

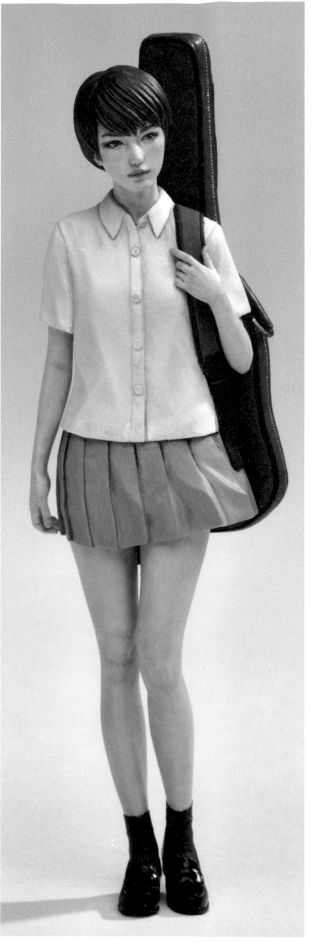

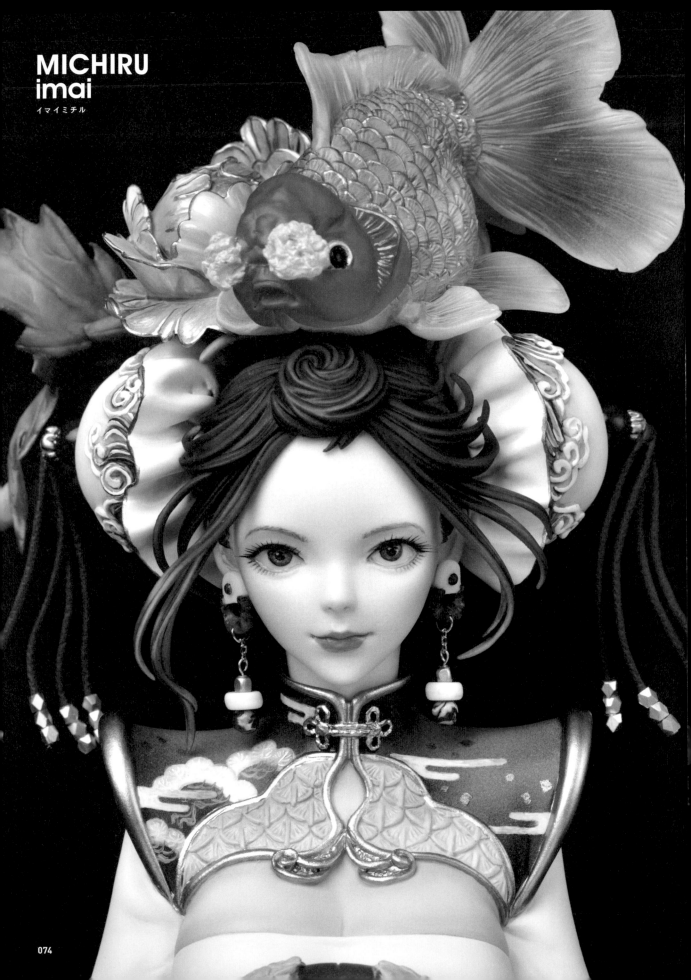

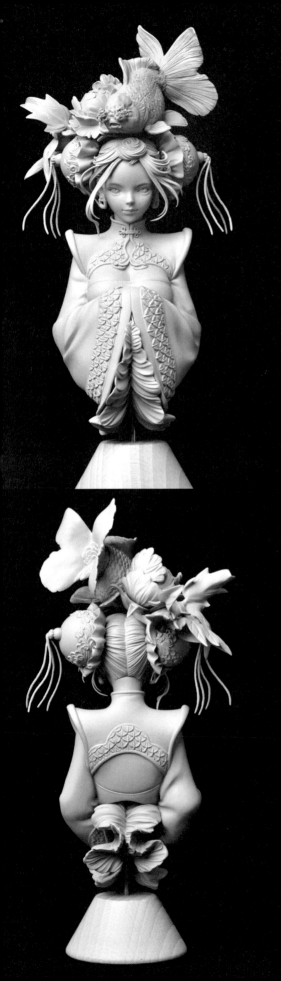
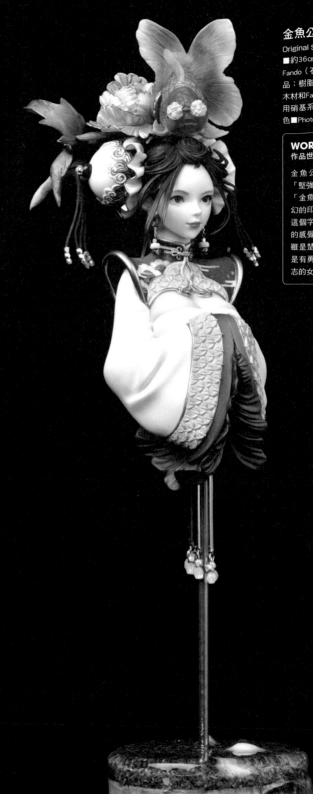

金魚公主

Original Sculpture, 2019

■約36cm（含底座）■原型：
Fando（石粉黏土）／塗裝完成
品：樹脂模型、黃銅、底座是
木材和Fando（石粉黏土），使
用硝基系塗料和壓克力顏料上
色■Photo：小松陽祐

WORLDVIEW
作品世界觀

金魚公主的製作主題是
「堅強的意志」。
「金魚」往往給人可愛夢
幻的印象，但是「公主」
這個字眼則有高傲、強勢
的感覺。我認為金魚公主
雖是楚楚可憐的少女，卻
是有勇氣與前進的堅強意
志的女性。

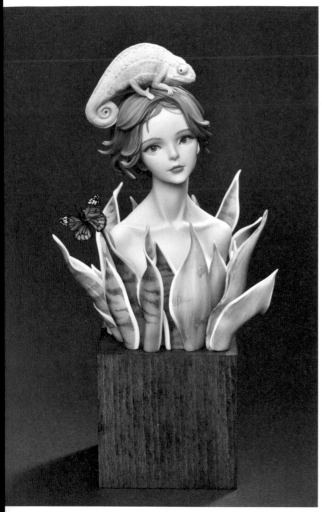

虎尾蘭與變色龍

Original Sculpture, 2019

■約13cm■原型：Fando（石粉黏土）／塗裝完成品：
樹脂模型、使用硝基系塗料上色■Photo：小松陽祐

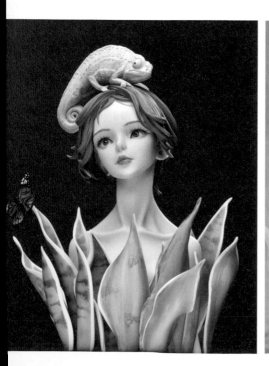

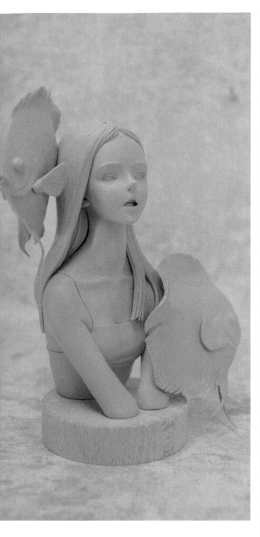

盤麗魚

Original Sculpture, 2019
■約12cm■原型：Fando（石粉黏土）／塗裝完成品：
樹脂模型、使用硝基系塗料上色■Photo：小松陽祐

> **WORLDVIEW** 作品世界觀
>
> 和熱帶魚住在一起的女性在世間悠然游泳，想讓
> 人感到愜意而製作的作品。女子是過著輕鬆悠閒
> 生活的那一類人，想跟她說上幾句溫柔的話呢。

イマイミチル

自由造型作家，舊名為Chilmiru，2013年成
為原型師。2019年6月1日起改為現名。獨立
設計、製作作品主要於Wonder Festival販售。
1天平均工作時間：9小時

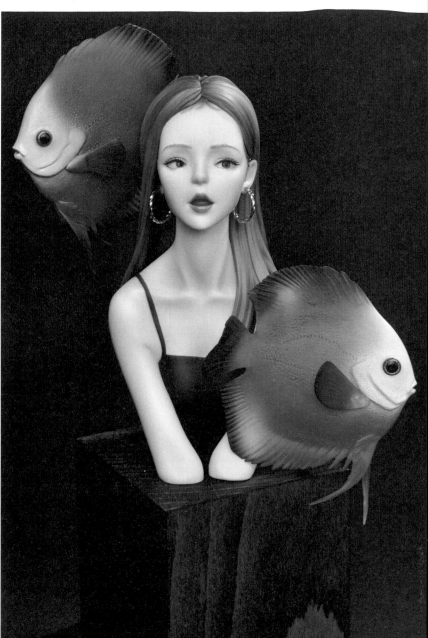

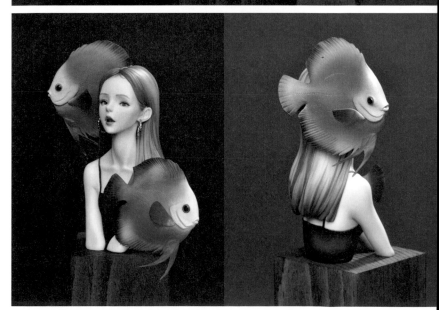

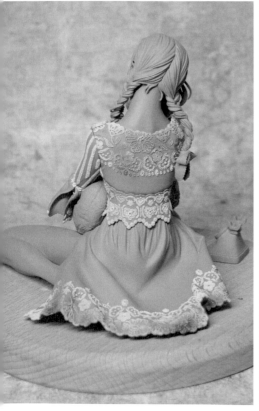

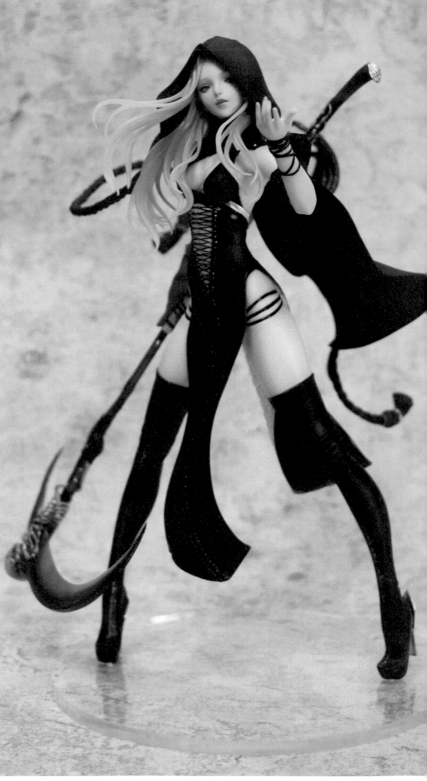

Call me

Original Sculpture, 2018

■約10.5cm■原型：Fando（石粉黏土）／塗裝完成品：樹脂模型、使用硝基系塗料上色
■Photo：MICHIRU imai

WORLDVIEW
作品世界觀　作品主題是一目了然的純粹戀愛心情與初戀。角色年齡大約20來歲，不確定是不是初戀。然而，即便是第N次的戀情，這個人依舊懷著初戀般熱切的真愛，與電話另一端的人對話。

死神死代

Original Sculpture, 2018

■約23cm■原型：Fando（石粉黏土）／塗裝完成品：樹脂模型、使用硝基系塗料上色
■Photo：MICHIRU imai

WORLDVIEW
作品世界觀　作品年代較為久遠，細節記不太清楚了。記得是把玩著塔羅牌的死神卡（DEATH）時，興起了雕塑帶有「轉機」意味作品的念頭，於是著手創作。彷彿邀請般的動作和表情也帶著這種含意。

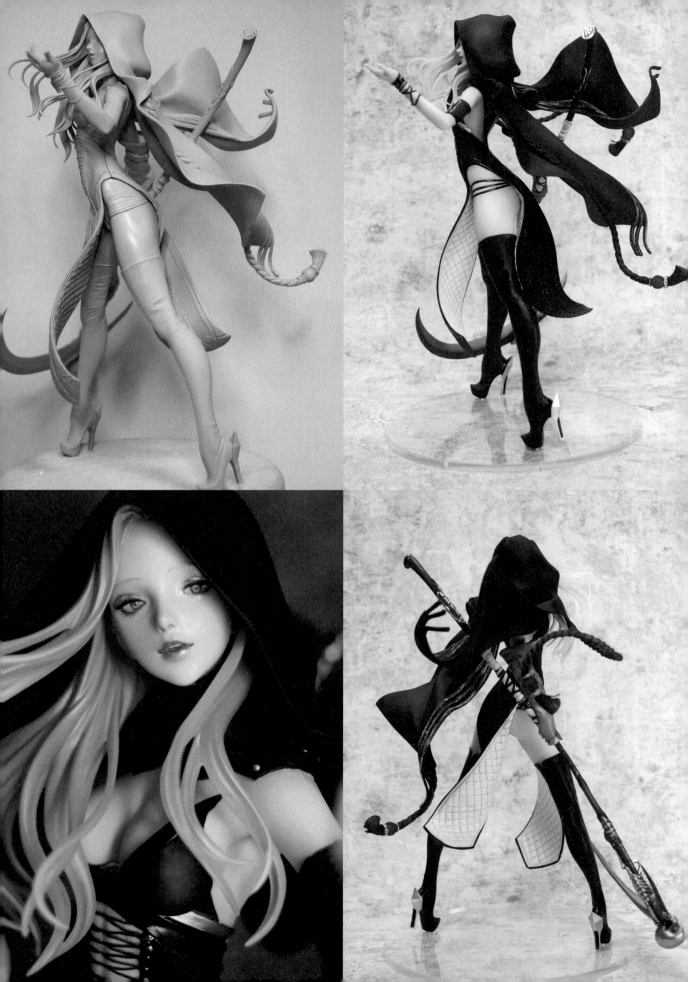

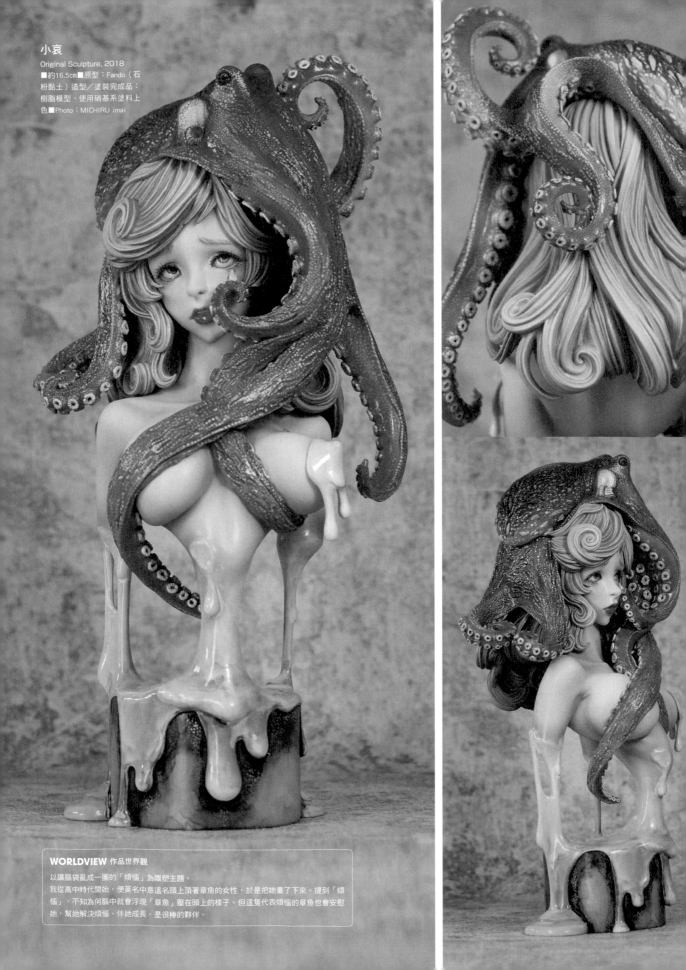

小哀
Original Sculpture, 2018
■約16.5cm■原型：Fando（石
粉黏土）造型／塗裝完成品：
樹脂模型、使用硝基系塗料上
色■Photo：MICHIRU imai

WORLDVIEW 作品世界觀
以讓腦袋亂成一團的「煩惱」為雕塑主題。
我從高中時代開始，便莫名中意這名頭上頂著章魚的女性，於是把她畫了下來。提到「煩
惱」，不知為何腦中就會浮現「章魚」壓在頭上的樣子。但這隻代表煩惱的章魚也會安慰
她，幫她解決煩惱、伴她成長。是很棒的夥伴。

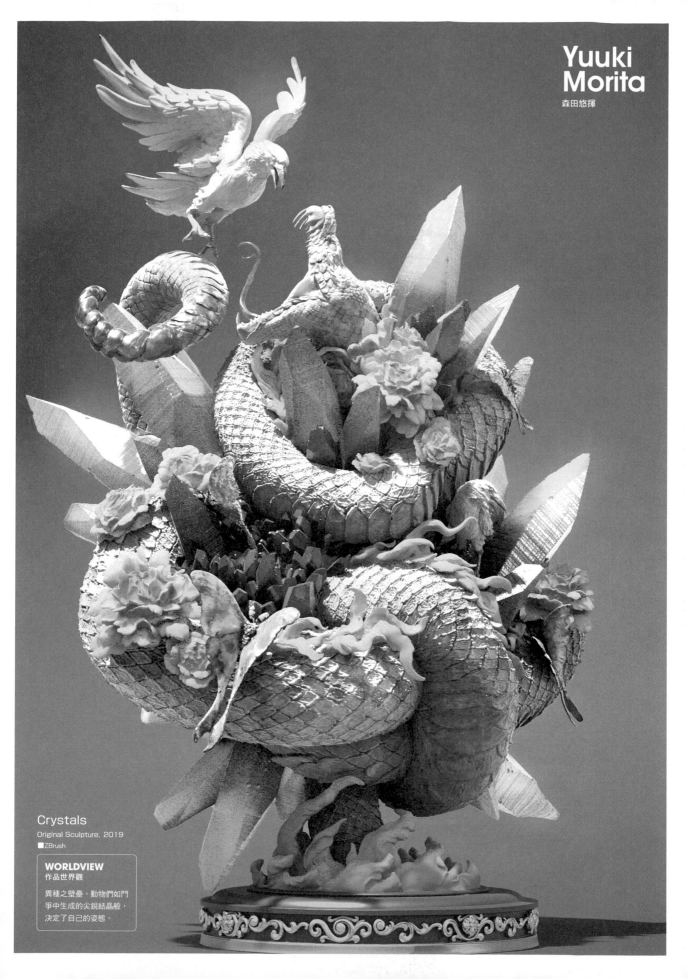

Yuuki
Morita

森田悠揮

Crystals
Original Sculpture, 2019
■ZBrush

WORLDVIEW
作品世界觀

異種之壁壘。動物們如鬥
爭中生成的尖銳結晶般，
決定了自己的姿態。

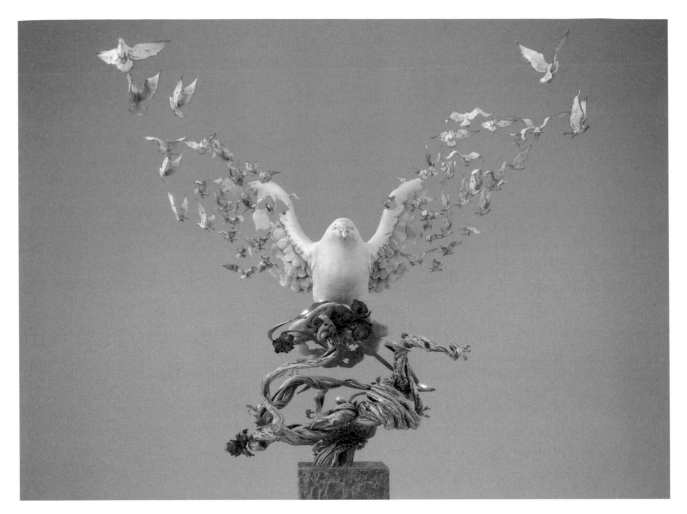

Taking Off
Original Sculpture, 2018
■ZBrush・Houdini

WORLDVIEW 作品世界觀
從自身消逝的事物,確實持續存在
於世界的某個角落。

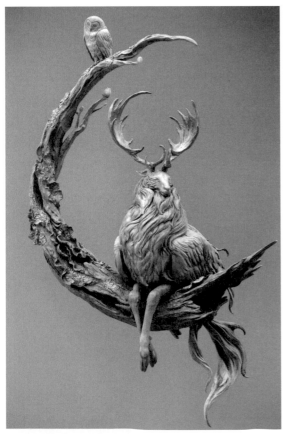

Crescent light
Original Sculpture, 2019
■30cm ■ZBrush

WORLDVIEW
作品世界觀

表現出新月照耀下,溫
柔的夜光。

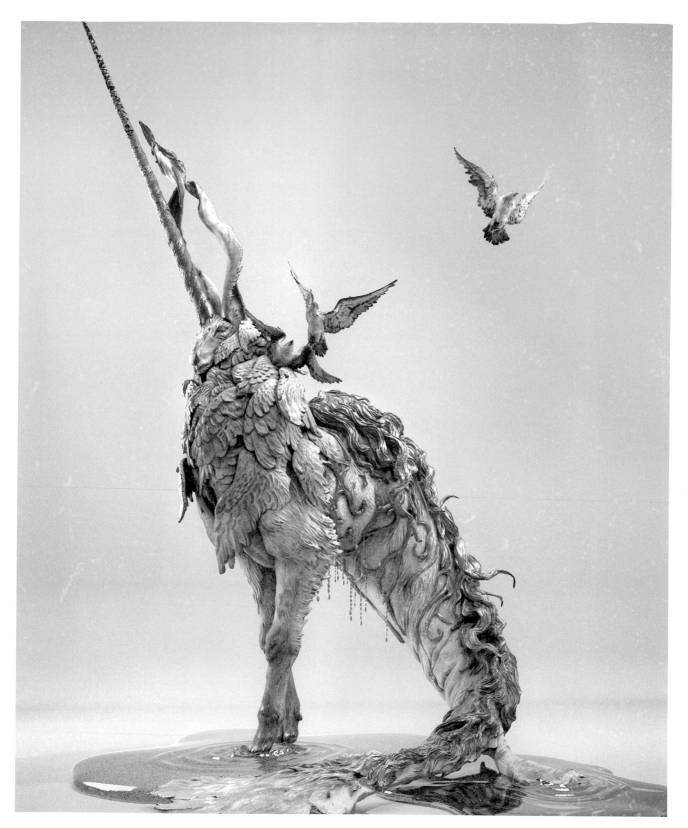

Mother's
Original Sculpture, 2018
■ZBrush

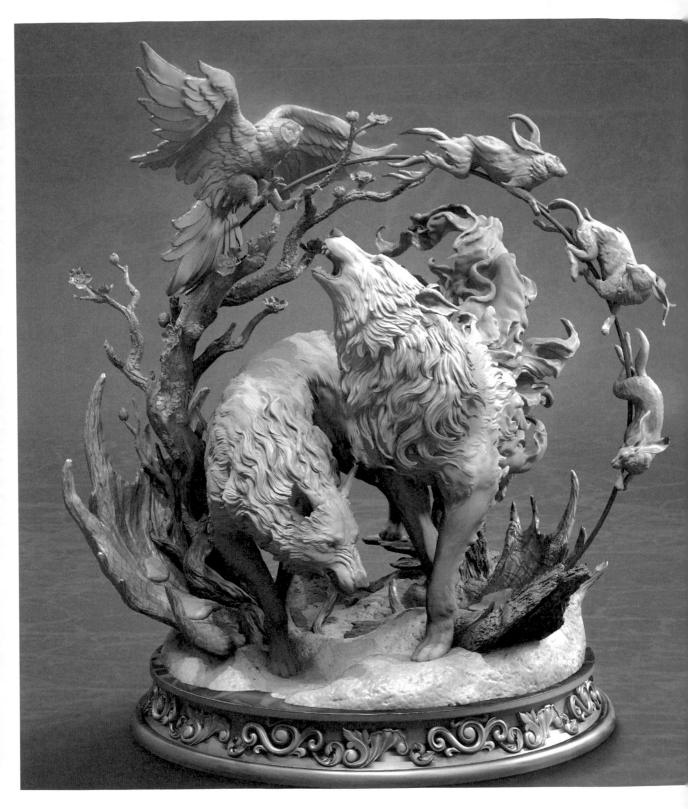

Dissolved

Original Sculpture, 2018

■ZBrush

WORLDVIEW
作品世界觀

雌雄兩狼無法理解彼此的
心願，就此消失了蹤影。

森田悠揮
數位藝術家／雕塑家。1991年生，名古屋市人。畢業於立教大學。以大自然相
關景象與心境為主題創作。目前除了以創作者身分，販售、展示立體模型作品
外，更參與國內外電影、廣告、遊戲等原創設計與角色CG素材製作等工作。作
品請見www.itisoneness.com個人網站。
1天平均工作時間：工作時間很不固定，有時候一整天都沒做事，有時候一整天都
在工作。

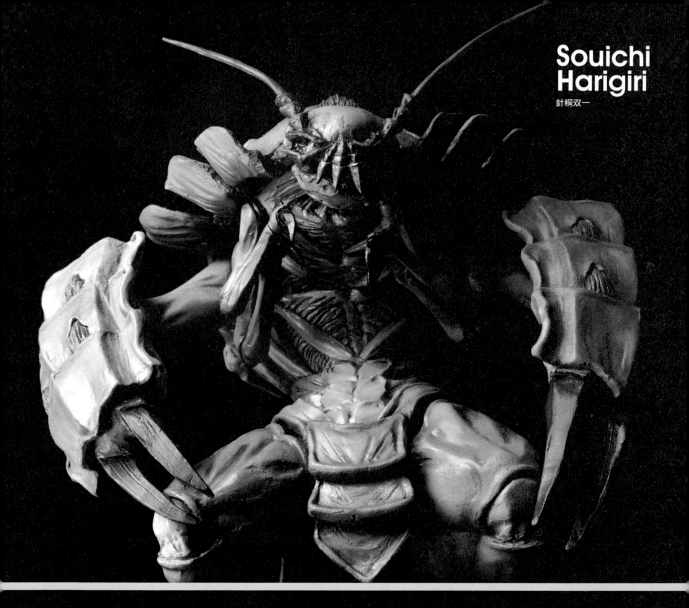

グソクムシャ

Fan Art, 2018

■11cm■美國灰土・美國土・AB補土■Photo：小松陽祐■基本型態從原始設計起就沒什麼變動，以大王具足蟲與盔甲武士這兩個主要形象為基礎，進行各項細節深化而成型。製作時尚未公開發表，但電影《名偵探皮卡丘》中，具甲武者有可能以這個樣貌登場。

針桐双一
菜鳥造型師。不論什麼種類的模型都能做出有魅力的作品。目前主要使用美國土與AB補土創作。

1天平均工作時間：8小時

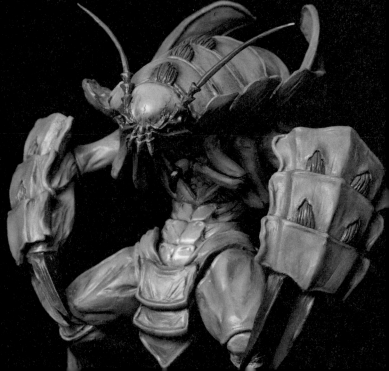

Keita Okada
岡田惠太

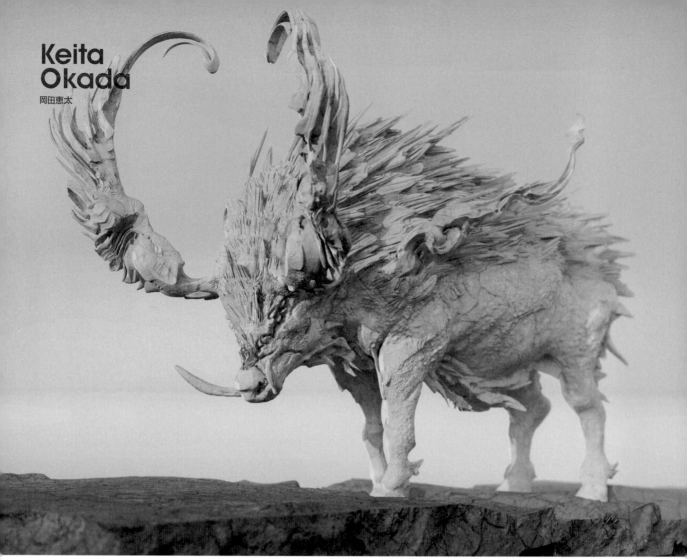

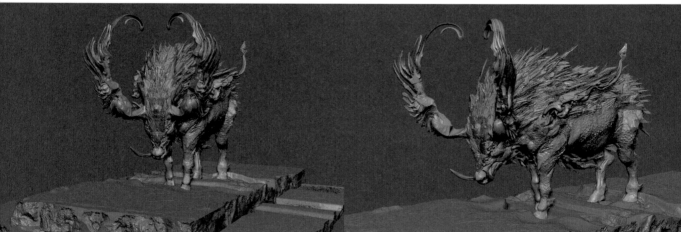

山海經 _ 山神
Original Concept Model, 2019
■ZBrush・KeyShot

> **WORLDVIEW** 作品世界觀
> 將中國傳說中的生物做成模型。製作重點在於棘刺，因此雕塑過程中比平時更強調邊緣銳利感。

岡田惠太

數位建模師、3D概念設計師。Villard股份
有限公司負責人。主要業務為國內外造型
相關工作。致力經營海外事業，去年和今
年都在上海WF舉辦簽名會。

1天平均工作時間：5～6小時

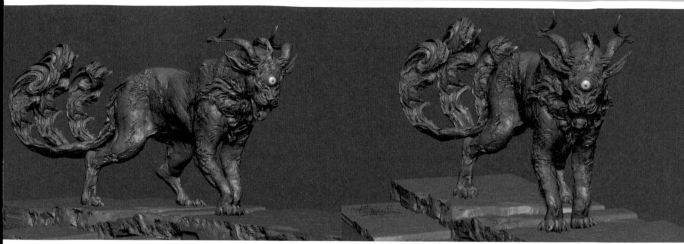

山海經 護
Original Concept Model, 2019
■ZBrush・KeyShot

> **WORLDVIEW** 作品世界觀
> 將中國傳說中的生物做成模型。

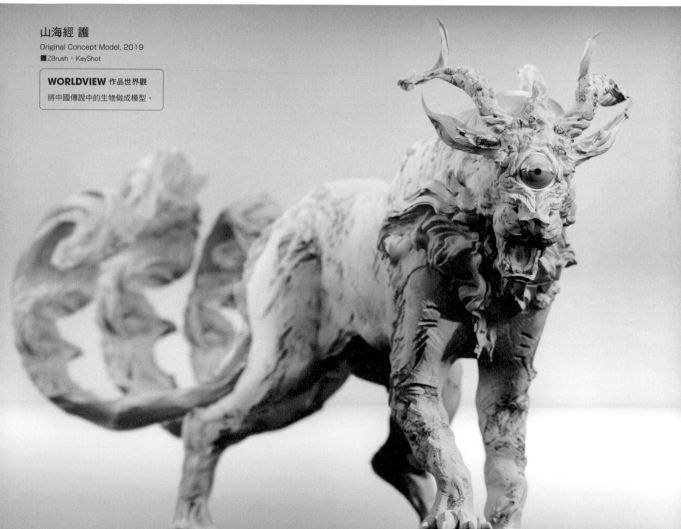

Yoshifusa Tanaka

田中快房

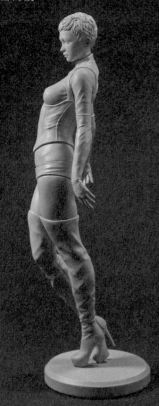

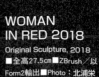

WORLDVIEW
作品世界觀

重新改造個人於1999年
製作的同名作品。
儘管多方學習3D技術，
然而在真實人物模型表現
上，多少還是感受到數位
建模的極限。
將掃描資料直接輸出成模
型，人物姿勢交給專門軟
體處理，衣服也用程式運
算出真實皺摺⋯⋯
因此本作試著不厭其煩地
在ZBrush上堆土、削切，
也就是用傳統塑像的方法
來製作。

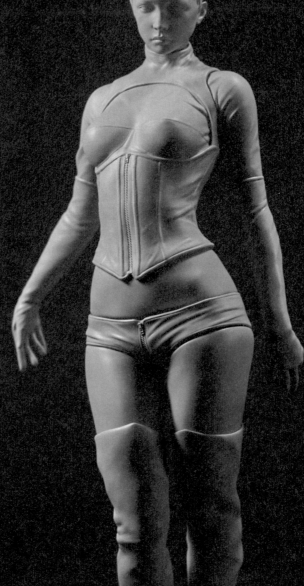

田中快房

1975年生。大阪藝術大學
雕塑系畢業。曾任人物模
型量產公司業務，現為模
型製造公司經營者。G3（
GILLGILL GLOBAL）製造・
販售負責人。同時以創作
者身分製作發表GK模型作
品。抱著並非要做出原型複
製品的GK模型，而是GK模
型本身就是一件原型作品的
想法來製作。

**1天平均工作時間：30分鐘～1
小時**

Yoshifusa Tanaka × Narumi

田中快房×鳴海

特務郵差
寺脇まり
"Japan fairy tale
steam punk"
MARI TERAWAKI

Original Sculpture, 2017
■全高27.5cm■ZBrush／以Form2輸出
■Photo：北浦栄■上色：村上圭吾、
鳴海

WORLDVIEW
作品世界觀

ZBrush處女作。奔走於因內戰而
分裂為東西兩部的日本，遞送機
密信件的郵差。想出自認為相當
妥當的服裝、髮型、武器裝備設
定，製作過程卻十分辛苦。
雖然是架空世界，但相當喜歡和
服這種萬年不敗基本款服裝。

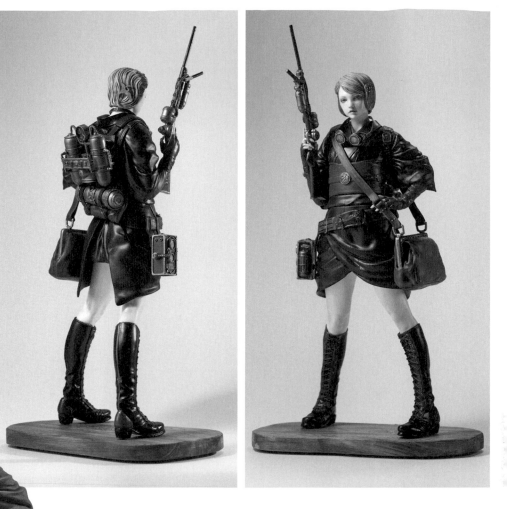

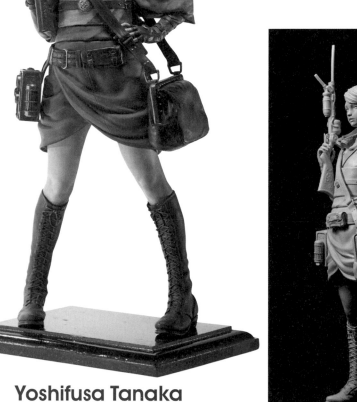

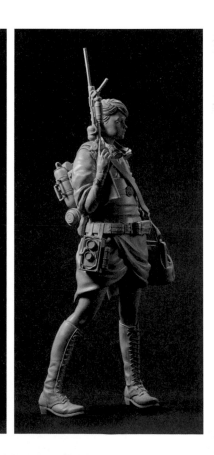

Yoshifusa Tanaka
×Keigo Murakami

田中快房×村上圭吾

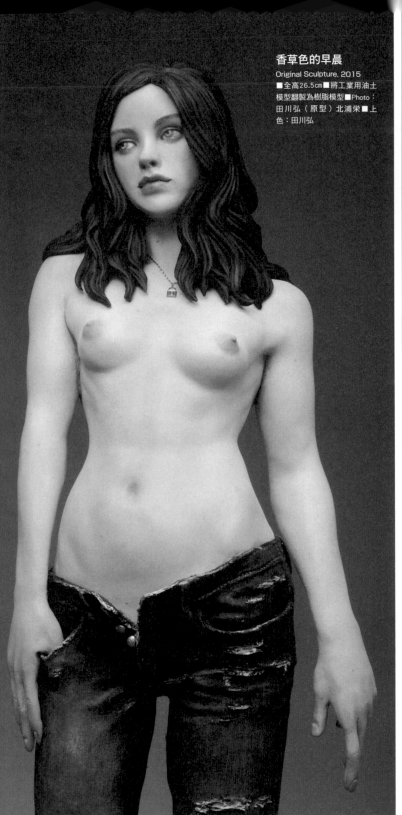

香草色的早晨
Original Sculpture, 2015
■全高26.5cm■將工業用油土
模型翻製為樹脂模型■Photo：
田川弘（原型）北浦栄■上
色：田川弘

Yoshifusa Tanaka
×
Hiroshi Tagawa

田中快房×田川弘

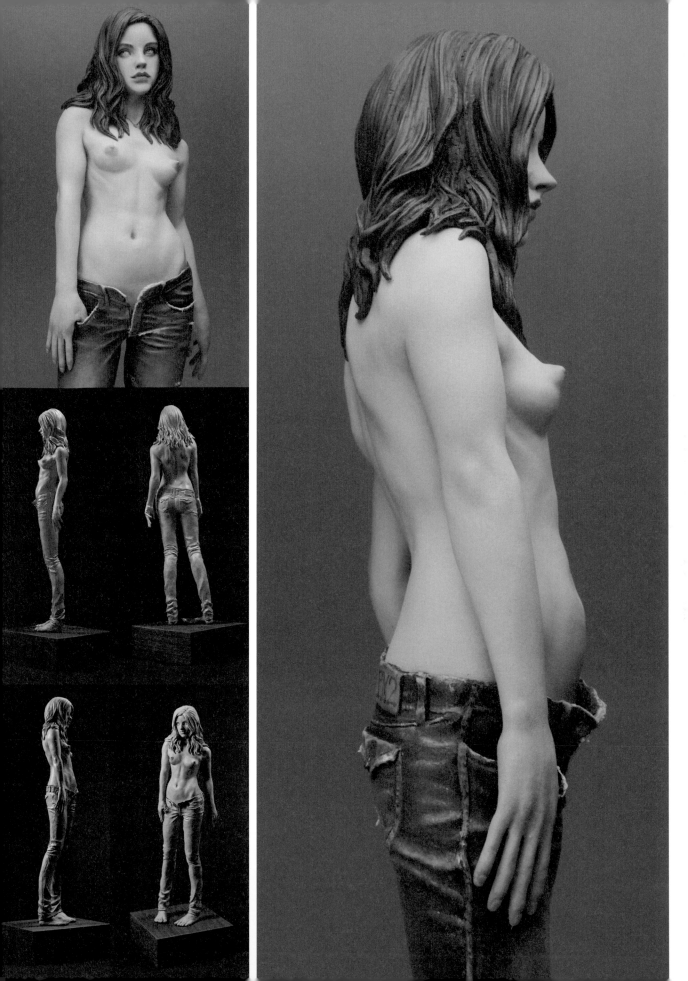

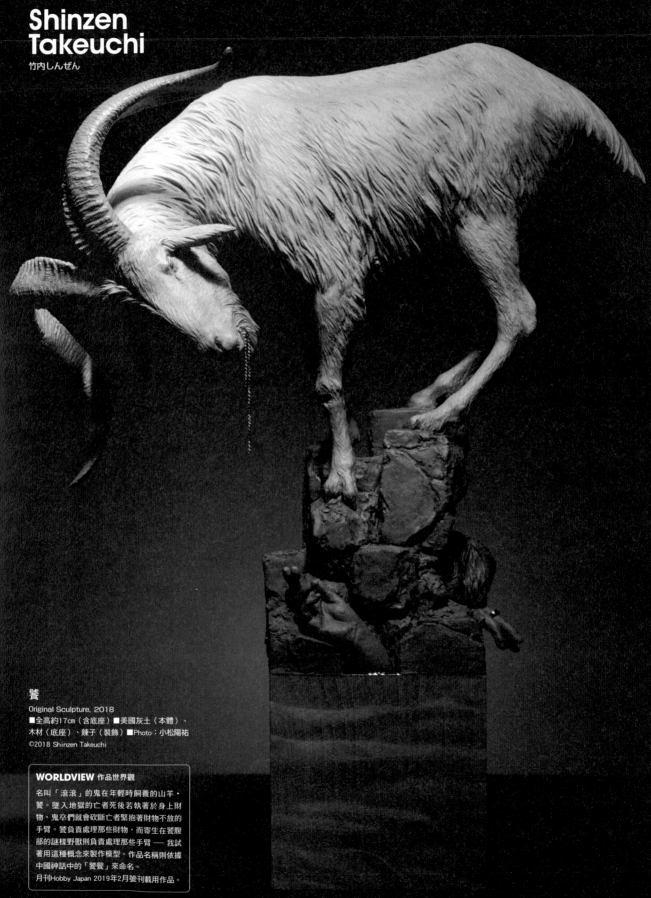

Shinzen Takeuchi

竹内しんぜん

饕

Original Sculpture, 2018
■全高約17㎝（含底座）■美國灰土（本體）、
木材（底座）、鍊子（裝飾）■Photo：小松陽祐
©2018 Shinzen Takeuchi

WORLDVIEW 作品世界觀

名叫「滾滾」的鬼在年輕時飼養的山羊・
饕。墜入地獄的亡者死後若執著於身上財
物，鬼卒們就會砍斷亡者緊抱著財物不放的
手臂。饕負責處理那些財物，而寄生在饕腹
部的謎樣野獸則負責處理那些手臂 —— 我試
著用這種概念來製作模型。作品名稱則依據
中國神話中的「饕餮」來命名。
月刊Hobby Japan 2019年2月號刊載用作品。

滾滾
Original Sculpture, 2017
■全高約10cm■美國灰土・美國土（本體）、保麗補土（篳篥）■Photo：小松陽祐
©2017 Shinzen Takeuchi

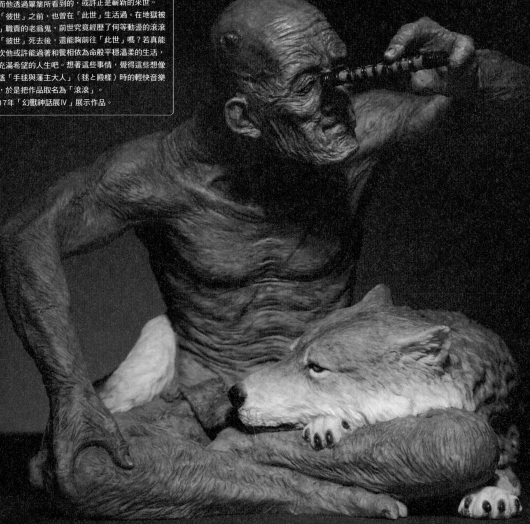

竹内しんぜん
SHINZEN造形研究所負責人。1980年生，香川縣人。1995年初次參加Wonder Festival，在會場上販售依自創模型翻製的GK模型。此後每年參展。2002年起成為原創GK模型製造商。2013年獲得香川縣文化藝術新人獎。在雜誌《TOYS UP!》進行專欄「創造生物」連載。著有《恐龍のつくりかた》（Graphic出版社）、《粘土で作る！いきもの造形》（Hobby Japan）。主要業務為生物・怪獸・動漫角色等GK模型・TOY・人物模型的原型製作以及電影・TV・展覽會・出版品等的模型租借與販售。

1天平均工作時間：3小時

饕
Original Sculpture, 2017
■全幅約11cm■美國土
■Photo：小松陽祐
©2017 Shinzen Takeuchi

Paul
Komoda

ポール・コモダ

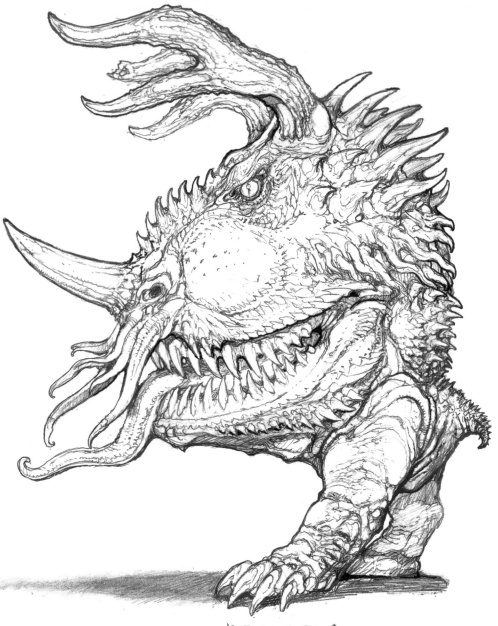

KOMODA
2011

噬鳥者
Creature design, 2011

WORLDVIEW 作品世界觀

7、8歲時，我總是用原子筆畫出原創角色，再用訂書機把它們訂起來創作故事書。故事的主角是從火箭型時光機跌落，在大恐龍時代中倖存的恩尼和畢特（《芝麻街》的登場角色）。他們倒數第二個冒險是和名叫噬鳥者（Birdeater）的邪惡生物作戰。噬鳥者靠兩隻前臂行走，鼻孔會噴出煙霧，蠕動著又長又軟的舌頭。

這個異形幻想生物，是我各種視覺經驗的綜合體。電影《黃色潛水艇》與1966年版《超人力霸王》中登場的怪獸們，在書中也以稍異於原作的樣貌登場。至於「噬鳥者」這個名字則是我的原創設定，理由是畫牠把恩尼吞進肚裡的圖時，我在牠肚子上貼了很多小鳥圖案的郵票。

最後，恩尼用長棍子撐開幻想生物下巴，和被關在肚子裡的鳥一起逃了出來。

此後又過了不知多少年，我已經忘記有噬鳥者這回事，就這麼放著它不管了。

2007年，母親把那本令人懷念的書送來。2011年深夜，我在家鄉伍德希德斯人聲鼎沸的餐廳裡重新設計了噬鳥者。長大成人的我已經能夠賦予這個滑稽又無邏輯的生物真實感，四名日本原型師則依照這幅圖畫完成了優異的模型。

然而還有很多尚未解決的設計疑點。

這個嘴巴是其他次元的入口嗎？牠現在該如何適應我所描繪的世界？

以及最根本的問題 —— 為什麼是鳥？

我想，噬鳥者也正在尋找適應這個奇妙現實世界，並在其中突變與增殖的方法。

ポール・コモダ
1966年5月15日生。以原型師、插畫家、設計師身分活躍於各領域的藝術家。從SF（幻想生物）到WILDLIFE（生物）等多樣類別中，都可見到他充滿想像力的作品。在紐約視覺藝術學院學習ART、COMIC設計，學成後回到造型界，90年代因擔綱製作「養鬼吃人」、「計程車司機」、「瑪麗蓮曼森」等GK模型而受到矚目。之後以紐約為據點，替知名模型廠商製作原型之餘，也從事珠寶設計、專輯封面設計、雜誌插畫與身體藝術工作。參與《紐約浮世繪》、《暴風雨》、《我是傳奇》等電影製作過程中，短期協助了吉格爾博物館的設計工作。近年擔任電影《極地詭變》與知名人物模型公司的幻想生物設計，2018年負責原型製作的SIDESHOW公司作品「SWAMP THING」，在第26屆光譜獎（The Spectrum 26 award）的空間部門（Dimensional Category）獲得銀獎，現居於洛杉磯。
1天平均工作時間：包含休息在內，大約是AM8:00～PM10:00。工作過程中一邊放著音樂、播客（Podcast）、電影，一邊三不五時喝著濃黑咖啡。

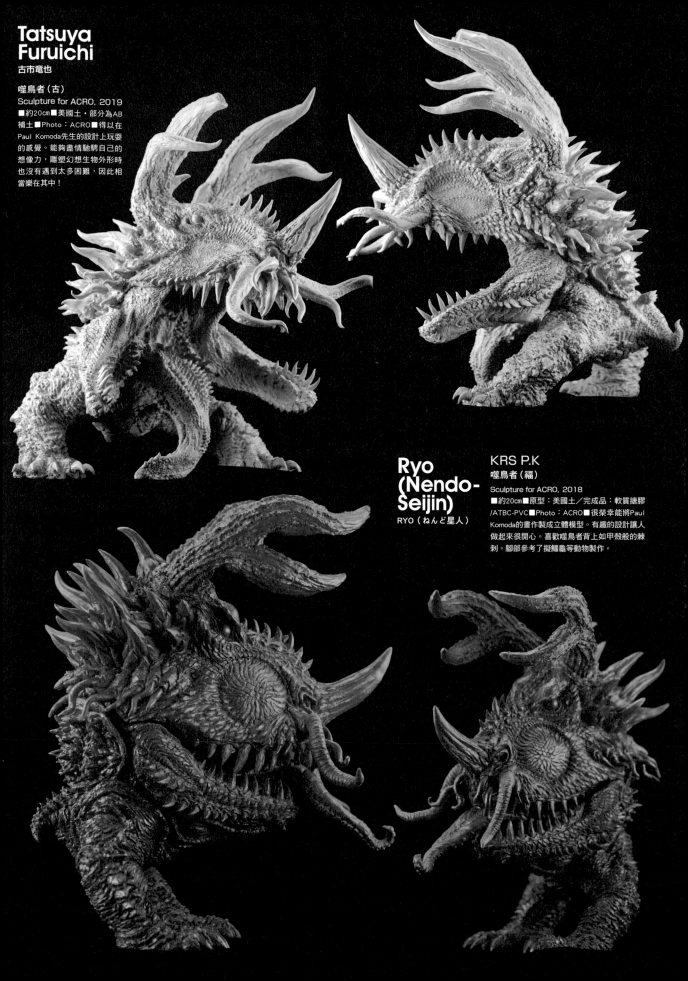

Tatsuya Furuichi
古市竜也

噬鳥者（古）
Sculpture for ACRO, 2019
■約20cm■美國土・部分为AB
補土■Photo：ACRO■得以在
Paul Komoda先生的設計上玩耍
的感覺。能夠盡情馳騁自己的
想像力，雕塑幻想生物外形時
也沒有遇到太多困難，因此相
當樂在其中！

Ryo (Nendo-Seijin)
RYO（ねんど星人）

KRS P.K

噬鳥者（福）
Sculpture for ACRO, 2018
■約20cm■原型：美國土／完成品：軟質搪膠
/ATBC-PVC■Photo：ACRO■很榮幸能將Paul
Komoda的畫作製成立體模型。有趣的設計讓人
做起來很開心。喜歡噬鳥者背上如甲殼般的棘
刺。腳部參考了擬鱷龜等動物製作。

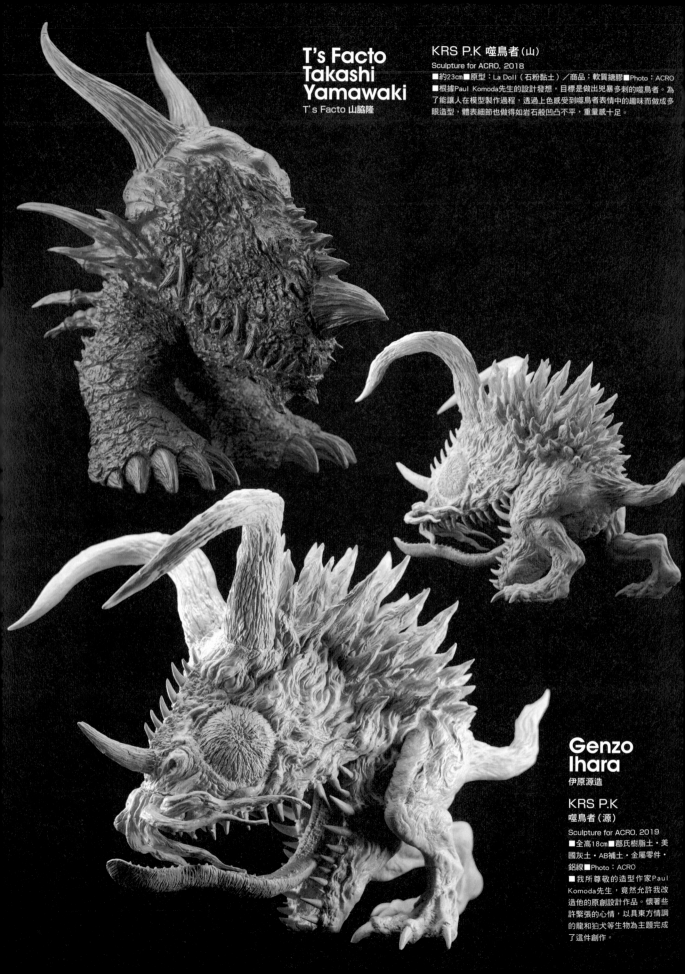

T's Facto
Takashi
Yamawaki
T's Facto 山脇隆

KRS P.K 噬鳥者（山）
Sculpture for ACRO, 2018
■約23cm■原型：La Doll（石粉黏土）／商品：軟質搪膠■Photo：ACRO
■根據Paul Komoda先生的設計發想，目標是做出兜暴多刺的噬鳥者。為了能讓人在模型製作過程，透過上色感受到噬鳥者表情中的趣味而做成多眼造型，體表細節也做得如岩石般凹凸不平，重量感十足。

Genzo
Ihara
伊原源造

KRS P.K
噬鳥者（源）
Sculpture for ACRO, 2019
■全高18cm■郡氏樹脂土・美國灰土・AB補土・金屬零件・鋁線■Photo：ACRO
■我所尊敬的造型作家Paul Komoda先生，竟然允許我改造他的原創設計作品。懷著些許緊張的心情，以具有東方情調的龍和狛犬等生物為主題完成了這件創作。

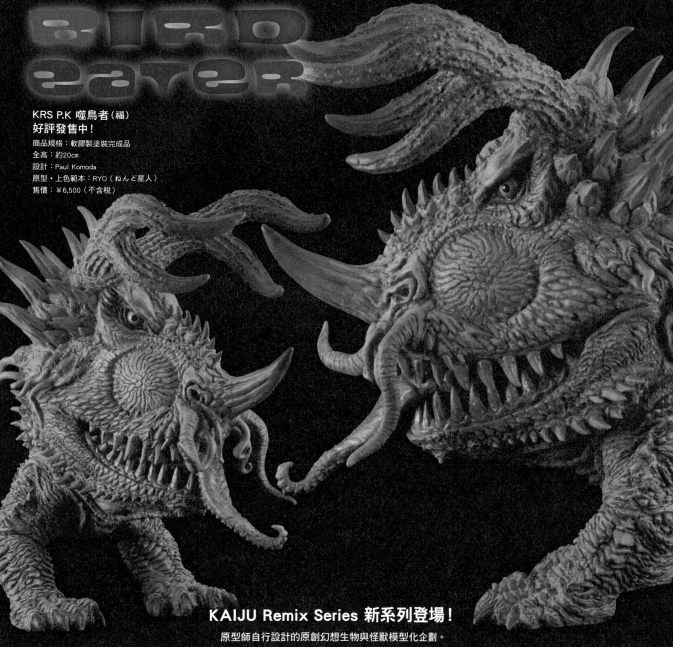

BIRD EATER

KRS P.K 噬鳥者（福）
好評發售中！
商品規格：軟膠製塗裝完成品
全高：約20cm
設計：Paul Komoda
原型・上色範本：RYO（ねんど星人）
售價：¥6,500（不含稅）

KAIJU Remix Series 新系列登場！

原型師自行設計的原創幻想生物與怪獸模型化企劃。
第二彈是「KRS P.K」!! 原型師Paul Komoda的原創幻想生物「噬鳥者」!!根據鬼才Paul Komoda兒時塗鴉設計而成。
由RYO（ねんど星人）先生重現可愛與兇暴兼具的噬鳥者!!
採用ACRO U-VINYL技術製作軟膠模具，忠實還原原型樣貌。

2019年夏～秋預定上市！

KRS.P.K バードイーター（古）　原型：古市竜也
KRS.P.K バードイーター（山）　原型：山脇隆
KRS.P.K バードイーター（源）　原型：伊原源造

成就造型師的 動物觀察圖鑑

by 竹內しんぜん

Vol.2

老虎篇 其2

老虎的花紋

理解大自然創造出來的「生物」，就能成為各種創作的原點。讓我們繼續在上期所介紹的四國「白鳥動物園」中進行老虎觀察吧。

這次的觀察焦點是花紋。這種氣派的直條紋是老虎的巨大特徵，只要看上一眼就知道是老虎。然而，各位讀者是否發現，若要人在空白的「著色畫」上徒手畫出老虎花紋，事情就變得相當困難？因此，我想要仔細觀察所謂「看起來像老虎」的花紋到底是什麼形狀。

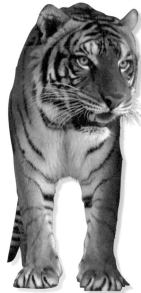

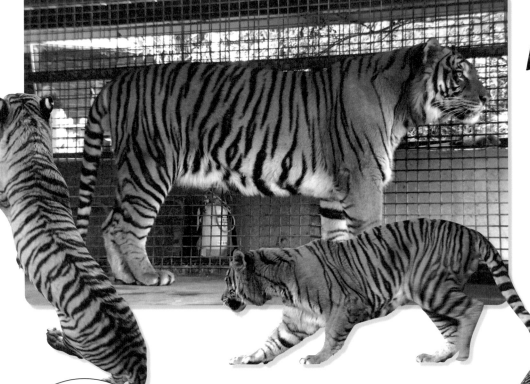

全身的花紋

從各種角度觀察一頭老虎。白色和黃色毛皮上疊著複雜的黑色條紋。花紋隨著老虎成長多少會產生變化，但似乎一生中都大致保持同樣的形狀。

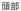

和斑馬做比較

斑馬的毛比老虎短，因此可以清楚看見黑色與白色的交界線。不過從直條紋的角度來看，確實有相似之處。

個體間的比較

比較對照之下，儘管老虎個體間的花紋相當近似，仔細看還是看得出微妙差異。至於有哪些差異，就請各位讀者親自動身一探究竟吧。

頭部
老虎正臉面對我時，看不見頭頂花紋，同時，老虎姿勢一旦改變，花紋也會跟著扭曲，因此很難觀察到頭部花紋。然而，只要絲毫不肯放棄地盯著牠看，就會發現老虎頭部花紋比想像中更具個體差異。

臉部
額頭、臉頰等處的臉部花紋相當細緻複雜。據飼養員所說，登記管理老虎時，臉部花紋也能夠當作識別個體的特徵。

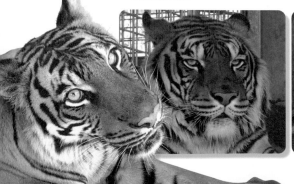

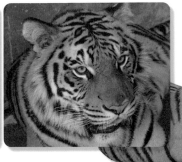

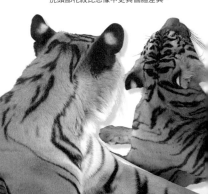

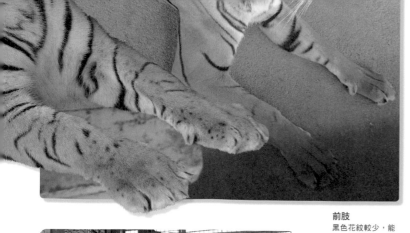

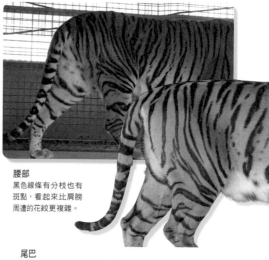

前肢
黑色花紋較少，能夠明顯看出個體差異的部位。

腰部
黑色線條有分枝也有斑點，看起來比肩膀周遭的花紋更複雜。

尾巴
尾巴根部附近的花紋多為不規則狀。尾巴後半部則整齊並列著黑色環狀花紋。然而黑色部分所占比例等細節，應該也有個體差異。

成長過程與性別
同一對父母生下來的雌虎（左）與雄虎（右）。上方照片大概是半年前照的。這時候還看不出體格差異。右邊是現在的照片（快要兩歲了）。慢慢開始出現體格差異，雄虎變得比雌虎還要大。

冬毛與夏毛
我問飼養員，老虎的毛是否會因季節不同而產生變化。飼養員答道：「季節交替時雖然會掉比較多毛，但不覺得有特別大的差異。」比較11月和5月拍下的同一頭老虎照片時也發現，比起寒冷的11月，5月的毛反而意外地看起來更濃密。而且，不管哪張照片，老虎都沒有「要開始換毛」的跡象。這次的觀察對象是亞洲地區的孟加拉虎，如果是住在更寒冷地區的西伯利亞虎等其他種類老虎，或許會有不同的面貌。

白色突變種
這次觀察的孟加拉虎中，也有基因突變種的白色孟加拉虎。毛皮的黃色部分變成白色，黑色部分變得有點像茶色，眼睛跟底部皮膚顏色都比較淡。

追記

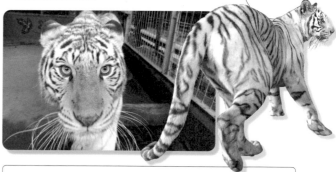

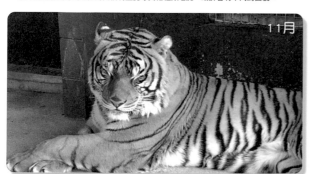

11月

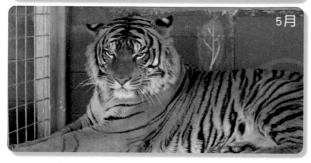

5月

小發現
老虎花紋在某種程度上有共通模式，然而個體間又帶有些微差異。若想要找出個體差異，就必須慢慢花時間仔細盯著牠觀察。如此一來，也會逐漸湧現喜愛老虎的心情。
發現老虎動作習慣和個性差異後，觀察起來就會更加有趣。負責照顧老虎的飼養員說：「看習慣之後，比起身上花紋，從臉部差異更能夠清楚分辨老虎喔。」也就是說，花紋只是諸多老虎特徵中的一部分呢。

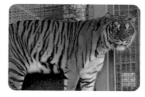

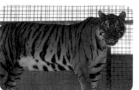

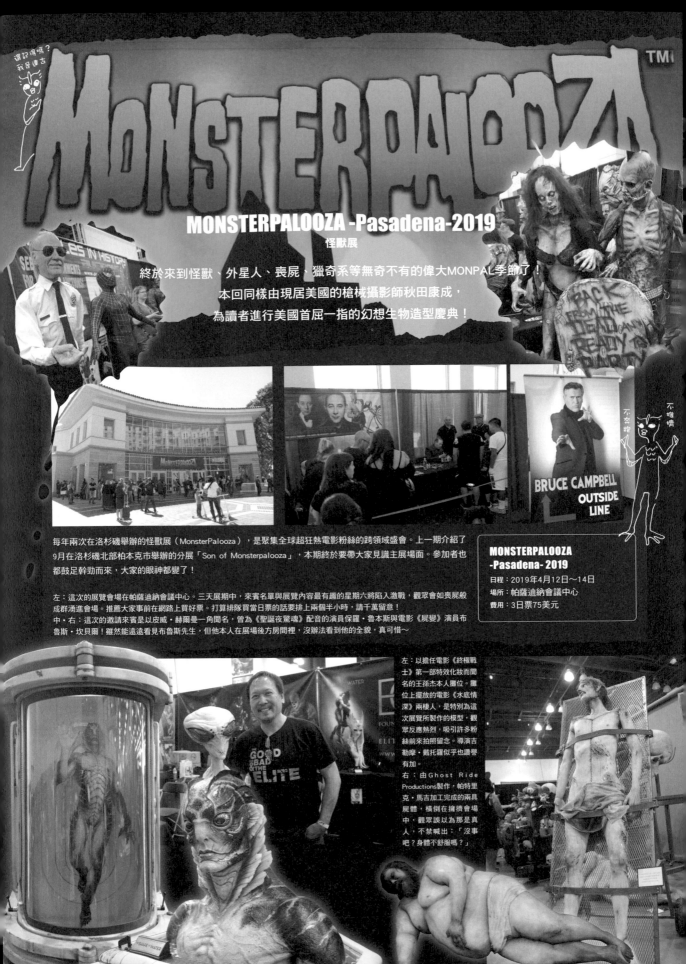

MONSTERPALOOZA

MONSTERPALOOZA -Pasadena-2019
怪獸展

終於來到怪獸、外星人、喪屍、獵奇系等無奇不有的偉大MONPAL季節了！

本回同樣由現居美國的槍械攝影師秋田康成，

為讀者進行美國首屆一指的幻想生物造型慶典！

BRUCE CAMPBELL
OUTSIDE
LINE

每年兩次在洛杉磯舉辦的怪獸展（MonsterPalooza），是聚集全球超狂熱電影粉絲的跨領域盛會。上一期介紹了9月在洛杉磯北部柏本克市舉辦的分展「Son of Monsterpalooza」，本期終於要帶大家見識主展場面。參加者也都鼓足幹勁而來，大家的眼神都變了！

左：這次的展覽會場在帕薩迪納會議中心。三天展期中，來賓名單與展覽內容最有趣的星期六將陷入激戰，觀眾會如喪屍般成群湧進會場。推薦大家事前在網路上買好票。打算排隊買當日票的話要排上兩個半小時，請千萬留意！

中・右：這次的邀請來賓是以皮威・赫爾曼一角聞名，曾為《聖誕夜驚魂》配音的演員保羅・魯本斯與電影《屍變》演員布魯斯・坎貝爾！雖然能遠遠地看見布魯斯先生，但他本人在展場後方房間裡，沒辦法看到他的全貌，真可惜～

MONSTERPALOOZA
-Pasadena- 2019
日程：2019年4月12日～14日
場所：帕薩迪納會議中心
費用：3日票75美元

左：以擔任電影《終極戰士》第一部特效化妝而聞名的王孫杰本人擺位。擺位上擺放的電影《水底情深》兩棲人，是特別為這次展覽所製作的模型，觀眾反應熱烈，吸引許多粉絲前來拍照留念。導演吉勒摩・戴托羅似乎也讚譽有加。

右：由Ghost Ride Productions製作，帕特里克・馬吉加工完成的兩具屍體，橫倒在擁擠會場中，觀眾誤以為那是真人，不禁喊出：「沒事吧？身體不舒服嗎？」

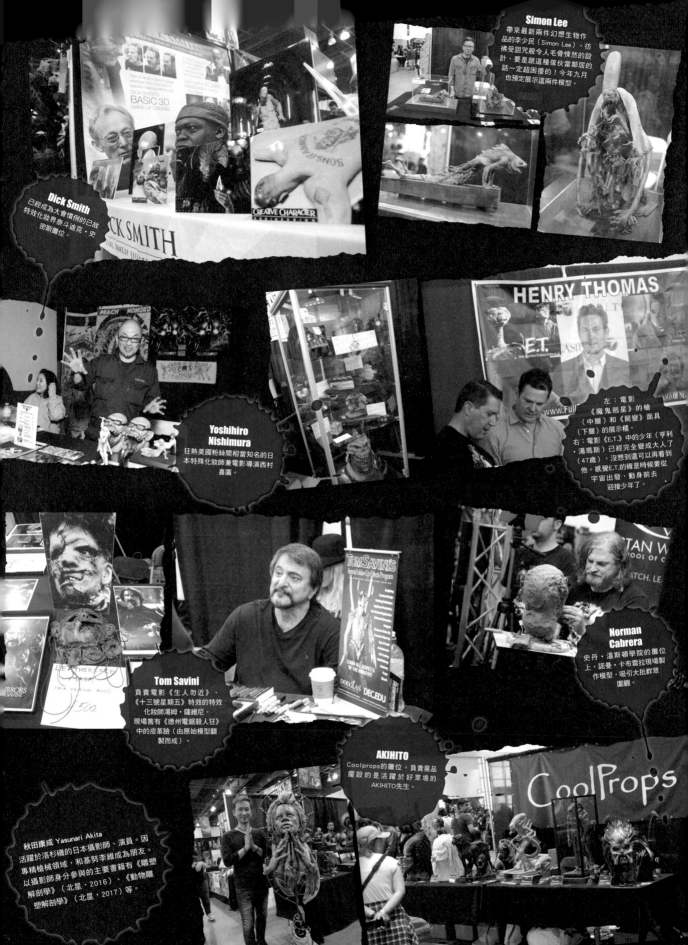

Simon Lee
帶來最新兩件幻想生物作品的李少民（Simon Lee）。彷彿受詛咒般令人毛骨悚然的設計，要是跟這種傢伙當鄰居的話一定超困擾的！今年九月也預定展示這兩件模型。

Dick Smith
已經成為大會慣例的已故特效化妝界泰斗迪克·史密斯攤位。

Yoshihiro Nishimura
狂熱美國粉絲間相當知名的日本特殊化妝師兼電影導演西村喜廣。

左：電影《魔鬼剋星》的槍（中層）和《屍變》面具（下層）的展示櫃。
右：電影《E.T.》中的少年（亨利·湯瑪斯）已經完全變成大人了（47歲），沒想到還可以再看看他。感覺E.T.的確是時候要從宇宙出發，動身前去迎接少年了。

Tom Savini
負責電影《生人勿近》、《十三號星期五》特效的特效化妝師湯姆·薩維尼。現場售有《德州電鋸殺人狂》中的皮革臉（由原始模型翻製而成）。

Norman Cabrera
史丹·溫斯頓學院的攤位上，諾曼·卡布雷拉現場製作模型，吸引大批群眾圍觀。

AKIHITO
Coolprops的攤位。負責展品擺設的是活躍於好萊塢的AKIHITO先生。

秋田康成 Yasunari Akita
活躍於洛杉磯的日本攝影師、演員。因專精槍械領域，和基努李維成為朋友。以攝影師身分參與的主要書籍有《雕塑解剖學》（北星，2016）、《動物雕塑解剖學》（北星，2017）等。

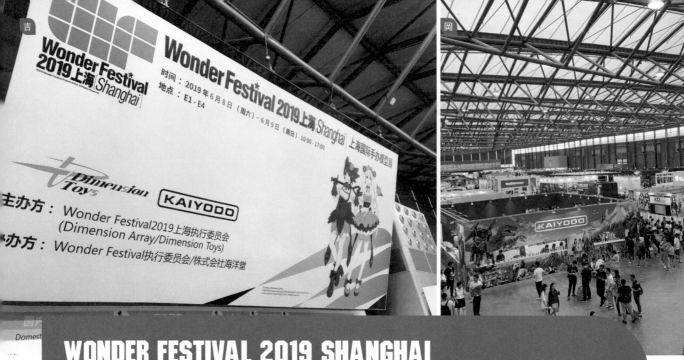

WONDER FESTIVAL 2019 SHANGHAI

Wonder Festival 2019 上海紀行

海洋堂主辦的第二屆上海Wonfes，今年的展覽也相當盛大！本回由參展單位GILLGILL的負責人・吉川正紀先生和目標是出道當攝影師的造型家岡田惠太先生來報導會場的狂熱模樣。並為讀者介紹受矚目的中國造型師作品。（「岡」是岡田先生、「吉」是吉川先生所拍攝的模型。）

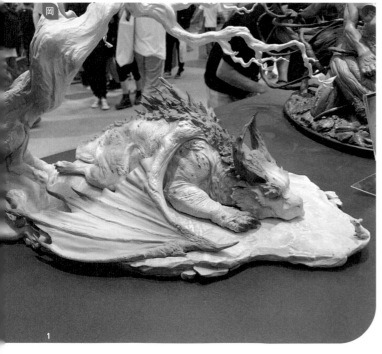

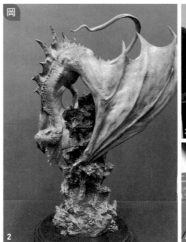

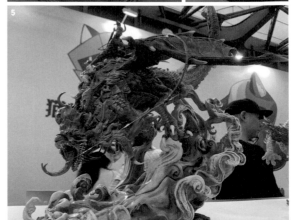

1. 中國的模型廠商・開天工作室的「不期」。原為CG畫家・Maria作品，由開天工作室做成立體模型。
2. 中國畫家組織・024Studio的「塞勒涅（Selene）」。「Different world」幻想生物系列作品之一。
3. 中國當紅畫家・劉冬子（負責本書44頁刊載作品「鬼神誌：心滅」設計工作）。
4. 由經手過Marvel等雕像作品的QueenStudios所推出的「Life」系列。透過動物主題作品傳達動物保護訴求。
5. 貓小兜動漫的「風波鬥」。原為CG畫家・黃兵的作品，由貓小兜動漫製成立體模型。

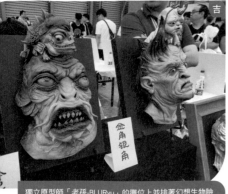

吉

岡

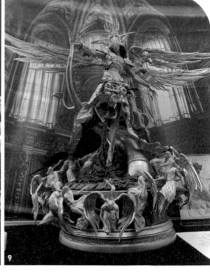

6

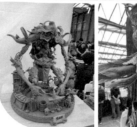

7

8

獨立原型師「老孫-BLURyu」的攤位上並排著幻想生物臉部模型。有許多以《西遊記》為主題的作品,孫悟空吃的仙界果實「人參果」尤其有趣。作者本人微博上也有他跟大山竜先生的紀念合影。

6. 這也是024Studio的作品,「神祕檔案 Mystery archives」。
7. 袁星亮新作「傀儡師」。作品世界觀同於前作「魚將行」。詳情請參考GILLGILL的網站! http://gillgill.jp
8.9. EinStudio的「末日號角」系列第一彈,「末世錄一 焚滅 拉貴爾」。

9

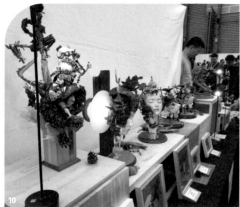

10

11

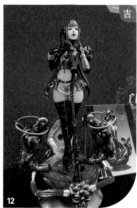

12

吉

10. 中國實力派造型師·袁星亮的攤位。本回在上海Wonfes以中國代表身分進行現場示範。
11. 中國模型廠商「Black 13 Park」所製的可動人物模型像獨角仙一樣的頭,展覽首日排了相當長的隊伍。
12. 和EinStudio+ 黑暗王朝的合作作品「引路歌者MX999」。原畫由中國插畫·漫畫家以及電影美術的黑暗王朝負責,造型則由EinStudio負責製作。

吉

本書刊載的大山竜、植物少女園、高木アキノリ、岡田惠太、橫山宏老師等,也有很多日本造型師參展!

WonderFestival 2019 上海

展覽日期:2019年6月8日～9日
展覽地點:上海新國際博覽中心

[上海Wonfes是什麼?] 不問職業·業餘愛好的原型製作者親手製作的GK模型、雕塑、造型品的展示·販售會。2018年4月舉辦了「Wonder Festival 2018上海〔Pre Stage〕」,這次是第二屆。
2020年預定於4月4日(六)、5日(日)舉辦。

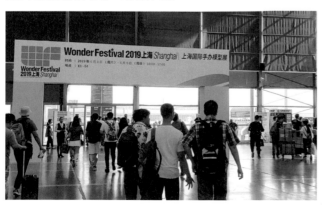

岡田惠太
數位建模師、3D概念設計師。連續兩年在上海Wonfes舉辦簽名會。

吉川正紀
Sculpt Studio GILLGILL的負責人。在與Rokkon(ロッコン)股份有限公司共同經營品牌「G3」下,擔綱寺田克也版「妖鳥死麗濡」製作。

一輩子靠雕塑吃飯的方法

橫山宏

上期大受好評的「專業人士的13項基本法則」，本回再度將一輩子靠雕塑吃飯的橫山老師流祕訣條列給讀者。

第2回
為了獨立創作者追加的6項法則

第14項
注意身體健康！

上回也有提到，要提昇自我，最重要的事情就是注意身體健康。我們的工作最可怕的一點就是要坐著工作。**人類如果一直坐著的話，壽命就會縮短**。必須每隔一個小時就站起來伸展筋骨。Apple手錶的好處就在於每小時會叫你起身一次。還有不能做讓自己太痛苦的事。做太痛苦的事會讓心靈跟肉體的狀況都變差。

第15項
練習「上相」

「上相」這件事只要平常有在練習，就會慢慢進步。**人沒有讓你覺得害羞的閒時間**。我在大學課堂上，經常叫學生「練習被拍照」。被別人拍照意外的困難。面對鏡頭時，臉要朝哪個角度才能完美展現出自己的魅力呢。知道自己在鏡頭下的模樣非常重要。為什麼會這麼說呢？因為不管是立體或平面作品，作品本身就是自我的投射。**做好立體模型後替它拍照，這跟自己的臉被別人拍下來是一樣的道理**。從年輕時期開始，持續保有這個想法跟習慣的話，人生就會截然不同。從把手機交給朋友，請他幫自己拍約100張的笑臉照片開始吧。國外創作者也會做前述的表情練習。為了讓自己上相，創作者平時就應該充滿活力。老是擺張臭臉的話，自己的世界觀也會變得毫無價值。

第16項
拍攝雕塑作品

試著拍攝自己的雕塑作品吧。拍攝作品也是一樣，只要拍下將近100張照片，其中一定挑得出一張好照片。要成為獨立創作者的方法之一，就是時常拍攝雕塑作品，再把拍得比較好的照片給別人看。

戶外攝影時，為了不要喪失作品色階細節，最好避開適合攝影的晴天。**日出後10分鐘和日落前10分鐘**，在這個時間範圍拍攝的話，光就會環照作品整體，任何想拍的部位都能順利拍攝。此外，也可以嘗試使用遠距鏡、定焦鏡之類，活用鏡頭特性。親自把最想讓人見識的作品形體、顏色中的看點，完美表現出來。我的個人主張是作品不會被拍到的部分就不做。不會被拍進照片裡面的那側沒有上色的必要，當然有餘力的時候想畫也沒關係。但真有這種時間的話，不如再做一個雕塑作品把它拍下來比較實在吧。

第17項
鍛鍊話語

言語所產生的說服力，對藝術來說是相當重要的事情。沒辦法在個展中好好解說自己的作品，或寫不出作品說明卡的話，就沒辦法把作品訊息傳達給觀賞者。要知道，**作者本人的想法和價值觀也是作品的一部分，因此必須用自己的話語說出來**。推薦各位把作品拿給知識、技術等級跟自己差不多的朋友看，向他簡報這項作品的優點。學會把優點轉化為言語後，無論是技術或創作動能都逐漸趨於穩定。舉例而言，現場示範叫賣的小販，他的叫賣內容帶有強烈娛樂效果，也就是說，小販的叫賣語言，也是包含著世界觀的商品。而這種表達能力，只要透過閱讀就能簡單學會。

第18項
觀察並重現各項事物細節

我認為，所謂的創作，說穿了其實就是「重現」。

藝術家的定義是「用真摯的態度觀察自然並將其再現之人」。事實上，所有創作靈感都起源於觀察與重現的過程。例如一直觀察昆蟲和植物之類的。腦中醞釀著某種靈感時，把它做出來就沒有了。不過人到50歲左右，就會因老花眼而看不清細小事物。因此，如果要做細小作品的話，請趁年輕時大量製作吧。反正靠老花眼也能夠掌握大範圍形狀，因此年輕時請盡量觀察事物細節。路德維希・密斯・凡德羅曾說「魔鬼藏在細節裡」，細節裡真的有神明存在喔。

第19項
每天進行摹畫和摹雕訓練

首先，想向讀者推薦摹畫和摹雕。臨摹畫作的目的，不單是汲取作者創作理念，同時也是**徹底培養平面繪圖技術**的方法。技術是什麼？以構圖來說，畫在紙上的畫，可以遵循一定的比例裁切上方畫面，讓畫作更為美觀，這種法則就是技術。明暗也是。繪畫技術歸根究底，其實就是發現明處和陰處的能力。畫畫時經常會碰到不知道該如何描繪陰影的問題，這時候只要臨摹前人畫作就可以清楚知道鉛筆要下得多重了。在這世界上，沒有比漫長千年時光中的繪畫界前輩們更可靠的人了。

繪畫與雕塑看似相近，實際上卻天差地遠。大概是棒球跟編織品的差別吧（笑）。然而，正如同臨摹是繪畫的基礎，對於製作立體雕塑而言，「摹雕」也是相當重要的練習。要把圖畫做成雕像，或是把雕像畫成圖畫很困難，但用黏土仿製一個雕塑作品卻意外地簡單。一邊觀察確認對象物的形態、大小，一邊體會作品觸感，據此做出仿製品，就可以透過手來掌握並記憶那件雕塑作品。要提昇自己的雕塑能力，**最好的訓練就是在眼前擺一項物品，再依樣畫葫蘆地摹雕出同樣大小的仿製品放它旁邊**。

橫山宏（YOKOYAMA・KOU）

1956年生，福岡縣北九州市人。武藏野美術大學造型系畢業，主修日本畫。插畫家、立體造型作家。在學期間就以合田佐和子助手身分，參與寺山修司與唐十郎領導的劇團舞台設計。在《SF Magazine》雜誌上以插畫出道。其後發表了廣告、雜誌、遊戲等相關插圖與立體雕塑作品。1982年於雜誌《Hobby Japan》的連載企畫「SF 3D原創」極受歡迎。之後更名為「Maschinen Krieger」重新連載。至今世界各地都有許多死忠支持者。日本SF作家俱樂部會員。2013年起擔任武藏野美術大學視覺傳達設計學系講師。7月13日至9月1日止，於八王子夢美術館展出「橫山宏的Maschinen Krieger／立體造型中的空想世界展」。

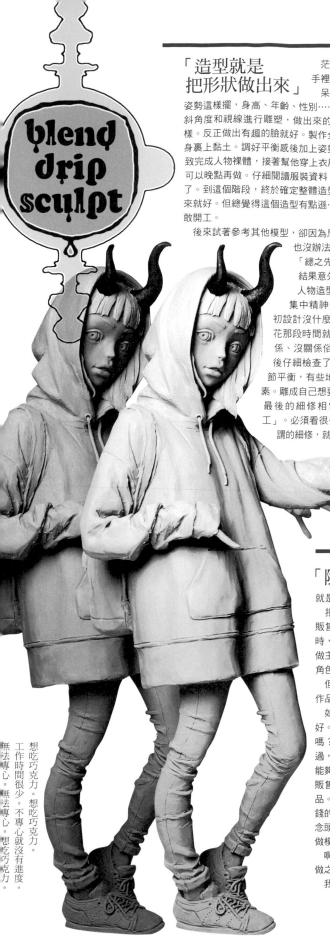

「造型就是把形狀做出來」

茫然回想某天浮現在腦海中的事物，手裡捏著黏土。

呆呆想著整體造型：「衣服這樣穿，姿勢這樣擺，身高、年齡、性別……首先從臉開始做起。想像著脖子傾斜角度和視線進行雕塑，做出來的臉部表情氛圍和原本想像的不太一樣。反正做出有趣的臉就好。製作全身骨架，把腳和身體組裝起來，全身裹上黏土。調好平衡感後加上姿勢，把骨架插在臺座上固定模型。大致完成人物裸體，接著幫他穿上衣服。鞋子在製作初期就穿好了。褲子可以晚點再做。仔細閱讀服裝資料，難懂的衣服皺褶部分也認真研究過了。到這個階段，終於確定整體造型，接著只要動手把腦中的形象做出來就好。但總覺得這個造型有點遜……」這些想法在腦海中令我遲遲不敢開工。

後來試著參考其他模型，卻因為思考過度，導致腦袋亂成一團什麼事也沒辦法做，只好喝個咖啡吃點巧克力。

「總之先做個樣子出來。」

結果意外雕出還不錯的線條。

人物造型因此確定了！

集中精神全力雕塑後，發現最後的成品跟原初設計沒什麼兩樣，感覺真浪費時間，要是沒有花那段時間就好了，心裡感到有點後悔。「沒關係、沒關係俗話說欲速則不達。」這樣安慰自己後仔細檢查了完成與未完成的部位。檢視整體細節平衡，有些地方細節繁複，其他地方就要簡單樸素。雕成自己想要的感覺後就完成了。

最後的細修相當重要。很難判斷怎樣才算「完工」。必須看很多好作品來培養美感。同時我認為所謂的細修，就是做出自己想要表現的樣子就好了。

「隨心所欲」

最容易「靠造型賺錢的方法」就是GK模型。

把自己做的原型複製品拿去展覽會上販售。但GK模型材料費既貴，製作又耗時，導致商品價格高昂，使得原型師只能做主角、人氣角色或者有可能走紅的人物角色模型也就是所謂賣得出去的東西。

但又想做「雖然冷門，自己卻很喜歡的作品」。

如果這樣做出來給大家看，自己開心就好。難道不能想辦法只做喜歡的模型過活嗎？而且最好不用花太多時間製作。不過，如果能靜下心來仔細雕塑的話，確實能夠提昇模型品質。想要把模型當成商品販售的話，就應該誠摯、用心地雕塑作品。但又沒時間浪費在不知道能不能變成錢的東西上。腦中呆呆地轉著諸如此類的念頭，最後結論是：有空煩惱，不如動手做模型。

啊啊，只要手能動起來就好嗎？那就來做之前想做的那個題材吧！啊啊真快樂！

我在寫啥？算了，就這樣吧。

「奇美拉，也可以叫牠喀邁拉」

從小就很喜歡喀邁拉。我原本就是喜歡動物（或昆蟲之類）的人，說實話，那時也搞不清楚喀邁拉算哪種生物，只知道合體超帥的。所以剛當上原型師時，就有稍微做過一些喀邁拉模型。做著做著，體會到自己即便長大成人，也還是很喜歡喀邁拉，接著又想起剛開始接著人物模型工作時，就一直喊著好想好想做原創模型（超遜）。「那就做啊！」可是又做不出理想的樣子。鬼打牆般煩惱了半天，整個人像團爛泥似地，煩到最後還是喜歡。因此試著模仿了那個，再加上那個和那個，做完覺得自己簡直廢到爆表，卻又漸漸覺得，只要作品能展現自我風格就好了，這麼一想，心情便輕鬆起來。同時也領悟到，哎呀，原來我就是喀邁拉。

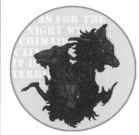

塚田貴士 Takashi Tsukada

1983年生，京都人。前公司朋友曾經把還是菜鳥的我介紹為「在理想和現實間擺盪的原型師」。大概是發現我只會不斷鬼打牆地煩惱。十多年過去了還是沒什麼改變。

想吃巧克力。想吃巧克力。想吃巧克力。工作時間很少。不專心就沒有進度。無法專心。無法專心。想吃巧克力。

Making Technique 製作技法

刊頭彩圖「有華麗大小姐就有華麗管家」繪畫過程

by キナコ

相當受造型家歡迎的插畫家キナコ。第2回將公開有性別、年齡差異的角色繪圖技法。

1 草稿

使用軟體：CLIP STUDIO

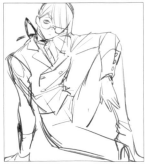

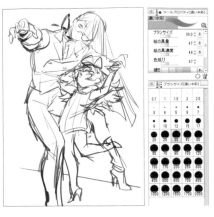

身體的畫法區別

不分性別年齡，基本上各位只要畫得夠結實飽滿就可以了，不過畫的時候還是要注意以下幾點：

男性：注意肌肉	想特別用心描繪的身體部位
女性：豐滿柔軟	男性：腰附近、手
大人：想畫出性感的模樣	女性：胸、大腿
小孩：畫出可愛感	畫起來很快樂的部位。

雖然根據畫的角色不同，多少會有差異，但就是這種感覺。

1. 思考想畫什麼角色。想畫長髮戴眼鏡西裝大哥哥，試著動筆畫畫看。

2. 草稿用濃水彩筆豪邁的畫。這次的插畫設定是「有年齡差距的男女組合」而且其中一人是小女孩。大小姐和執事設定下，嘗試畫了看起來很強勢的女孩子。執事大哥是直髮，因此大小姐就畫成蓬鬆髮型。兩人身上都繫著同樣的緞帶。構圖營造出執事守護大小姐，而大小姐被守護的感覺，再加上一點跳舞般的姿勢。

2 線稿

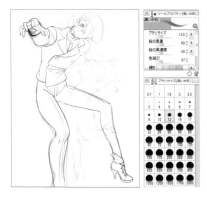

1. 把草稿畫成線稿。繪圖過程中最不有趣的步驟，卻也是最重要的步驟，因此會努力完成。眼睛下方的黑眼圈，平時幾乎都是在上色階段才畫，但這次為了確認臉部平衡感，在線稿階段就先畫上去了。線稿一般使用濃水彩筆或G筆作畫，這次使用的是濃水彩筆。G筆完稿感俐落，濃水彩筆則較柔和。兩種我都喜歡。

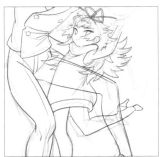

2. 大小姐也仔細上線。為了讓她看起來比草稿更有精神，所以把腳往上抬。

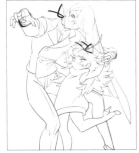

3. 線稿完成。

3 上色

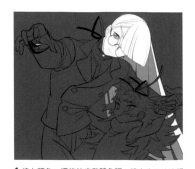

1. 填上顏色。還沒決定整體色調，總之先用油漆桶填上想到的顏色。為了方便確認哪邊沒上到色，先用濃艷色彩填滿背景。

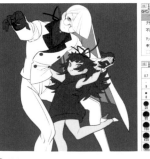

2. 執事用白色，大小姐用黑色。之後打算替換執事服裝加花紋，但在這個階段還很樸素。畫複數角色時，就想在各角色身上某些地方使用共通顏色，因此把襯衫、鞋子、頭髮填上紅色。沒填到色的部分用G筆補塗。各部位用圖層仔細分開，上色或想改變顏色時就會很方便。

3. 皮膚。填好色塊後，一律從皮膚開始著色。臉頰、耳朵、指尖等部位習慣用粉米色渲染。這種顏色可以快速增加可愛感。陰影部分則用深桃米色。沒有仔細考慮光源，想在這裡畫陰影的是就畫了。有些部位的顏色要上得乾淨俐落就用G筆，想要柔和渲染的地方則用濃水彩筆上色。

4. 瞳孔與眼鏡。在瞳孔和眼白加上陰影，角色生命力就出來了。瞳孔亮光配合頭髮內側顏色，使用水藍色。

5. 頭髮。畫非白髮角色時，會用稍淺於實際髮色的顏色為頭髮上亮光。畫白髮的時候，則用水藍色強調重點。內側陰影單用深藍色似乎少了點什麼，因此混入青綠色和紫色。

6. 衣服陰影。非常喜歡畫布料皺摺的陰影，因此上色上得很快樂。配合身體動作，畫出帶有立體感的陰影。

7. 衣服顏色。上色過程中，衣服和頭髮的顏色隨時會變動。這次也是，替褲子加上直條紋後，就得跟著改變外套顏色，襯衫、手套、瞳孔的亮色也有所調整。大小姐的顏色也試著改為金髮紅眼，讓整體畫面更色彩繽紛，視覺效果更好。襯衫陰影則混合了紅與淡紫兩色。

8. 褲子打亮與襯衫陰影。打亮處使用明亮的水藍色。我覺得灰色和藍色放在一起很搭。陰影跟反光也畫上去了。

9. 手套。加上陰影與反光。喜歡畫陰影，但也喜歡畫反光。

10. 鞋子。想畫成反射出閃耀光芒的美麗鞋子。

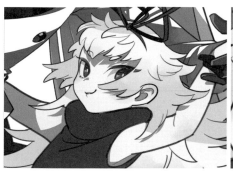

11. 大小姐。目標是強勢又可愛的臉蛋。瞳孔裡面畫三角形是我的個人流行風格。

12. 頭髮。用淡黃色打亮後畫上陰影。記得要把頭髮畫成一撮一撮的樣子，讓它看起來蓬蓬鬆鬆的，再加入陰影增添蓬鬆感。

13. 毛衣。用陰影顏色製造出蓬鬆柔軟的感覺。陰影使用深青色和稍淺的青色來混色。

14. 腳。畫成介於豐滿和纖細之間的腳。用陰影做出小腿肚的圓潤感。鞋跟和鞋底改成紅色。

4 完成

15. 替線稿上色。墨線顏色若能與周遭顏色相互融合的話，畫面就會變得可愛。但我認為就算不上色，維持原本的黑色，也有種俐落帥氣的可愛感。

16. 墨線與周遭顏色相互融合固然可愛，但又覺得上其他鮮艷色彩也很可愛。

用濃艷色彩完成了很棒的雙人組合。背景雖然喜歡保持白色，但又覺得加點什麼顏色會更好，因此簡單塗上跟大小姐頭髮一樣的黃色。這樣就全部完成了。太好了！

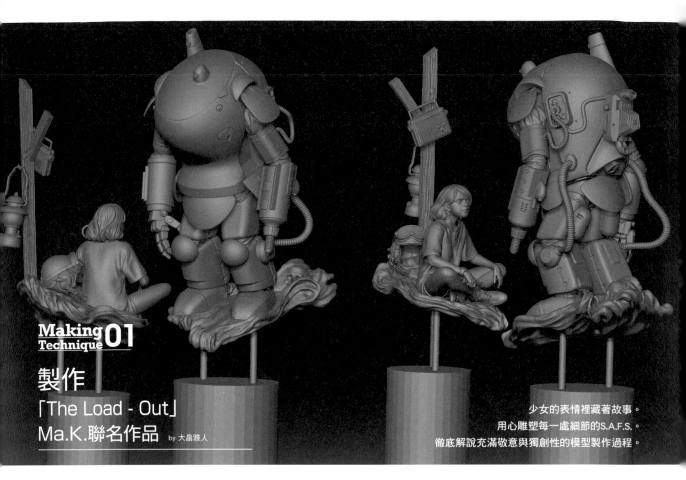

製作
「The Load - Out」
Ma.K.聯名作品 by 大畠雅人

少女的表情裡藏著故事。
用心雕塑每一處細節的S.A.F.S.。
徹底解說充滿敬意與獨創性的模型製作過程。

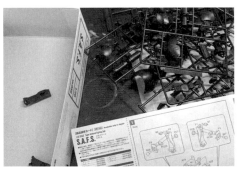

閱讀出版過很多書籍的橫山先生著作，
去模型店觀看Ma.K.的情景模型，逐漸勾
勒出模型的樣貌。

使用軟體：ZBrush

1 3D掃描

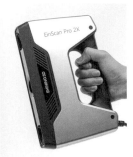

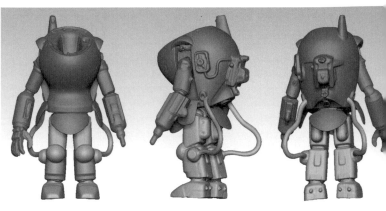

1.首先組裝S.A.F.S.的塑膠模型。噴上液態補土後進行掃描。原則上，掃描
器無法掃描黑色和發光體，因此要噴上液態補土才能順利掃描。如果不想
噴液態補土的話，把嬰兒爽身粉撒在黑色物體表面上，就可以掃描了。掃
描器是「EinScan-PRO」。

2.有點粗糙，目前只能掃描到這種程度。

2 數位建模

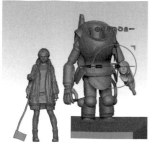

1.利用過去作品的資料製作草圖。

2.用把「singer」的臉改成低面數模型（Low Poly）後再鏡射（Mirror）的模組為基底製作臉部。

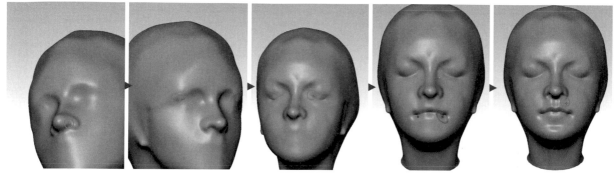

3.先雕出明確鼻子、眼睛、嘴巴輪廓。之後再用Move筆刷等工具調整平衡感。

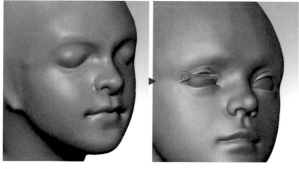

4.在Mirror模式下用IMM Primitives筆刷加上眼球，做出眼皮。

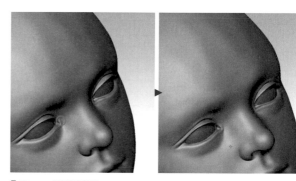

5.用Standard筆刷鑿開眼頭。

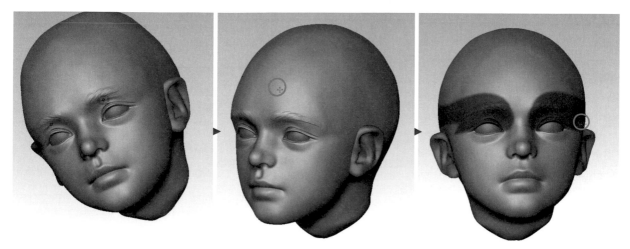

6.加上眉毛，建立遮罩調整眼皮高度。

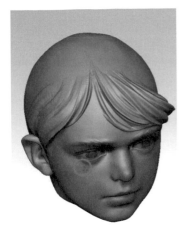
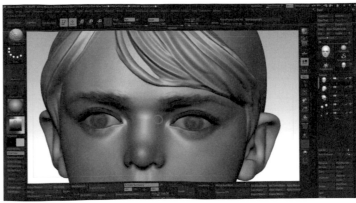

7. 複製貼上頭部後，開始雕塑貼上的部位，好不容易做好頭髮後填入顏色，檢視臉部表情後再次進行調整。

8. 用榊馨先生的SK_AirBrush塗抹細節，在筆刷的Alpha位置中選取Alpha 58刻劃虹膜色彩與眉毛等部位。。

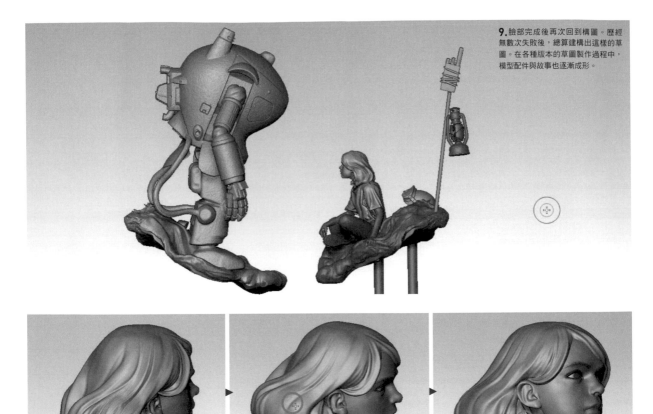

9. 臉部完成後再次回到構圖。歷經無數次失敗後，總算建構出這樣的草圖。在各種版本的草圖製作過程中，模型配件與故事也逐漸成形。

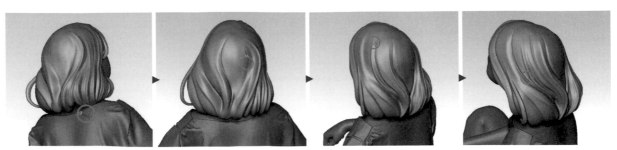

10. 頭髮先做出大致構造，再依序雕塑起伏感、細部刻線等。

11. 為了在樹脂翻模時順利脫模，製作時須注意不要做出空洞或倒錐形。

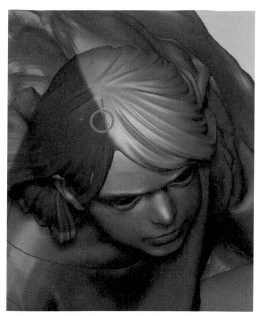

13. 頭髮靠榊薫先生的SK_Cloth和SK_Slash筆刷，就能大致搞定。

12. 把需要鎖定的部位加上遮罩後再開始雕塑。

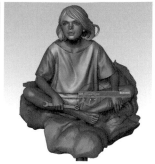

14. 瀏海也用同樣方式一併雕塑，頭部完成了。

3 製作Ma.K.

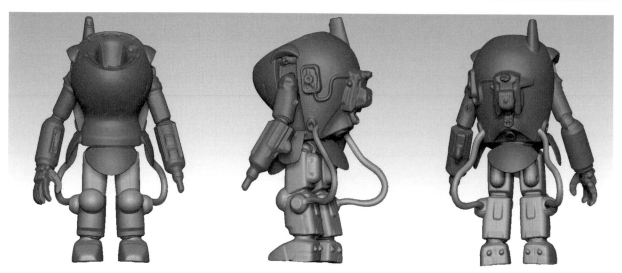

1. 掃描好的S.A.F.S.依各部位零件的掃描檔案重新製作。搞不清楚該怎麼做的地方就觀察塑膠模型。

2. 此處最重要的就是刻線和細節深度。根據輸出尺寸調整成適當深度，為了感受最終成品大小，用黏土堆出實際體積參考製作。

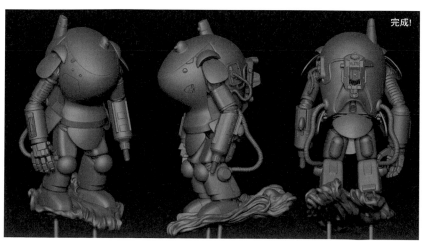

完成!

「The Load-Out」橫山宏 ╳ 大畠雅人 聯名作品攝影現場對談

本次聯名合作，在談好企劃內容並確認完設計初稿後，橫山老師就把製作工作全權委託給大畠先生。
聯名合作結束後，在攝影棚內第一次實際見到模型成品的橫山老師，和大畠先生展開了製作感想對談。

光澤、色相、明度是立體模型的關鍵

編輯部：關於這次的作品觀，事前有先討論過嗎？

橫山：完全沒有。

大畠：變成是我自己在閉門造車了（笑）。剛開始有畫幾張素描給我一些提示，後來就讓我自由發揮。模型做完後回顧整個製作過程，感想是「還不錯嘛！」（笑）。

橫山：相當地出色。

大畠：得到橫山先生建議，加上了機車排氣管。

橫山：很高興能用上這個工具，因為感覺很有美國電影感嘛！

大畠：最剛開始把兩尊模型放在同一個底座上，做不出想要的感覺，進展不是很順利。把它們各自分開來後，腦中就浮現故事與設計了。「The Load-Out」這個作品名稱來自傑克遜・布朗「The Load Out」一曲，這首歌的內容是巡迴舞台音響技師們的幕後拆臺場景。

橫山：這次大畠老弟做的S.A.F.S.，在塗裝上已經達到「連我也沒辦法塗得這麼好！」的境界，相當帥氣。不愧是油畫組畢業的配色技術，皮膚配色也很棒。之所以能這麼成功，主要原因在於橄欖色調的衣服和皮膚色是補色。衣服若改用沙漠的橘色或暗黃色的話，就沒辦法突顯皮膚顏色了。所有事物都是由補色跟明暗變化所構成的。

大畠：是的。

橫山：只要有熟悉的東西出現在背景裡，人們就會立刻把視線移到那裡去。因此，只要在作品中放進人們看慣的東西就可以達到吸睛效果。這件作品中，就出現了女性臉龐、收音機、油燈和鞋帶等常見事物。生活中最可空見慣的東西就是人臉，因此能夠把人臉做得很出色的大畠老弟，已經等於獲勝了。（笑）

大畠：人臉相當難做。

橫山：你是指皮膚顏色對吧，可以試著捕捉林布蘭所使用的膚色。那種膚色由接近綠色和棕色的橘色所構成，並不是單一的皮膚色。點狀上色的混色效果看起來不太舒服，應該把顏色放在調色盤上，再把補色擺在隔壁，邊對照搭配邊上色。

大畠：要混合補色，不均勻地上色。

橫山：是的。若是把人類畫得像泥土人偶般，只用一種顏色上色的話，人們會覺得那根本不像人類。此外，我最近發現，把皮膚畫得白一點，人們比較能夠感受到作品的魅力。由於膚色明亮比較吸睛。因此對人物模型來說，最重要的上色技法就是在不降低飽和度的情況下提高明度。就像今天拍攝的作品一樣，亮白肌膚最好看了。

大畠：是啊！

橫山：還有，對模型作品來說，底座相當重要。模型底座相當於繪畫的裱框，能夠決定作品的優劣，若不慎重處理，最後功虧一簣就太可惜了。另一個重點是光澤感。舉例來說，鞋子不會反光到能夠倒映風景的程度，能夠在雕塑過程中視情況調整光澤程度，是立體模型不同於繪畫的最大魅力。

大畠：這搞不好是最重要的一點。

橫山：作者能否掌握光澤、色相與明度，是評斷模型作品好壞的關鍵。例如膚部必須在眼睛和嘴唇處上光等。只要留心這些細節，就足以為雕塑帶來至高於繪畫高無數倍的樂趣，並做出撼動人心的作品了。

整理出不做也無所謂的事

橫山：大畠老弟跟我一樣是武藏美大畢業，他的爸爸又和我同年，我和他思考方式也很合，因此我們是先當上朋友才開始進行合作企劃。懷著小學生般「讓朋友看到這個大吃一驚吧！」的趣味心思完成了作品。

大畠：光是能夠讓您驚喜，我就很高興了。

橫山：真的很驚喜。看到時我心想「好想買這個回家啊」。畢竟商業模型的重點，就是做不做得出能讓人想買的東西。「叫好不叫座的作品」最慘了。（笑）

大畠：我發現作品（賣得出去的）很重視概念以及思考方式。

橫山：可以把熱情試著化為文字。把想做些什麼的心情寫下來，就可以看出哪些事情不用做。有時候會面臨這也想做那也要做，最後什麼都沒做成的狀況。因此，把不做也無所謂的事情試著寫出來，就可以讓自己專注。

大畠：要做的事情太多時，腦袋就會耗盡能量而昏昏欲睡。我最近好像在哪裡讀到，這就是憂鬱症的成因。

橫山：排除掉「人生中不做也沒差」的事情後就輕鬆多了。這也意味著，未來會變成用3D數據製作模型的時代呢！

大畠：因為3D印表機變得便宜而且功能更強大了。不過這次掃描成果太粗糙，幾乎要全部重做。所幸模型尺寸很小，還能順利輸出。要是再大個5%，就得要重頭來過了。

橫山：是做成1/12左右的比例模型嗎？

大畠：是的。我的作品以1/12或1/11左右這種不上不下的比例模型居多。因為是3D數據，所以橫山先生的1/20比例模型也能夠輸出喔。

橫山：要是真的做出來，我就負責上色。（笑）。

横山 宏のマシーネンクリーガー展
立体造形でみせる空想世界　Kow Yokoyama Maschinen Krieger
The Imagination World to Show by Molding

7月13日（土）2019年～9月1日（日）

休館日　月曜日（ただし、祝日の場合は開館し翌日休館）
開館時間　午前10時より午後7時（ただし、8/2・3は午後8時まで開館。入館は閉館の30分前まで）
觀覽料　一般：700円［560円］　學生（高校生以上）・65歲以上：350円［280円］
［ ］内は15名以上の団体料金　未就学児無料　会期中は小中学生無料

主催　公益財団法人八王子市学園都市文化ふれあい財団
特別協力　横山 宏
企劃協力　株式会社システム・アシスト
協力　株式会社ホビージャパン／株式会社大日本絵画／株式会社ハセガワ／株式会社ウェーブ／レインボウエッグ／
CTO LAB.／エコーテック株式会社／マルニ額縁画材店／東京表現高等学院 MIICA　※順不同

Period: July 13 (Sat)- September 1 (Sun), 2019
Closed: Mondays (Tuesday if Monday falls on a public holiday)
Hours: 10:00 - 19:00 (Open until 20:00 on August 2 and 3. Last admission is 30 minutes before closure)
Admission: 700 yen for adults
350 yen for students (high school students and up) & seniors (65+)
Free for preschool children, and elementary & junior high school students
20% discount for groups with more than 15 members
Organized by: Hachioji College Community & Culture Funeai Foundation
Special Cooperated by: Kow Yokoyama
Coordinated by: System Assist Co., Ltd.
Cooperated by: Hobby Japan Co., Ltd. / Dainippon Kaiga Co., Ltd. / HASEGAWA / WAVE CORPORATION / rainbow egg / CTO LAB. / Echo Tech Co., Ltd. / MARUNI Art supply store / MIICA

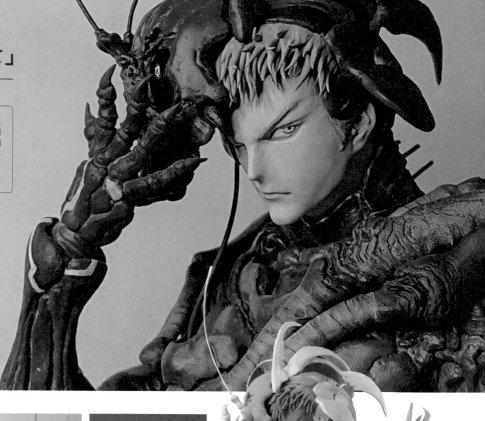

Making Technique 02

製作「驅蟲戰士」

by 大山竜

> **材料&道具：**美國灰土、TAMIYA AB補土
> （速乾型）、鋁線、鋼琴線、黃銅線、木製
> 蝶古巴特拼貼材料、蓋亞色漆、TAMIYA琺瑯
> 漆、PADICO水性壓克力漆、筆、各種抹刀、
> 刻磨機、斜口鉗、鉗子、砂紙、海綿砂紙、
> 烤箱、瞬間接著劑、鋁膠帶、噴槍、紙膠帶

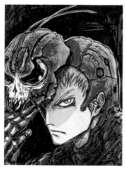

左：初期的人物概念局部圖。中：2015年製作的昆蟲軍隊。右：2017年製作的昆蟲戰士。
混合這幾個時期的創作概念，擴大世界觀後設計而成。

編輯部要求我「下回請務必做一個帥哥！」因此這次就試著以帥哥為主題製作模型。
SCULPTORS的編輯和《大山竜作品集&造形雕塑技法書》，以及我所企劃的《超絕造
型作品集&實作技法》編輯是同一個人。我很欣賞他每次都讓作者自由決定主題的作
風，但這次我打算積極採納編輯部的意見。

真要問為什麼的話，那是因為在《SCULPTORS 01》中，我做了蟑螂幻想生物的屍體
模型，算是討厭的人就會討厭到受不了的主題。儘管對我來說蟑螂是最親愛的鄰居，但就
連高木アキノリ先生的反應也是「大山先生，蟑螂，這……^^；」因此我也察覺到這不是
世界上的主流想法了。不過話說回來，在驚世駭俗的層面上，我認為01期雜誌中衝擊感最
強烈的不是我的蟑螂，而是竹谷隆之先生的克蘇魯製作過程照片。還沒讀過01期雜誌的讀
者，希望你們一定要去看。總而言之，這次就按編輯部要求做了帥哥。我也喜歡帥哥。
雖說要做帥哥，但我主要創作領域是幻想生物，因此加入了這個要素。
決定「來做帥哥蟑螂吧！」後，各種靈感就冒出來了。

構造
灰色的部分是美國土，黃色是AB補土，金屬色部分是
鋁線。觸角是鋼琴線。武器握柄的部分則纏著紙膠帶。

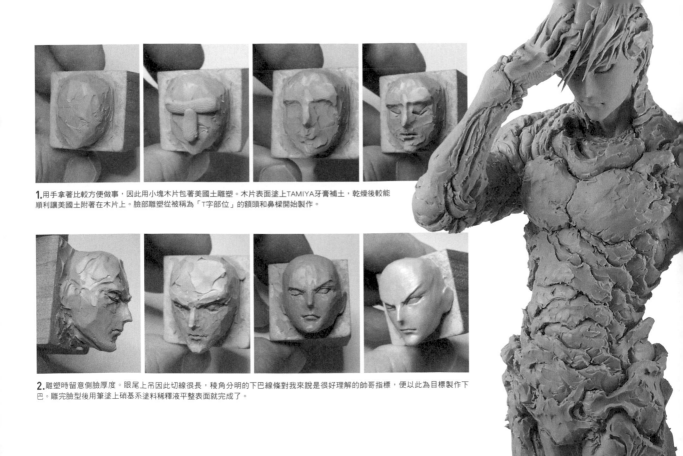

1.用手拿著比較方便做事，因此用小塊木片包著美國土雕塑。木片表面塗上TAMIYA牙膏補土，乾燥後較能順利讓美國土附著在木片上。臉部雕塑從被稱為「T字部位」的額頭和鼻樑開始製作。

2.雕塑時留意側臉厚度。眼尾上吊因此切線很長，稜角分明的下巴線條對我來說是很好理解的帥哥指標，便以此為目標製作下巴。雕完臉型後用筆塗上硝基系塗料稀釋液平整表面就完成了。

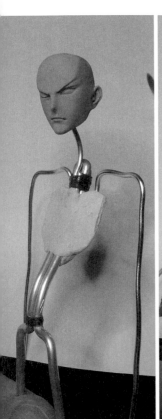

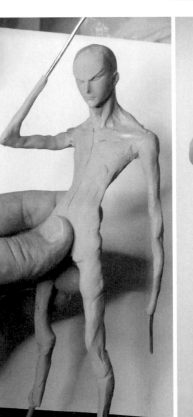
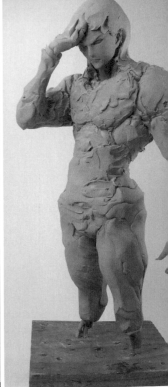

3.臉部烤土完畢後，固定在身體骨架上。骨架使用的金屬是鋁線。胸部上沾著的白色物體是AB補土。從頭部依序往下雕塑，就可以做出比例均衡的模型。

4.慢慢把土堆滿全身。起初做成瘦削型角色，堆完土後，邊削土邊按照自己喜好調整，最後覺得做成壯碩型也不錯。

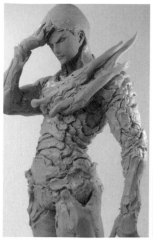
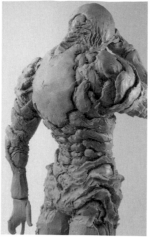
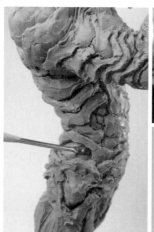
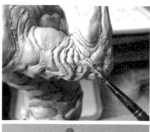
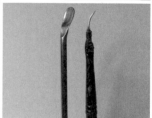

5. 依昆蟲腹部構造加上紋路。這次不是幻想生物角色，因此不能做得太像真正的昆蟲。在這個階段還能夠更改胖瘦與身體輪廓，因此一邊增加細節，一邊讓完成整體塑形。

6. 這次使用這兩把抹刀製作身體紋路：拗彎尖端的TAMIYA調色棒、用砂紙磨尖黃銅線而成的抹刀。雕刻紋路的工作非常快樂，雕再久也不會覺得厭倦，然而考量到交稿期限，於是見好就收。

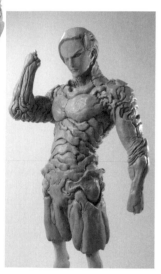
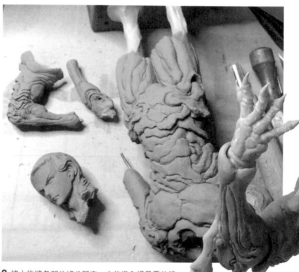

7. 塑形到一定程度後，用筆沾硝基系塗料稀釋液平整表面。這個步驟經常不小心抹平紋路溝槽，此時就要用抹刀重雕那個地方。

8. 烤土後將各部位切分開來。之後進入提昇零件精細度的程序。

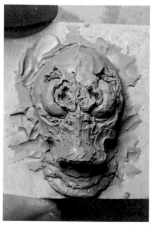
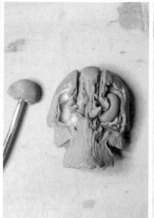
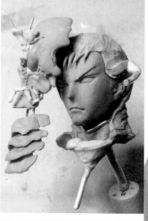
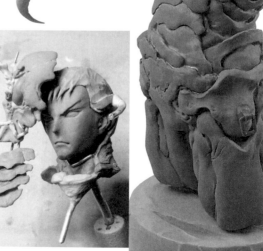

9. 雕塑面具。以蟑螂形象設計而成。這邊跟臉一樣黏在木片上進行雕塑。烤土後切掉眼珠部位，用海綿砂紙磨光後黏回原處。黃色黏土狀的部分是TAMIYA AB補土（速乾型）。面具做好後就固定在頭上。

10. 這次的主題是「帥哥」，因此必須露臉。但我還是忍不住也做了能帶上面具的版本。

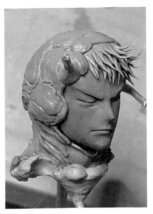 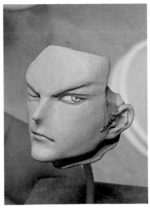 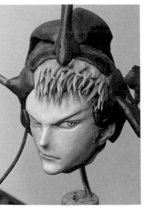

11. 右眼是閉上的。眼睛大小跟形狀要用手工做到左右對稱的話，製作起來很花時間。考量到工作行程，只好用左右不對稱的設計來逃避。

12. 進入臉部上色。灰色黏土狀態下會讓人產生「帥哥？」的疑惑。但上色後便看得出男子氣概，安心多了。皮膚顏色用噴槍噴上硝基漆，眼睛和嘴巴、眉毛等處則用筆塗上琺瑯漆。最後用筆沾水性壓克力漆（PADICO）厚塗眼部並做出光澤就完工了。

13. 製作過程中要注意從側面看時，要能讓人看到那冷笑般的嘴角。

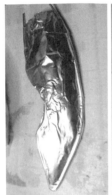 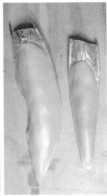 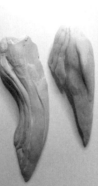 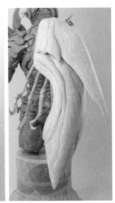 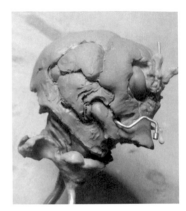

14. 將TAMIYA AB補土裹在用鋁線和鋁膠帶做成的骨架上。補土硬化後拆下骨架，內側填入補土開始雕塑。表面用砂紙磨光後，用前端尖細的刻磨機在表面刻上細部紋路。利用模型改造吊鉤零件（KOTOBUKIYA）強調重點部位。

15. 頭部面具不設計成幻想生物，而是強調「人戴著面具」的感覺，因此做得比較大一點。

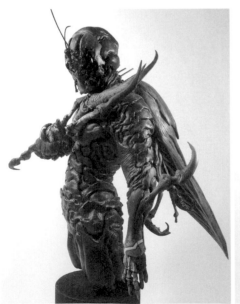 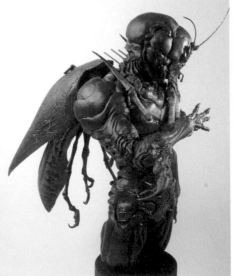 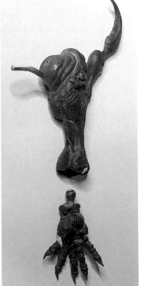

16. 右手打算做成手腕和手肘些微可動。雖然還不到完全可動，但拍照時只要稍微變換角度，就能展現出截然不同的人物神情應該滿有趣的。手腕使用了直徑4mm的球形關節（WAVE）來製作。

剛開始很擔心自己是否能夠做好「帥哥」主題，但到最後竟然使出了製作兩款頭部組件的祕技，想必是做得很輕鬆愉快吧。接下來想基於興趣製作帥哥昆蟲戰士系列了。

製作「妖精之卵」

by タナベシン

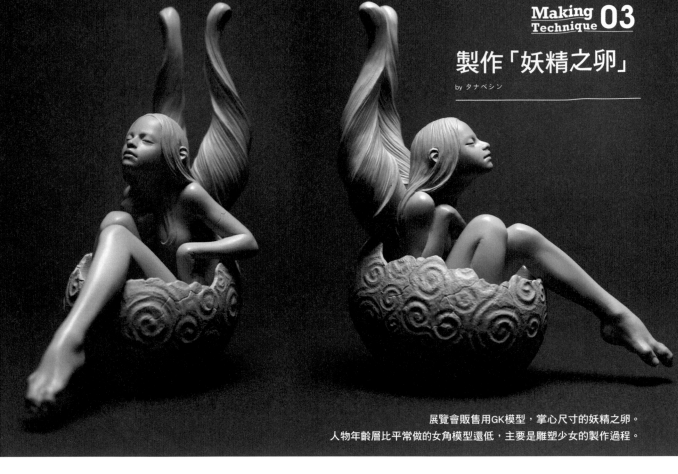

展覽會販售用GK模型，掌心尺寸的妖精之卵。
人物年齡層比平常做的女角模型還低，主要是雕塑少女的製作過程。

設計圖。約略設計了要把身體放進蛋裡到多深的程度。

材料＆道具：美國土（FIRM）、美國灰土、AB補土（MAGIC-SCULPT）、Holts汽車用加厚型補土、鋁線（1.5、2、3mm）、硝基系塗料稀釋液、乙醇、白凡士林、油黏土、石膏、砂紙（80號）、布砂紙（120～400號）、雕刻刀、矽膠筆、針狀抹刀、DREMEL刻磨機、鑷子etc.

1 臉部雕塑

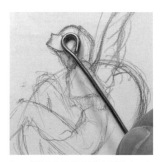

1. 2mm鋁線前端彎成圓形做出頭部骨架。為了維持姿勢，下方也彎成「わ」字型。

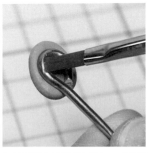

2. 為了讓土容易附著於骨架上，一邊刷硝基系塗料稀釋液，一邊把美國土（FIRM）按黏在鋁線上。

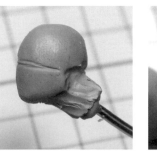

3. 捏好頭部輪廓後，拉出標示眼睛鼻子位置的十字線。小孩子的眼睛位置會稍微下移一點。

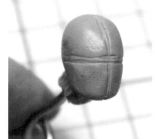

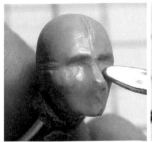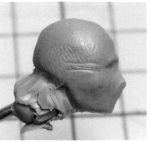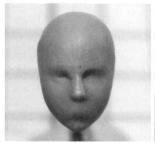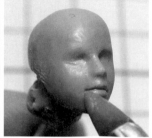

4. 注意頭蓋骨位置，並以眼部橫線為基準，先挖出眼睛凹洞，再把挖出來的黏土堆到鼻子跟頰骨上。因為是小孩子，所以鼻子不用太高，長度也較短。

5. 在鼻子下方堆土製作嘴巴，先捏出大致輪廓，再用前述的薄抹刀和矽膠筆雕塑嘴唇。輕輕押出嘴角凹陷，更能表現出臉頰柔和感。

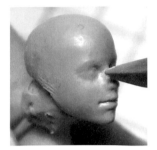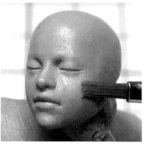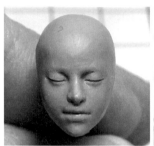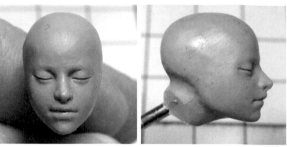

6. 注意要用「眼球上蓋著眼皮」的感覺來堆土。訣竅在於把眼皮稍微做厚一點，這樣就能表現出年幼感。

7. 加上閉目的眼睛線條（因為是小孩的臉，眼睛會比較大），刷上硝基系塗料稀釋液，接著用乙醇輕撫表面。稀釋液的量只要剛好能沾濕筆尖即可。

8. 臉部完成。整體充滿圓潤感，鼻翼和嘴唇做厚一點，看起來就像小孩子。為了營造妖精感，頭部前後長度要做得比實際人類還長。

2 雕塑身體

1. 畫出全身各部位比例的設計圖。就算是已經有特定姿勢的作品，畫出這種站姿也是很重要的。把1.5mm鋁線用棉線纏起來，再用瞬間接著劑固定。手肘、手腕、膝蓋等地方用麥克筆之類做上記號。

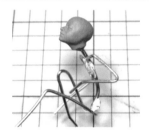

2. 做出原始設計圖上的姿勢。

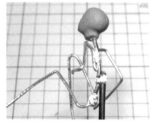

3. 這次把3mm鋁線用線和接著劑固定在脊椎骨上，作為支撐全身的骨架材料。

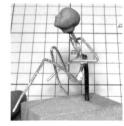

4. 固定在台座上，就可以不用拿著身體進行製作。

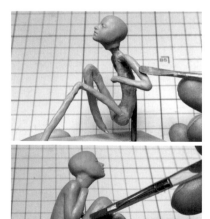

5. 一邊把硝基系塗料稀釋液刷在骨架上，一邊裹上美國土雕塑身體。手和左腿等抹刀碰不到的地方之後再弄。用稀釋液輕塗表面。

切割準備
烤箱烤土後，首先製作用來支撐分割組件的治具。以腰部分割線為基準，用油黏土製作外壁，塗上白凡士林後脫模，調製石膏水簡易灌模即可。用少量石膏水簡易灌模即可，就算弄出氣泡也沒有關係。靜置約15分鐘硬化後，從黏土壁取下石膏確認。治具就完成了。

1. 準備切割。手和左腳之後才做,這個階段先用鋸刀從腰部切開模型。

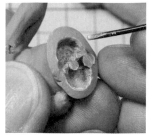

2. 美國土很脆弱,為了把它換成補土,偷偷地挖了洞。

3. 把當作卡榫用的兩根鋁線塗上白凡士林後,放在一旁備用。

4. 把補土中強度名列前茅的Holts補土填進步驟**2**挖的洞裡,平行插入兩根鋁線。

5. 補土硬化後拔掉鋁線,用小刀、砂紙等修整表面,塗上凡士林以便脫模。

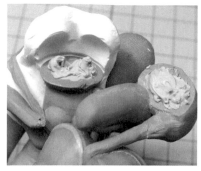

6. 下半身也挖出和上半身一樣的洞,填入補土。

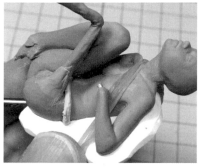

7. 用橡皮筋等物固定兩者,避免模型從治具上脫落或位移,靜待約20分鐘使其硬化。

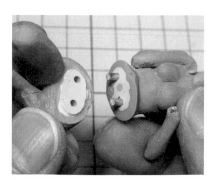

8. 用刻磨機削去多餘補土就完成了。

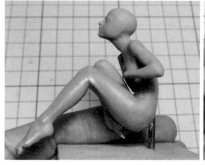

9. 組件切割後,抹刀就伸得進去了。開始製作左腳與右手。此處先烤土,接著使用GodHand的海綿布砂紙(120~400號)磨平表面。

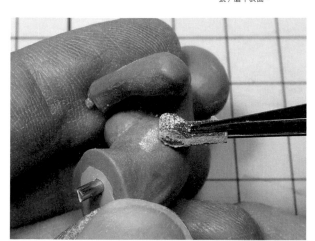

10. 手指難伸進去的地方,就把布砂紙切成小塊,用鑷子夾住打磨。

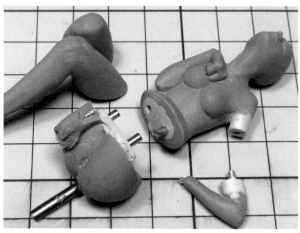

11. 依照相同步驟繼續切割身體組件。屁股浸在蛋中類似羊水的液體裡,因此把腳沿那條線截切下來。左腕十分纖細,因此不用Holts補土而改用AB補土(MAGIC-SCULPT)製作。

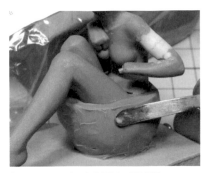

1.把美國灰土堆在切下來的屁股上,製作蛋殼。

2.烤土後用80號砂紙磨整形狀,再用稀釋液薄貼一層美國灰土上去。屁股就完整放進蛋殼裡了。

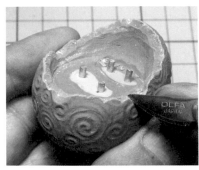

3.用抹刀雕刻蛋殼花紋,用筆沾稀釋液輕敲表面,做出粗糙質地。

4.用小刀彈刮蛋殼邊緣,製造破碎感。

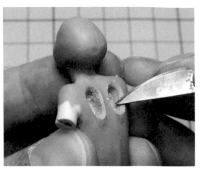

5.在背上挖洞,以便用AB補土(MAGIC-SCULPT)做出可拆裝翅膀的卡榫孔。

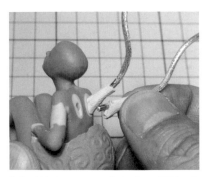

6.將AB補土(MAGIC-SCULPT)填入背孔,依照挖2mm孔洞→抹凡士林→插入2mm鋁線→裹上Holts補土的順序,做出背部卡榫兼翅膀骨架。

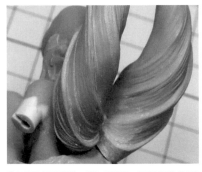

7.用美國土雕塑翅膀。妖精才剛誕生,因此翅膀還維持著蜷曲狀態。

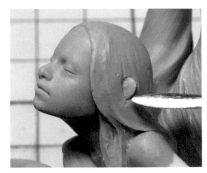

8.同時雕塑頭髮和耳朵,頭髮做成服貼直順的樣子。

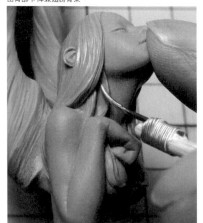

9.用針狀抹刀刻劃髮絲線條。

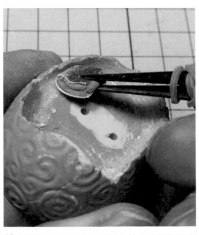

10.最後用雕刻刀等工具削薄蛋殼內側,再用海綿布砂紙(120～400號)磨整表面。

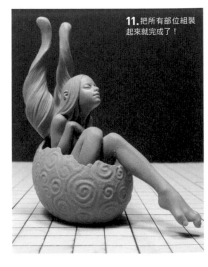

11.把所有部位組裝起來就完成了!

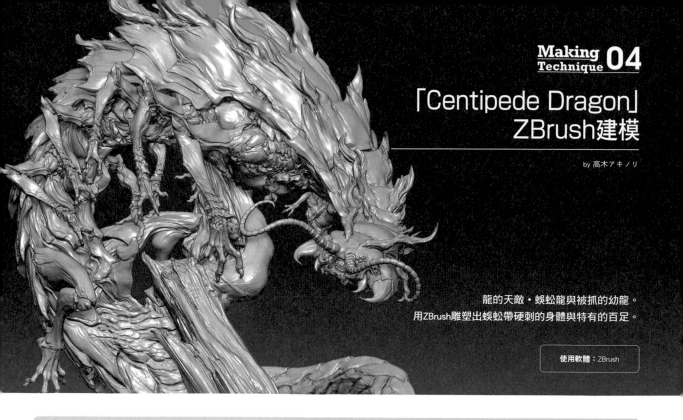

「Centipede Dragon」ZBrush建模

by 高木アキノリ

龍的天敵・蜈蚣龍與被抓的幼龍。
用ZBrush雕塑出蜈蚣帶硬刺的身體與特有的百足。

使用軟體：ZBrush

1 製作頭部

1. 首先繪製草稿決定模型設計。既然作品以蜈蚣為主題，就加上蜈蚣的顎肢特徵。又因為設定為龍，於是加上犄角。為了不讓牠的嘴巴看起來太像昆蟲，把牙齒做成近似於人類的形狀。

2. 用Move筆刷和SnakeHook筆刷做出犄角造型。做好後用ClayBuildUp筆刷加上凹凸起伏。

3. 用Slash3筆刷和Pinch筆刷增添細部紋路。

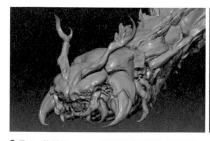

4. 加入鱗片材質強調龍的形象。可惜深度不夠，輸出時鱗片幾乎都消失了。鬍鬚用SnakeHook筆刷做出骨架後，再先做其中一小節，越前端做得越細越圓，複製後並排在一起。用Slash3和Pinch筆刷增添細節紋理。

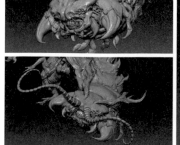
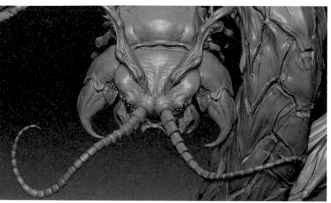

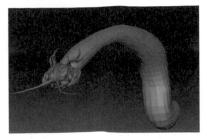

1. 從Tool叫出球體，用SnakeHook筆刷做出身體形狀，再用ZRemesher調整面數。

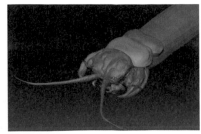

2. 製作背板。做出一片背板後，將其複製並列。

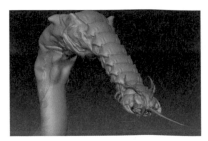

3. 越後方的背板尺寸越大，這種排法看起來比較不單調。

4. 為了讓牠看起來更有氣勢，從第三片背板就開始加上棘刺。

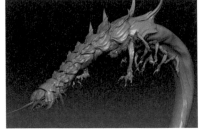

5. 棘刺也依序加大尺寸，並排在背板上。

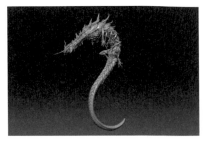

6. 身體長度也確定了，把背板排好，結束身體造型。

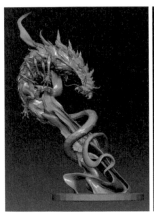

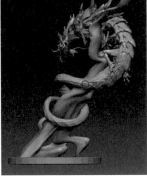

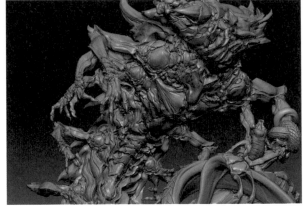

7. 加上姿勢。打算做出龍纏繞在樹上，令人毛骨悚然的氛圍。儘管已經把本體固定在斜立底座上，看起來還是像漂浮在空中似的，十分好笑，因此把正面觀看時會變成死角的位置（紅圈處）也接到地面上固定。同時，模型強度也令人憂心，為了減少底座負擔，將上半身做成中空狀再3D列印，以達到輕量化效果。

8. 胸部一帶參考人類肌肉，用ClayBuildUp筆刷製作。腹部加上方便牠彎曲身體的紋路。

9. 加上尾鰭，參考羽毛尾蜈蚣做出尾巴。

3 製作手腳

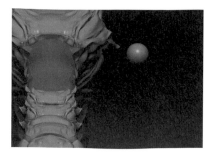

1. 製作手臂組件。從Tool中叫出球體。

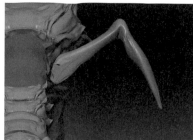

2. 用Move筆刷和SnakeHook筆刷改變手臂形狀。

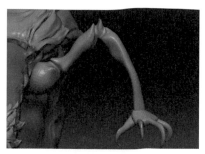

3. 手臂形狀做好後，繼續製作手爪。手爪姿勢要表現出情感或情緒變化，因此形狀和蜈蚣腳不一樣。

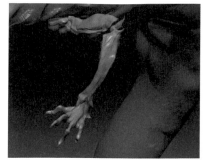

4. 大致完成手腳形狀後，在這個階段，為了方便作業，把上手臂、手肘、雙腕、肩膀轉成群組（polygroup），再用GroupSplit分開模型。

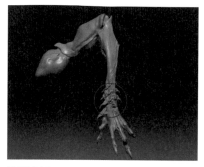

5. 開始細部雕塑。為了營造表面堅硬感，把整隻手臂雕得稜角分明。紅圈部分先做出一根棘刺，再隨意改變大小依序排列在手臂上。

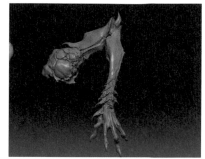

6. 手臂組件完成。參考昆蟲紋理，在肩膀周圍加上貌似鱗片的刻紋。

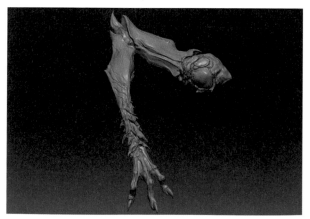

7. 由前數來第二隻後的手爪，減少一根手指，調細手腕。

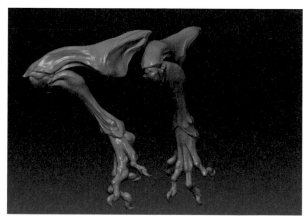

8. 腳部組件也依相同步驟製作。

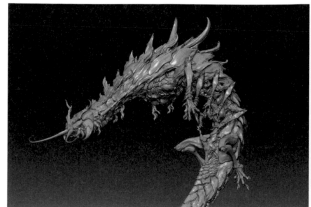

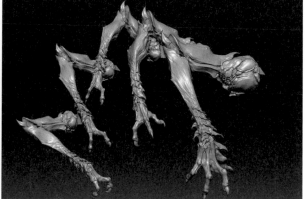

9. 把做好的手腳排在一起。並列五對手臂。越往後尺寸越小。擺好姿勢後，讓手指的動作也表現出生動的情感強度。

1. 製作被蜈蚣龍左爪擭住的幼龍。用Curve MultiTube筆刷做出本體骨架。

2. 使用MoveTopological筆刷表現出幼龍被手臂包圍纏繞的樣子，並用ZRemesher調整面數。

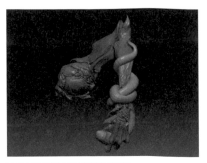

3. 做出蜈蚣龍的手正抓著幼龍的模樣。

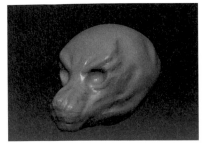

4. 製作幼龍的臉。從Tool叫出球體，用Move筆刷和ClayBuildUp筆刷做出臉形，同時挖出眼睛凹洞。

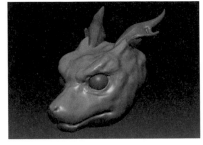

5. 叫出球體，放入眼球。同時另外製作幼龍犄角組件。

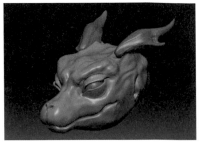

6. 放入眼球後，開始製作眼皮。目標是雕出標準龍臉的造型。

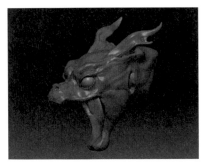

7. 嘴巴張開後，表情看起來似乎比較痛苦，因此切開下顎讓幼龍張嘴。

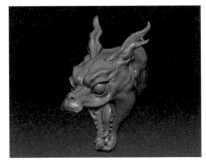

8. 製作嘴巴內部細節。加上牙齒和舌頭。

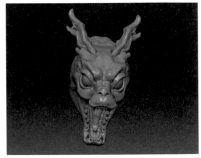

9. 犄角也用Slash3筆刷等增添紋理後完成細修。

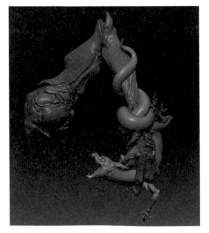

10. 把幼龍的臉接上身體後，再複製蜈蚣的腳，使用DynaMesh指令接合。

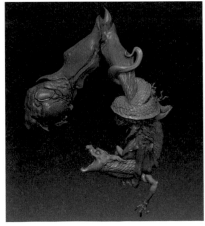

11. 使用Alpha工具載入鱗片材質進行細部修整。眼皮也做成左眼微閉，看起來很痛苦的表情。

5 製作基座

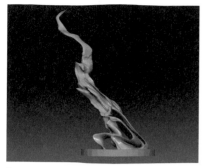

1.根據草稿做成的底座組件。用SnakeHook筆刷和Move筆刷等製作。為了表現蜈蚣龍纏繞在樹幹上的游動感，底座安排成傾斜狀。

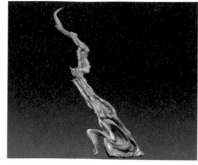

2.決定好外部線條後，開始修飾形狀。用ClayBuildUp添加凹凸起伏感。

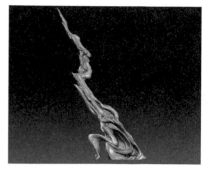

3.微調尖端形狀，完成細修。

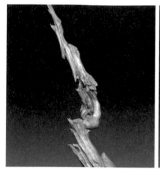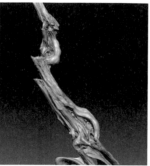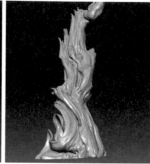

4.做好的底座。製作外部線條時，所有線條表現突顯蜈蚣龍為優先考量，細節則參考樹木紋理刻劃而成。

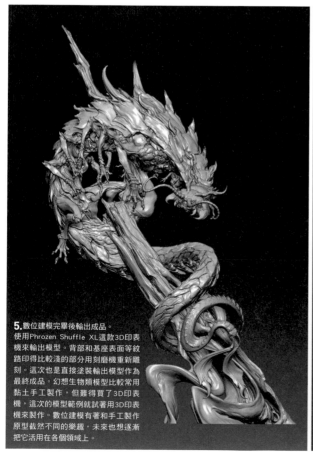

5.數位建模完畢後輸出成品。
使用Phrozen Shuffle XL這款3D印表機來輸出模型。背部和底座表面等紋路印得比較淺的部分用刻磨機重新雕刻。這次也是直接塗裝輸出模型作為最終成品。幻想生物類模型比較常用黏土手工製作，但難得買了3D印表機，這次的模型範例就試著用3D印表機來製作。數位建模有著和手工製作原型截然不同的樂趣，未來也想逐漸把它活用在各個領域上。

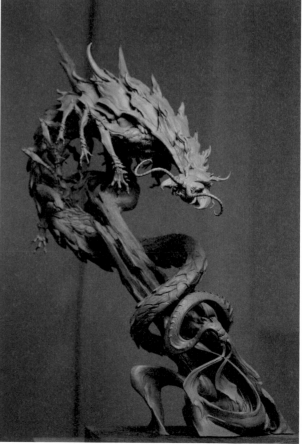

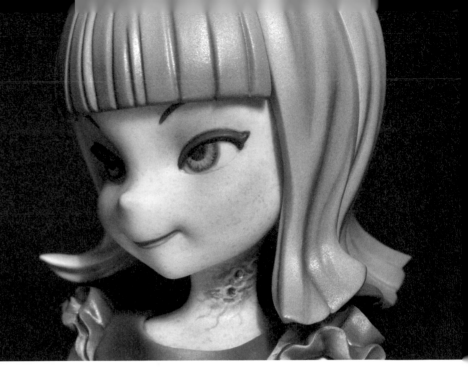

Making Technique 05

「Evil Blood」
臉部上色

by 藤本圭紀

把樹脂翻模製成的臉部零件，
用噴槍和筆上色，
追求怪奇可愛的臉部著色技法。

材料＆道具：噴槍、吹風機、筆、砂紙（800號）、吹球、蓋亞 T-03h樹脂洗淨液、去污粉、多功能底漆、蓋亞色漆（膚白色、膚橘色、透明消光漆、透明漆、純白色、純色藍）、蓋亞琺瑯漆（洋紅色、黃色、青色）、郡氏色漆（艦艇色、桃花心木色）、Mr.RETARDER MILD、TAMIYA琺瑯漆（消光棕、白色、消光黑、透明漆）、琺瑯漆稀釋液、粉彩（紅色、焦褐色）

1 清潔・基底處理

1. 首先清潔模型表面。沾上市售樹脂洗淨液後，再用去污粉用力擦洗。

2. 處理到不會彈起水珠的程度就沒問題了。接著處理接合線和氣泡。

3. 噴上多功能底漆後，完成基底處理。

2 皮膚・底色

1. 首先是底色中的底色。直接噴上膚白色。仔細地噴，不要留下漆痕。

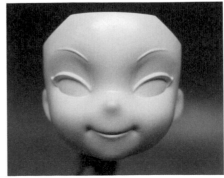

2. 接著用蓋亞色漆的膚橘色畫出陰影。想做成嫩白膚色，因此要小心不能塗過頭，慢慢加上黃色調。

3 皮膚・紅色調和陰影

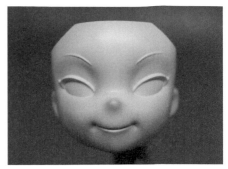

1. 添加皮膚紅色調。把透明消光漆和艦艇色用類似圖片中的比例來混色。

2. 把顏色噴在耳朵、臉頰、下巴尖端和鼻尖等皮膚較薄的部位。此處仿照真人模樣，慢慢加入紅色。

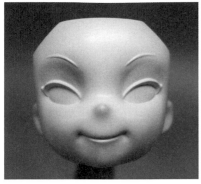

3. 接下來是陰影部分。同樣使用透明消光漆，但這次混合桃花心木色。噴的位置在上眼皮和眉毛之間、下巴下緣。

4. 在此為了下一個工序做準備，先在表面仔細噴塗一層透明漆。

4 皮膚・噴斑點

1. 為了提高皮膚質感，要在臉上「噴斑點」。稀釋混合兩種琺瑯漆。

2. 把空氣噴槍的氣壓調到極低，讓顏料「咻咻」地飛散般噴塗。圖片中用塑膠片測試，實際上我覺得用立體物品（多餘的樹脂零件等）測試比較好理解。

3. 噴完後是這種感覺。

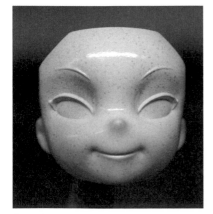
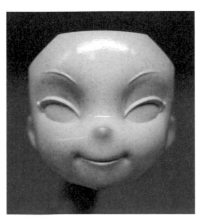

4. 實際噴在模型上。卻因動作過於緩慢謹慎，琺瑯漆稀釋液滴下來，只好重作。事先有上過一層透明漆保護膜，所以很容易擦掉塗料。

5. 調整塗料濃度、噴槍氣壓後重新挑戰。這次就完美成功了。

6. 要是有不滿意或不自然的地方，就用棉花棒沾琺瑯漆稀釋液調整。失敗了就重來，反覆修改到自己滿意為止。

7. 要是覺得沒問題了，就等模型徹底乾燥，重新噴上一層透明保護漆。一次噴太多保護漆，有可能會沖掉辛苦做好的斑點，所以要先噴少量保護漆，再用吹風機吹乾，不斷重複步驟直到上漆完成。

5 眼睛和臉的上色

 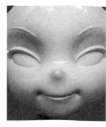

1. 為眼睛上色。首先畫出眼白。調出水藍色，在顏料中添加緩乾劑。這樣可以延緩塗料乾燥時間，具有不容易產生筆觸的效果。

2. 和純白色放在一起，就明顯看得出來是水藍色了。

3. 慎重地用筆上色。筆尖憑感覺多沾一點塗料，用讓顏料微微浮散在模型表面上的方式著色。

4. 畫成這種感覺。筆尖碰到模型的話會產生筆觸要注意！

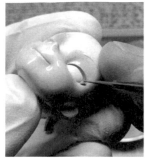 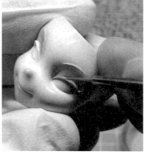 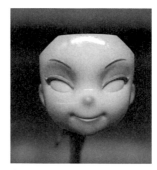 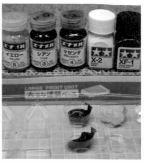

5. 接著是眼線。使用適合調色的紫灰色硝基漆上色。先畫眼白外側。此處為了製造立體感，顏色必須上得清楚分明。

6. 接著是眼睛上側。這邊之後會上墨，因此不求求清晰俐落，塗得隨性一點也無所謂。順便把眉毛畫好了。

7. 這種感覺。

8. 終於要開始畫瞳孔了。把琺瑯漆倒在調色盤上，混色後塗在模型上。真的很感謝蓋亞色漆的純色系列……

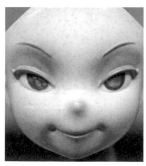 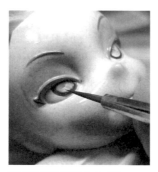 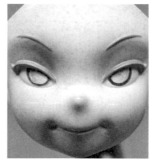 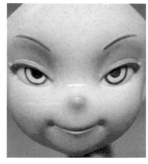

9. 首先決定視線……。

10. 用琺瑯漆稀釋液點在中心部位。

11. 調整成圓形。

12. 畫上瞳孔。此時人物表情也差不多確定了。

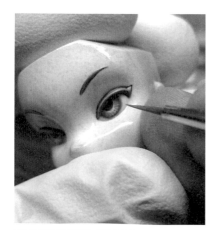 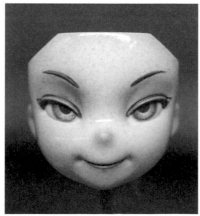 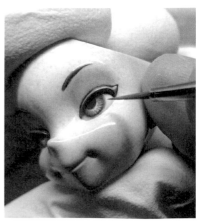

13. 接著描繪眼睛光彩。徹底參考真實人類瞳孔。拼命嘗試錯誤，錯了又重來。這就是幹勁！

14. 做到這種程度。這裡是最需要繃緊神經的部分，因此不要焦急，先適度休息再繼續工作。眼線和眉毛的邊緣也加上墨線。

15. 瞳孔和眼白交界處塗上灰色系顏料。柔化邊緣，只要在交界處畫上一條灰色線後就可以產生柔和感。

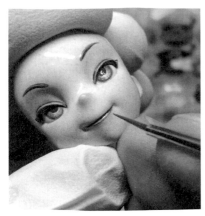

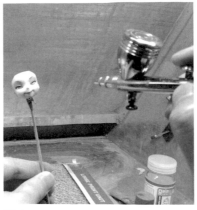

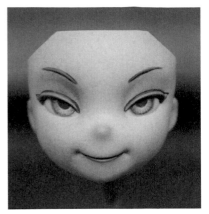

16. 來幫嘴巴上色吧。上唇用深色，下唇用淺色。別忘了打亮和墨線。

17. 琺瑯漆乾燥後，噴上透明保護漆。除了消光之外，也有完整保護眼睛和嘴巴的功能，因此要確實噴漆。記住千萬不要一口氣噴完，慢慢、慎重地噴！

18. 幾乎完成了。如果有不滿意的地方就修正。進入最後修飾階段。

6 最後修飾

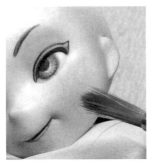

1. 加上腮紅。用800號砂紙把粉彩磨成細粉。

2. 用專用筆上腮紅。溫和輕柔的。輕輕拍打在臉頰上。

3. 多餘粉末用橡膠吹球吹掉。咻咻。

4. 接著準備焦褐色。

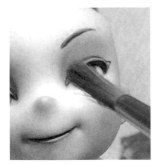

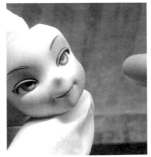

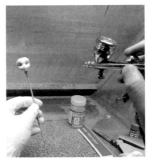

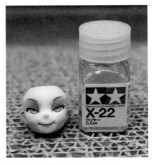

5. 畫在上眼皮凹陷處。乾淨俐落地。

6. 再噴一次，咻咻。

7. 噴上透明消光漆固定粉彩。一點一點慢慢噴！

8. 最後用油性透明漆替眼睛上亮。

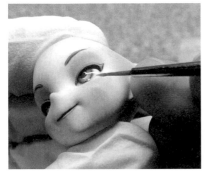

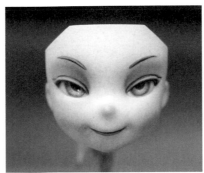

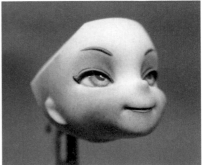

9. 塗完後待乾再塗，重複3、4次左右。仔細做出光澤感。

大功告成！

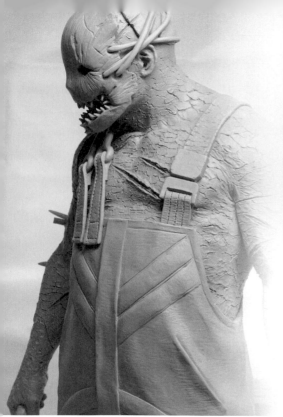

製作『Dead by Daylight 陷阱殺手』原型

by 赤尾慎也

我以HEADLONG個人品牌參加展覽會販賣GK模型，或受廠商委託製作商業原型，近年主要合作對象是Gecco的雕像商品。Gecco給我很大的創作自由，甚至可以主動提出自己想做的東西。這次介紹的原型是加拿大遊戲公司Behaviour Interactive於2016年公開的一款遊戲軟體《Dead by Daylight》中登場的殺手（殺人鬼），是一個名叫「陷阱殺手」的角色。

材料 & 道具：美國灰土、Sculpey液態軟陶土、AB補土（MAGIC-SCULPT）、TAMIYA AB補土（速乾型）、TAMIYA牙膏補土（基本型）、鋁線（3.8mm、6mm）、彩色焊線（1.2mm）

工具大多使用抹刀之類。最近很愛用X-works的模型雕塑抹刀組，刀柄造型握起來很順手，抹刀本身也相當好用。

1. 開始先用3.8mm的鋁線製作雕像骨架。為了讓美國土易於附著在骨架上，用彩色焊線纏繞鋁線。

2. 固定原型的台座為了符合視線高度稍微做得高一點（跟工作台的高度也有關係）。把骨架固定在台座上的金屬零件是建築五金組合，把骨架和固定用的金屬零件在腰部處接合，纏上彩色焊線。

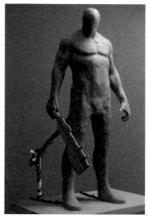

3. 陸續把美國土堆在骨架上，做出全身輪廓。為了重現經典主視覺，除了站姿之外，角色略微向後看的動作也很重要。為此，在雛型階段就必須決定全身和臉部角度。右手的武器切肉刀是根據遊戲資料，用塑膠板做出複製品，把2片黏在一起就變成切肉刀的內芯。

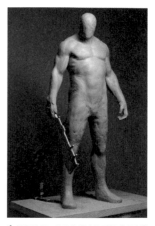

4. 這個時候，全身的肌肉和平衡感大致調整好了。

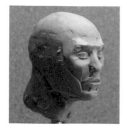

5. 工作進行到目前為止，為了檢視體積和平衡感，頭部是拿到其他工作台上單獨製作。雖然不是每次都這樣做，但如果要刻劃細膩表情時，就會把本體跟頭部分開來製作。

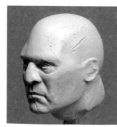

6. 頭形做好了。

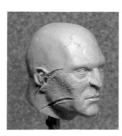

7. 臉上做出肌膚質感。大傷口不能只是把傷痕補上去就好，為了展現傷口內部細節，要雕到看得出皮膚、脂肪、肌肉的層次。

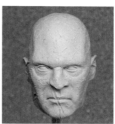

8. 完成臉部。人物檔案裡雖然有設定出臉部樣貌，但在遊戲中，陷阱殺手從來沒有拿下過面具，因此雕像也用面具把臉遮起來。辛苦做了半天的臉最後卻要遮住，雖然覺得很可惜，但要是不好好製作臉部，戴上面具時就無法取得平衡感，這也是沒辦法的事。

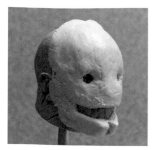 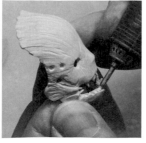 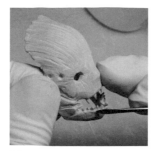 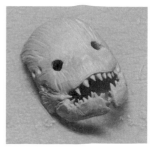

9. 把完成的素臉裹上AB補土（MAGIC-SCULPT），製作面具。陷阱殺手的別名是「查克斯（Chuckles）」（咯咯笑的意思），這樣看來，這面具也有點討喜呢。

10. 在硬化後的AB補土（MAGIC-SCULPT）上加入細節。用刻磨機在牙齒的位置鑿出凹洞。

11. 在凹洞中一顆一顆填上AB補土（MAGIC-SCULPT），用抹刀雕出牙齒形狀。雖然有點麻煩，但鑿洞可以確保植牙效果，不用擔心牙齒植到一半就脫落。

12. 面具完成。

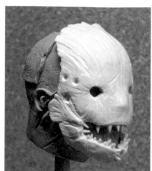 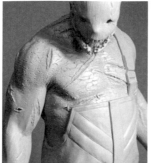 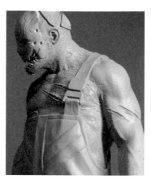 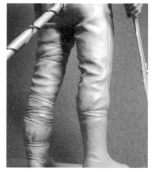

13. 把做好的面具嵌在頭上。龜裂的皮膚也是本作看點之一，為了不讓皮膚質感太過單調，邊觀察整體情況邊用抹刀雕上裂紋。

14. 大型割裂傷也要做到皮下組織的生肉部分。

15. 加上綁腿皮帶等細節。

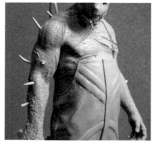 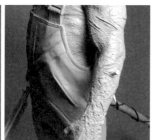 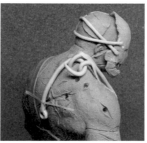

16. 雕出皮膚跟連身吊帶褲的質感。用AB補土（MAGIC-SCULPT）製作手臂與背上突起的刺勾，再插進模型裡。

17. 把細小零件和捕獸夾等基本配件全部裝上去。面具的綁帶和插在肩膀上的刺勾等小零件，從這階段開始進行打磨、銳化工作。

講究之處①
捕獸夾是這次的重點之一。用塑膠板製作，和實物一樣可以開合。

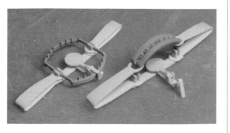

講究之處②
底座表面的質感，是先決定好他腳站的地方後，再重現地上的泥土、煤焦油、垃圾碎屑等。將過去做原型時從AB補土（MAGIC-SCULPT）和美國土削下來的碎屑拿過來，混合水補土（有時也會混入庭園泥土）製作底座。什麼都拿來試試吧。美國土的碎屑很柔軟，特別容易做出凹凸感。

講究之處③
雙臂接合處以及面具等部位，在目前的鋁線支軸上裝設釹鐵硼磁鐵，讓它能夠自由拆卸。若用傳統鋁線支軸支撐連接處，組件重疊時支軸就會脫落，拆裝太多次的話，軸穴還可能會毀損。改用釹鐵硼磁鐵就不會遇到這些問題了。

 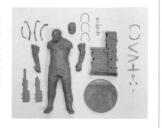

「Dead by Daylight 生存者版（限定版）」好評販售中！
全球累計銷量500萬部以上的知名恐怖生存遊戲《黎明殺機》（Dead by Daylight）完全限量製作BOX「Dead by Daylight 生存者版（限定版）」將於3goo販售！同梱周邊除了Gecco製作的豪華胸章（全4種），還有收錄31曲的原聲帶CD、生存者遊戲指南。

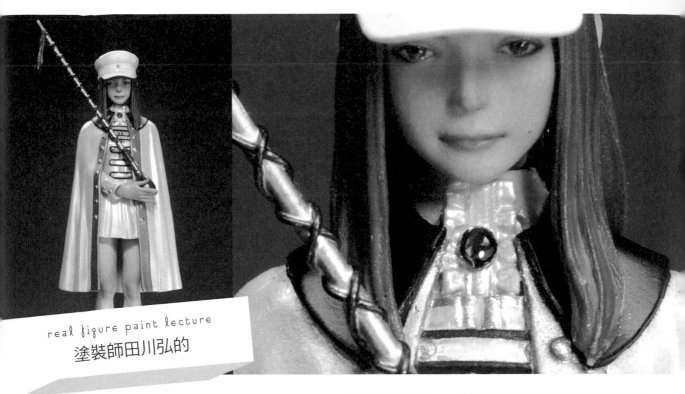

塗裝師田川弘的

擬真模型塗裝講座

VOL.2
「帝都少女」 原型：林浩己

塗裝出講究的女性肌膚，
賦予擬真人物模型生命的塗裝師
田川先生究極塗裝講座。

http://gahaku-sr.wixsite.com/pygmalion

材料＆道具：筆（溫莎牛頓 Series 7000 MINIATURES系列微型純貂毛水彩筆）、砂紙（雙鷹牌超級愛秀麗砂紙（KOVAX Super Assilex）K-1000＆ K-1500）、蓋亞液態底漆補土噴漆罐（粉紅色、膚色）、油彩（KUSAKABE）、油性透明漆、顯微鏡（實體顯微鏡 20倍＆40倍）、2.5倍頭戴式放大鏡

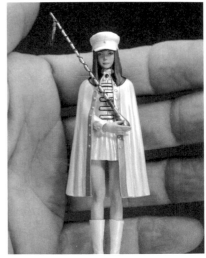

☆高明的原型師就像高明的演員一樣☆

這次要介紹的是atelier iT（林浩己的個人品牌）「帝都少女」，1/20比例模型相當嬌小。

原型由國際級原型師林浩己先生製作。林先生所製作的女性人物模型都有做出女人味。既是美人，又很可愛……女性人物模型有女人味，這件事看起來很理所當然，但做起來完全沒有想像中容易。業餘模型玩家可以試著自己做一次看看。

是否曾經有過被外盒上好萊塢女演員等級的美女給吸引，而買下女性人物模型的經驗？回家後得意洋洋地打開盒子，裡頭端坐的女性模型，雖然有著冶豔的身體曲線，但那張臉怎麼看都像男人……

胸部是巨乳，卻沒有雞○，但又是男人……

不光是臉蛋，那尊模型的姿勢也讓人更加確信。任誰怎麼看……這個女性人物模型骨子裡就是個男人……

為什麼會發生這種事情？那是因為，製作原型的人大部分都是男性。

但林先生也是男性吧？為什麼明明是男性，卻能做出充滿女人味的女性人物模型呢？

那是因為作者在雕型過程中代入了角色情感的緣故。我想，林先生在捏黏土（或用電腦進行3D作業）的時候，他的心也變成女性了。也就是說……在扮演女性的狀態下雕塑原型。那份女性情懷便通過指尖，傳到黏土上。

我認為，高明的原型師就像高明的演員一樣。這件事情，對業餘模型玩家來說也適用喔。

那麼……這個人物模型，該怎麼料理才好呢……

帝都少女……名字給人黑色的印象。

林先生的作品範例也是全身黑（參見68頁）。那就白色了！做成對抗邪惡勢力的高貴少女！

就這樣決定了配色。

然而在創作期間，朋友看到我發表在社群網站上的塗裝過程照後，傳來「這根本就是樂儀隊吧」的感想。剛開始大受打擊ww，看久以後就覺得「原來如此啊～～」地接受了這個評語ww。

改動手掌位置，並加做指揮杖後，帝都少女就變成樂儀隊長了。指揮杖的裝飾穗帶是琺瑯線。裙子也略微改短了……原型師大人，對不起。

講究的臉部塗裝

1. 基底處理完畢後，全臉均勻噴上蓋亞液態底漆補土噴漆罐（粉紅色）。

2. 這次用噴槍上液態底漆補土（膚色），將噴槍斜上45度角，留心臉部凹凸處。

3. 開始上油彩。圖中是我畫皮膚時使用的顏色。（抱歉這是戰爭開打後的調色盤）。第一層油彩。首先把近似於液態底漆補土的幾款基本膚色，在調色盤上混出2〜3種顏色。分成明亮‧中間‧暗沉三類。就變成未上妝前的肌膚基本色調。

4. 想像皮膚厚度薄度、皮膚底下分布的微血管顏色來安置色彩。我會刻意在眼睛和嘴巴周遭使用接近藍色的顏色。這樣就可以表現出通透的膚質。

5. 筆尖輕輕拍壓（敲打）模型表面。圖片是先敲塗好右半邊的樣子。用這種方式混合、暈染鄰近色彩。為了加速油彩乾燥，開啟乾燥機，放置3〜4天待乾。

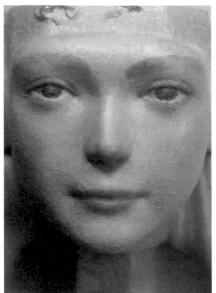

6. 在這個階段先做好眉毛的基底。把皮膚基本色混上些許綠色和群青色來畫眉毛。（表現眉毛的毛根）。臉頰也稍微上一點紅色。嘴唇不畫紅色，而是塗成口腔內部的顏色。嘴角和小巧鼻樑的根部等處帶點藍色上去。瞳孔也畫出基本形狀。眼白和眼皮的交界處塗上紅色與粉紅色的混合色，用群青色塗滿瞳孔，畫出眼白。由於眼白之後才會畫，此處先將眼睛邊界混合鄰近色彩，柔化邊緣，眼神看起來才自然。

> 我認為皮膚基本色最強組合就是白色‧紅色‧亮洋紅色‧水手藍‧群青色‧綠色‧檸檬黃色。

> 眉毛、下睫毛、口紅、皮膚斑點、髮際等部位，不要直接在皮膚基本塗裝層上一口氣畫完。應該先從近似皮膚基本色的部位開始，放上原先規劃好的該部位基底色，再進行混合、暈染，這樣就可以避免畫得太突兀。

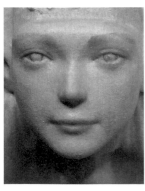

7. 這個階段中，如果瞳孔位置沒有問題的話，就用筆沾上少許清洗液，吸掉瞳孔輪廓殘餘的群青色。這樣臉部油彩基本塗裝第一層就完成了。為了加速油彩乾燥，開啟乾燥機，放置3〜4天待乾。

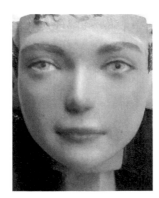

8. 皮膚基本塗裝第二層。混合少許檸檬黃色，開始堆疊皮膚色彩。眼睛加入瞳孔，畫上眼線。開始畫眉毛。嘴唇也點上少許紅色。

9. 為檢視臉部整體色彩平衡，暫時裝上頭髮。瞳孔用油性透明漆（橘色＆綠色）混色後塗覆。各部位也開始更細部的描繪。

10. 第二層結束。乾燥3〜4天後，將筆觸所造成的皮膚表面凹凸用砂紙輕輕磨平。（雙鷹牌超級愛秀麗砂紙（KOVAX Super Assilex）K-1000& K-1500）

11. 開始描繪更細小的部位。斑點和睫毛、眉毛等。

12. 加上瞳孔和嘴唇光澤（油性透明漆），臉部完成。

☆鍛鍊素描力☆

表面上模仿各塗裝師風格很簡單。但是要實際應用那個風格卻很困難。

因為風格就是在擁有素描力之後，才能發揮出來的塗裝師個人特色。

因此，對表現者來說，首先最重要的就是正確的素描力，也就是把看到、感覺到的東西變成圖畫、文章、言語，讓任何人都能夠理解的說明能力。我認為有素描力的話，才能把自己心中的「某事物」、深深烙印在生命裡的「某事物」表現出來。

服裝上色

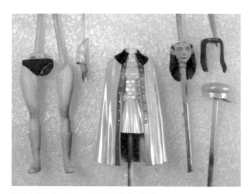

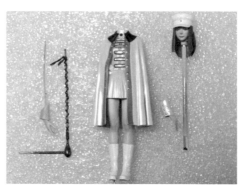

1. 基底跟皮膚一樣，用粉紅色液態補土整體噴過一遍，接著上斜45度角左右開始輕噴皮膚色。外袍和內服噴上白色，接著再輕輕噴上珍珠白。凹處稍微殘留一點最剛開始噴上去的粉紅色。

2. 帽子和靴子只上白色。把整體噴得均勻美觀。雖然看起來色彩層次有點少，但只要上色得夠講究，就能增添豐富細節，成為讓人目不轉睛的作品。

3. 胸針利用戰車的引擎零件製作。表面填滿UV樹脂透明漆，硬化後再塗上亮光透明藍琺瑯漆。

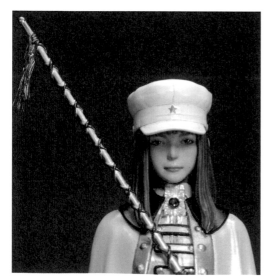

4. 指揮杖是用模型改造棒纏上鎳鉻線做好之後再上色。右手是先把手肘塞進身體裡，再切下手腕換面後再重新接回去。

☆男性業餘模型玩家在為女性人物模型上色時要注意的事情☆

社群網站上常常遇到很多技術高超的業餘模型玩家問我「要怎麼塗裝出女性化的臉？不管再怎麼努力畫，最後都會變成男生的臉。」

我從高中時代就開始畫女性的插畫。大學就讀美術系，作品主題也幾乎全是女性。

後來開始為女性人物模型上色，塗裝對象也都是女性。然而，我自己從來沒有意識到這件事。

因此剛收到這個問題時，我不知道該怎麼回答才好。回憶過往經歷時，腦中突然冒出這個想法。

「只要懷著女性情感來上色就好了。」

不光是技術，繪畫時的心靈狀態也很重要。

化妝等知識固然必要，但我認為還有更重要的事情。

徹底變成對方。徹底成為女性。創造故事，徹底成為那個角色。深入故事，理解並共感於那場景。

我是這麼認為的。

因此……該說是心靈的問題嗎……

一般人或許很難做到，但我就是這樣思考的。

我就是每天都徹底化身為角色，繪製女性人物模型的人。

每期都帶領讀者探查全球人物模型市場現況的專欄。第2期的訪談對象是ACRO股份有限公司社長門脇先生，
ACRO與中國軟膠工廠合作長達十年，除了承接玩具廠商模型訂單之外，更主動開發公司原創商品。

位於東莞的軟膠模型工廠外觀。1F是塗裝生產線和軟膠模型成型部門、2F是辦公室和組裝、包裝生產線，3F是塗裝生產線和寶麗石粉樹脂模型成型室。工廠約有80名員工。

編輯部：ACRO是怎樣的公司呢？

門脇：從接日本廠商訂單開始的公司。不是「因為想做這個所以創了公司！」而是長年以來，在達成客人需求的過程中，有時會需要向客戶介紹公司的模型製作技術，因而開始思考公司原創商品的可能性。嘗試開發原創模型這段期間，少量製作商品的生產模式也逐漸風行。這便成了我們的優勢。

編輯部：軟膠模型商品很多嗎？

門脇：公司從寶麗石粉樹脂模型起家。約六年前開始製作軟膠模型。與中國軟膠模型工廠合作，並落實日本人所講求的模型技術，近三年終於能夠生產出擁有日本技術的中國製商品。我們公司軟膠模型的特色是用樹脂電鑄成模。軟膠模型的做法是把原型先用樹脂翻模，再把樹脂模翻成蠟模，浸在電鍍層裡。但是翻成蠟模後，模型體積會收縮約5～7%。為了不讓模型縮水，於是改成輕微修整翻模表面後，直接以樹脂模型浸在電鍍層裡。5、6年前改用這種技術後，就接到很多廠商的訂單。後來，公司為了宣傳這項電鍍的技術而推出原創模型商品，美國Sideshow公司看到商品，便主動和我們聯絡，並對我們的軟膠模型技術讚譽有加，因此目前主要商業合作對象是Sideshow公司。

編輯部：由日本接工作，發訂單給中國，在美國交貨嗎？

門脇：是的。中國製品交貨給美國公司的三角貿易。我認為只有中國能夠應付人物模型相關產業的製造需求。儘管泰國、緬甸、孟加拉也有很多模型工廠，但這些工廠的生產材料，到頭來還是得跟中國購買，包裝材料也要從香港進貨。這樣一來，就幾乎等同於中國製造了。即便模型產業想要效法服裝、鞋子、汽車產業，尋找可以取代中國工廠的新產地，最後還是不得不回到中國。這是目前的產業趨勢。至於未來會變怎樣就不知道了。

編輯部：在中國跟幾個工廠合作呢？

門脇：一個工廠。合作邁入第十年，剛開始是以合夥人身分，工廠創設之初就跟這位老闆合作生產模型，建立起穩固的信賴關係。中國的人際關係是從「朋友」→「好朋友」→「家人」（如家人般全心信賴）循序漸進，我們已經走到家人這一步了。中國人不會騙自己的家人。而且，他們只報喜不報憂，就算實際情況已經惡劣到要跑路，也會撐住局面到最後一刻。然而，正因為是家人，有時也會從他們那邊得到「這個做不起來喔～」這種刺耳的回應。此時就要虛心接受，一起思考該怎麼辦才好。

編輯部：工廠地點在哪裡呢？

門脇：在東莞。類似東大阪，有很多家庭小工廠的地方。是人物模型工廠的密集地帶，HOT TOYS、Sideshow等公司，在東莞的石排、常平鎮一帶也有設廠。當地工匠雲集，從材料到零件，各種生產物資應有盡有，非常方便喔。

編輯部：哪種商品能在美國暢銷呢？

門脇：美國人喜歡又大又重的商品。這點跟中國很像。在美國，50cm～70cm寶麗石粉樹脂模型這類大型商品十分暢銷。越是拿起來的時候會讓人覺得「好重！」的厚重商品，消費者就越喜歡。因此，最近Sideshow的新產品市場策略就是「軟膠模型可以厚重到什麼程度」。

編輯部：收藏品的情況呢？

門脇：目前Sideshow的商品價格帶中，已經不乏超過10萬日幣的高價商品。同時，在銷售數量上，500美金商品和1500美金商品差距不大，顯示消費者或許已經開始有購買收藏級高價模型的習慣。日本的富人階級中，也漸漸出現想要收藏大型塑像、銅像等，把原型當美術品購買的趨勢呢。

編輯部：然而最暢銷的還是角色人物模型商品？

門脇：是的。例如Marvel英雄模型之類。不過近年來，Sideshow也開始製作原創商品。他們的行銷手法很厲害，會為模型商品量身創作漫畫或遊戲，並在公司自有的攝影棚中拍攝模型宣傳影片，替每尊模型建立起如電影般的世界觀，藉此行銷商品。公司旗下創作者，都秉持著以人物模型為核心創作故事，開發相關產品、媒體的理念，工作氛圍相當愉快。同時，只要決定好了，就會嚴格遵守契約，共事起來也十分順利。

編輯部：日本創作者也可以在Sideshow推出原創作品嗎？

門脇：Sideshow的門檻很高。不過現在Sideshow也有海外代理商了，我認為這是個機會。

編輯部：未來人物模型業界需要的是語言能力嗎？

門脇：語言能力是其中一個工具，更必要的是表達能力。到工廠視察時，必須在產品開發階段，就把原型師想要呈現的感覺明確傳達給模型製造者。只會講外語，卻不懂得表達的話，就只能給出「這部分沒有做出我要的感覺」這種空泛指示。因此需要語言能力＋表達能力。

Kaz.Kadowaki
大學畢業後，在金融機構工作。之後轉職到在中國展開業務的商務公司。在現場學習香港企業、中國企業的商務工作，創立ACRO和中國工廠。ACRO以代工生產日本、美國人物模型廠商的寶麗石粉樹脂模型以及軟膠模型製品為主要業務，同時開發、製造公司原創產品。

SCULPTORS02
Copyright c 2019 GENKOSHA CO., LTD.
Original Japanese Edition Staff
Art direction and design: Mitsugu Mizobata (ikaruga.)
Editing: Atelier Kochi, Maya Iwakawa, Yuko Sasaki, Miu Matsukawa
Proof reading: Yuko Takamura
Planning and editing: Sahoko Hyakutake (GENKOSHA CO., Ltd.)
Originally published in Japan by GENKOSHA CO., LTD.,
Chinese (intraditional character only) translation rights arranged with GENKOSHA CO., LTD.,
through CREEK & RIVER Co.,Ltd.

SCULPTORS02
2019 SUMMER
原創造型&原型作品集之世界觀

出　　　版／楓書坊文化出版社
地　　　址／新北市板橋區信義路163巷3號10樓
郵 政 劃 撥／19907596　楓書坊文化出版社
網　　　址／www.maplebook.com.tw
電　　　話／02-2957-6096
傳　　　真／02-2957-6435
編　　　者／玄光社
審　　　訂／R1 Chung
翻　　　譯／YUMI
企 劃 編 輯／王瀅晴
港 澳 經 銷／泛華發行代理有限公司
定　　　價／520元
出 版 日 期／2020年4月

國家圖書館出版品預行編目資料

SCULPTORS. 2, 原創造型&原型作品集之
世界觀 / 玄光社編；YUMI譯. -- 初版. -- 新
北市：楓書坊文化, 2020.04　　面；　公分
ISBN 978-986-377-579-9（平裝）

1. 模型　2. 工藝美術

999　　　　　　　　　109001983

Special Thanks（50音順、敬称略）：
石川詩子（studio STR）、岩間亮二郎（ノース・スターズ・ピクチャーズ）、門脇一高・門脇
美佳（ACRO）、金子愛子（日本卓上開発）、黒須マモル・原田 隼（豆魚雷）、小西洋平・藤
田 浩・渡部祐樹（円谷プロダクション）、込宮正宏（バンダイナムコエンターテインメント）、佐
藤忠博（アークライト）、佐藤涼子（FREEing）、新門香奈子（フレア）、鈴木直人・川崎美佳
（CoolProps）、田中沙知（東宝）、玉村和則（クロス・ワークス）、寺尾厚史（オーキッドシード）、
平沼征吾（アニプレックス）、松村一史（白鳥どうぶつ園）、Manasmodel、真鍋義朗（ウルト
ラスーパーピクチャーズ）、村上甲子夫・小松勤（Gecco）、望月 卓（R.C.ベルグ）、山中健二
郎（東京映画・俳優＆放送芸術専門学校）、吉川正紀（GILLGILL）